導演檔案

娜拉離開丈夫以後

的解析與演繹

黃惟馨　著

目　錄

作者序

轉眼間，回到學校教書已經十九年，時光飛逝得真是快。

戲劇系裡最重要的任務，在個人的認知上，就是培養學生欣賞與創作的能力；十九年來，這就是我一直在做的事。

回顧過去在帶領學生從事戲劇創作的經驗中，我一方面是老師，另一方面又是導演，有時要做這群大孩子的朋友，有時又必須板起臉孔修正他們因經驗不足所犯下的錯處；實在是苦樂參半。每年為了展演，在學期開始前就必須考慮可能的演出劇目，我總是依據著幾個原則在進行：第一，難易適中並兼具挑戰性，第二，劇本所提供的演出條件須能照顧到班上學生的意願與實際的組合狀況(角色人數、佈景規模、演出長度以及劇場的取得)，第三，盡量引導學生接觸不同類型、不同風格、不同地域的作品，開闊學生的眼界，第四，盡量演出新劇碼，增強學生的創作興緻，最後，當然也得考慮到我個人的能力與喜好。多年來，一切進行得似乎是順利的。

2008 年的夏天，我閱讀了由中國「作家出版社」剛剛翻譯出版的《一幅肖像——埃爾弗里德‧耶利內克傳》，過程中深受吸引；那個時刻，我正為隔年演出的劇目大傷腦筋，正巧在書中看到有關《娜拉離開丈夫以後》這個劇本的介紹，我依稀記得最初吸引我看這個劇本的原因來自於它的劇名，但當時對這個劇本並沒有留下太多的印象；此番為了找尋演出劇目，我決定再次拿出劇本，準備好好地、仔細地重讀一番。

娜拉在易卜生的《玩偶家庭》最終領略到與她共同渡過八年婚姻生活的丈夫海爾茂竟然只是一個無情的陌生人；在把心中的話一股腦兒地說完後，她拿起行李拋下了對狀況仍不理解的丈夫和三個渾然不知發生什麼事的小孩，瀟灑地走出家門。多少年來多少的讀者為她鼓掌、喝采，認為娜拉離開那個自私不懂真愛的大男人是多麼有勇氣、有智慧的選擇。在當時的時代背景與社會狀況中，娜拉的舉動的確振奮了人心。我個人每次讀完這個劇本時心中都會升起一種幸福感，那是一種來自同為女性對獨立、對平等、對成為一個完整的人的渴望與期待被滿足之後油然而生的認同感。

耶利內克在《玩偶家庭》寫成後的一百年(《玩偶家庭》寫於 1879 年，《娜拉離開丈夫以後》首演於 1979 年)以劇中的人物為本，寫下了他們往後的故事。1970 年代婦女運動達到高峰，有眾多女權主義的理論，在文學上也有或多或少的婦女傳記，像是維蕾娜‧施特凡(Verena Stefan)的《蛻皮》，在戲劇界也有兩位重要的藝術家阿麗安娜‧莫諾赫基娜和皮娜‧鮑許，她們的工作震撼著當時的舞台導演界；耶利內克的文學創作也是屬於那個時代女性覺醒的作品。我對於這樣一個劇作家的觀點感到興趣，也對她所創造出來的娜拉有著期待，於是我滿懷希望、認真地重新閱讀了它。然而，這次的閱讀經驗，讓我的心一次又一次地糾結在一起，我感覺到某種強烈的情緒在我胸口不斷地撞擊著，令我痛苦不堪。

娜拉主動離開丈夫以後，帶著迷茫的感情遁逃到一個職業中去，原以為會有一番大作為的她打算在工廠裡工作一段時間等待著機運的到來。她的週圍環繞著一群被工

作壓得不成人形的女工，以及一個跟在她後頭不斷耍帥、賣弄男性魅力、想追求她的工人領班。在這個真實的世界裡，她一方面想要開導那些懷著敵意的女工同事們，鼓勵她們正視身為女人的權利，另一方面她想藉著工作讓自己從混亂的精神狀態中重新找到自己的定位，除此之外，她還得花上許多的力氣去閃躲那位男性領班，以拒絕他的糾纏；一段時間之後，娜拉感到精疲力竭，原來外面的世界是如此叫人沮喪。她努力工作卻仍然不斷做著打掃清潔的粗活；她希望得到別人的尊重，但是仍然逃不掉來自他人對她性別上的歧視；她想打開女工們的眼界讓她們懂得認真看待自己，然而她們卻覺得娜拉是個大怪物；最糟的是，她還是得像過去一樣唱歌、跳舞以為人提供娛樂；於是，她逐漸地失去了她當初離家時那股易卜生筆下理想的、英雄般的力量。

正當她決定要回家時，一個強大的、成功的男人闖進了她的生命，這個男人以他令人無法抵擋的氣勢誘惑了娜拉，他讓娜拉再次感受到她久已疏遠的女性嬌媚，也再次讓她體驗到被灼熱愛情關注的興奮感；於是，她毫無掙扎也毫不猶豫地跟著這個男人回家了；然而，這一次，娜拉闖進的竟是她完全無法應付的另一種世界。

在魏剛的家裡，娜拉雖然的確享受了一段令她自己都深覺豔羨的貴婦生活，她享受著奢華卻不必再為金錢操心，她比以前更樂意扮演一隻受人圈養的小金絲雀，這次的主人有花不完的錢也會送給她所有她想要的禮物，她快樂地手舞足蹈、四處蹦跳。不過，很快地，她從性慾發洩工具成為了經濟效益的工具；魏剛在玩膩了她之後把她拿來當作商業交易中的籌碼，任意地送給想要的人以供玩樂；其中包括了她的前夫海爾茂。一個不堪的景象。

在驚覺自己變了調的人生際遇，娜拉重拾奮勇的心想再次振起翅膀飛向自由，然而，經過那一大段的折騰，曾經高張的美麗羽毛已脫落殆盡；在被魏剛趕出家門後，娜拉只能淪為落翅的妓女。劇終，為了生存，娜拉不得不帶著殘破的身心，用虛飾的驕傲做為武裝回到最初的家，和海爾茂恢復舊婚姻。一個回到原點的不幸結局。

中國文學家魯迅曾在 1920 年代提出‘娜拉離開家後會如何’的設問，他基於當時社會的狀況為這個問題做了預測，他認為娜拉離家後“不是墮落，便是回家”；經過了五十年，耶利內克在劇本中以娜拉‘墮落之後再回家’的經歷給了這個問題一個答案。時光的改變並不意味著環境的邁進，它只是越來越複雜。耶利內克以冷酷的方式表達出強烈的絕望和創傷。

造成娜拉悲劇性的結局除了她自身對複雜狀況的不理解以及無法保持對理想的堅持外，環繞在她周圍的環境也加速了她‘成為一個人’願望的消亡。這個劇本的全名《娜拉離開丈夫以後，又名“社會支柱”》，劇中對娜拉身旁的那群人，包括大企業家魏剛、政府某部門的部長、銀行經理人海爾茂、工廠的人事經理等，也做了相當精細的描述；這些支柱們在耶利內克的劇作中如同在真實生活裡一樣，沒有能力讓理智和道德說話。

耶利內克對 70 年代婦女運動的悲觀，其歷史來源於德國 20 年代萌芽的法西斯主義。在“男性幻想”中(特維萊特，1977/1978)，充分地陳述了法西斯和男人統治的關係。正是在這個時代，在階級鬥爭中資本主義使用的語言更不加修飾，

某種程度上更有頌揚的意味，人們可以比今天更清楚地認識到不同利益方之間冷酷的遊戲。

<div align="right">烏特‧尼森(Ute Nyssen)</div>

耶利內克試圖透過這個劇本，講述娜拉從玩偶之家出走後，她與環境和外界多層面的、經濟上的、傳統的、生物的和情感的依賴關係；劇作家對這些狀況的分析在今天看來更顯真實，也愈加準確。

<div align="center">＊　　　＊　　　＊　　　＊　　　＊</div>

《娜拉離開丈夫以後》(Wasgeschah, nachdem Nora ihren Mann verlassen hatte)首演於1979年6月10日奧地利格拉茲聯合劇院，當天劇院中座無虛席，演出後得到觀眾一致的好評，然而，在之後的十年中這個劇本卻沒有再次上演；其原因在於"不是因為對所有女性作家的成見，而是在於這部劇本本身；也許可以這樣斷言，在於這部作品挑釁性的攻擊，簡言之，是對'維護家長制統治'的禮俗的攻擊，在於她那毫不妥協的口吻，辛辣尖銳的嘲諷，藝術家們也就是導演們不願意遭受那種攻擊。"。打開《一幅肖像——埃爾弗里德‧耶利內克傳》的書背，上面的介紹如是說："雖然人們在媒體上所看見的耶利內克坦率大方，但她一直嚮往著隱居式的生存方式。雖然耶利內克在小說《鋼琴教師》中批評了自己的母親，卻依然與其共同生活了多年。耶利內克是一個細膩的維也納女人，同時也是一個尖銳的針砭時弊者，她榮獲了無數重要的文學獎項，同時卻樹敵無數，令男人們咬牙切齒。耶利內克將生活的矛盾植入了創作過程中，在作品中她逡巡於下里巴人和陽春白雪之間，左手陽光，右手雷電。"

不得不承認，要呈現這樣一位獨特作家的獨特作品，需要有很大的勇氣與很強的企圖心；這實在是一個充滿挑戰、高難度的導演任務。劇本中人物所使用的語言模式多變而無規則，時而真實、時而突兀，有時像是夢囈般的耳語，有時又是充滿激情、口號式的宣導標語，此外，為了達到劇作家的創作目的，劇本中有幾段聳動的性愛場景，以及暴力、性虐待的成人遊戲；不難想見這將是一個'限制級'的演出。經過一年的排演與製作，我與學生們努力地排除過程中所遭遇大大小小的困難與意外；當巨大、精緻又充滿實驗味道的佈景，架設在國家劇院實驗劇場的那一刻，大家的感動是無以名狀的。這次的演出，我在其中一個版本大膽地使用男性演員來扮演娜拉這個角色；我想藉由歌德所言'誇張'這個顛倒的、主觀化的理念，來引發觀眾深入真實的內在省思。

這本書忠實地寫下那一年裡我的創作歷程；當它出版的時候，所有參與這個演出的學生已經離開學校邁向更廣闊、更艱難的人生旅程。從事教育劇場的神聖工作，我必須迫使自己習慣於'送往迎來'，才剛剛看著這一班的學生學成走出校門，就要立刻收拾起心中的不捨，迎接下一班的到來；十九年來，善感的我總是還有那麼一些不習慣。

<div align="center">7</div>

　　《娜拉離開丈夫以後》的演出後，我得到了許多的支持與建議；期待看過這本書的人也能不吝給予批評和指教。

檔案一
劇本的分析

一之一：劇作家簡介

"我們在埃爾弗里德·耶利內克維也納的住所中見到了她。她領我們走進了會客室，那是一個明亮的房間，鋪著鑲木地板，屋中還放著一架三腳鋼琴。面對女主人的優雅風度，我們微覺緊張，舉止間不由顯得有些僵硬。埃爾弗里德·耶利內克對客人抱著一種典型維也納淑女式的耐心，幾個小時的談話過程中，她自始至終沒有看過一次錶，或暗示自己另有安排，直到客人自己知趣地告辭。……對埃爾弗里德·耶利內克而言，口頭和筆頭的交談都是一種思想的試驗場，她喜歡在談話中把玩別人的或自己的觀點，這樣的風格已很接近幽默。"[1]

生平概述

埃爾弗里德·耶利內克(Elfriede Jelinek)這位當代奧地利女作家，生於 1946 年 10 月 20 日在維也納的一個小城米爾茲施拉格；她具有猶太人血統。自小，耶利內克的母親伊洛娜·耶利內克(Ilona Jelinek)就希望把她培養成一位與眾不同、出人頭地的藝術家；從 4 歲開始，耶利內克就展開一連串的學習，先是芭蕾和法語，後來又加進了多種的樂器，鋼琴、小提琴、中提琴、管風琴、黑管，並學習作曲；她的童年生活就是在這樣無休止的音樂練習中度過的。在 1950 年代中期，她的父親弗里德里希·耶利內克(Friedrich Jelinek)罹患了嚴重的精神病，這對未成年的耶利內克造成了很大的影響。1964 年，她進入維也納大學學習戲劇和藝術史，沒有多久卻因精神狀態惡化而中斷學業，據說她患了嚴重的幽閉恐懼症。在休學的這段期間，她閱讀了大量小說，並開始寫詩歌。1969 年父親去世，她回到學校並投身於大學生運動，參與了文學雜誌《手稿》的活動。1971 年，耶利內克出色地通過了音樂學院的管風琴畢業考試，並於 1974 年和戈特弗里德·洪斯貝格(Gottfried Hungsberg)結婚。洪斯貝格在 1960 年代曾為導演法斯賓達(Rainer Werner Fassbinder)的電影作曲，後轉行為信息工程師。1974 年，耶利內克加入了奧地利共產黨，1991 年旋即退出。目前她居住於維也納及慕尼黑兩地。

這位出色的作家從詩歌創作開始，後來主要寫小說、戲劇、廣播劇和電影、電視劇腳本，除此之外，她還從事翻譯工作，譯作包括托馬斯·品欽(Thomas Pychon)、克里斯多夫·馬洛、奧斯卡·王爾德等人的作品。

她的作品具有犀利的社會批判，特別是在揭露現代男權社會中女性受到的侮辱和摧殘。她從自己獨特的視角出發，回顧歷史，尋找自我，發現自我，表現女性的人格和個性。她反對男權統治，認為男性話語禁錮了女性的發展，女性在兩性關係中總是處於受壓抑、被損害的地位；她的作品就是要揭露這種表面被繁榮昌盛和美好所掩蓋的人性醜陋面，揭露在被壓抑，被禁錮狀態下人性的變態和扭曲。因為驚世駭俗的寫作風格，她成為媒體關注的人物，一再引起極大反響；她時而因為作品中太直接表現

[1] 《一幅肖像——埃爾弗里德·耶利內克傳》，薇蕾娜·邁爾、羅蘭德·科貝爾格著，丁君君譯，作家出版社，2008 。

階級分析和唯物論觀點而被認為過於激進，時而因作品中兩性關係極為露骨的描寫被指責為有傷風化。她被媒體稱為激進的女權主義者，卻又不被一些女權主義人士認同。

她著名的小說《鋼琴教師》因其中的自傳性內容又引起外界對她私人生活的興趣。耶利內克並不否認自身的經歷與創作有密切關係，但是它又絕不是簡單的展露自我，更不同於當下某些庸俗低級的色情小說，為了追求賣點，加入赤裸裸的性描寫，追求感官刺激，甚至宣揚腐朽沒落的人生觀。這部小說於 2001 年拍成電影後在國內外獲得了肯定和好評。

耶利內克的作品中寫到的變態、赤裸裸的情欲，以及以尖刻的諷刺和滑稽模仿的筆調對貌似嚴肅正經事物的褻瀆，使她常常成為爭論的中心和媒體攻擊的對象，她的某些劇本甚至不能在本國上演；但是她的藝術才能還是受到肯定，她曾經獲得過多種獎項，1998 年榮獲德語文學的最高獎畢希納文學獎，2002 年獲海涅獎和柏林戲劇獎，她的《鋼琴教師》拍成電影後也獲得了電影的大獎，2004 年更榮獲諾貝爾文學獎；她是奧地利第一個諾貝爾文學獎作家，也是世界第十個諾貝爾文學獎女性作家。

"耶利內克的目光敏銳，她用鋒利的解剖刀，冷峻的語言，對摧殘人性的社會進行了微觀的社會學研究，以極端的姿態撕開了社會虛偽的'美的表像'。耶利內克特立獨行，思想前衛，藝術創新，敢於面質現實、抨擊弊端、洞燭人類男女間的複雜異樣的感情，並以富於音樂感但又不易直白地為人所理解的表現形式而著稱於世。"正因為她寫的內容不一般，表現手法不一般，更增加了特殊的吸引力，使許多讀者感到越難接近，就越想一窺其堂奧與異彩。

《鋼琴教師》電影中扮演女主角的演員伊莎貝拉·胡伯特(Isabelle Huppert)曾如此描述這位女作家：

> "她能探入那些最深幽可怕的事物，同時卻又帶著一絲輕快。她還喜愛生活的表象，懂得如何去享受它們。"

主要作品

詩集　《麗莎的影子》(Lisas Schatten)，1967。

　　　《結束——1966-1968 詩集》(Ende)，2000。

小說　《我們是誘鳥，寶貝！》(Wir sind lockvogel baby！)，1970。

　　　《米夏埃爾：一部寫給幼稚社會的青年讀物》(Michael. Ein Jugendbuch fur die infantilgesellschaften)，1972。

　　　《逐愛的女人》(Die Liebhaberinnen)，1975。

　　　《美好的美好的時光》(Die Ausgesperrten)，1980。

　　　《鋼琴教師》(Die Klavierspielerin)，1983。

　　　《啊，荒野》(Oh Wildnis，oh Schutz vor ihr)，1985。

　　　《情欲》(Lust)，1989。

　　　《死者的孩子》(Die Kinder der Toten)，1995。

　　　《貪婪》(Gier)，2000。

戲劇　　《娜拉離開丈夫以後》，1977。

　　　　《克拉拉‧s》(Clara S.)，1981。

　　　　《城堡劇院》(Burgtheater)，1982。

　　　　《雲團‧家園》(Wolken.Heim.)，1988。

　　　　《托騰瑙山》(Totenauberg)，1991。

　　　　《服務休息站》(Rastatatte oder Sie machen es alle)，1994。

　　　　《體育劇》(Ein Sportstuck)，1998。

　　　　《無所謂——死亡的小三部曲》，1999。

　　　　《告別——外三部戲劇》(Das Lebewohl)，2000。

　　　　《魂斷阿爾卑斯山》(In den Alpen)，2002。

　　　　《牆——死亡與少女 V》(Die Wand. Der Tod und das Madchen V)，2003。

　　　　《斑比之國》(Bambiland)，2004。

一之二：劇情說明

"耶利內克的戲劇作品富有實驗、嘗試的特徵。她的作品要測試某些人物或者某些角色在傳記般眾所熟知的背景下，置身在陌生時代的情況中的行為、舉止，考察這些人物或者這些真人面對問題是否得到解決，還是只是指出這些問題，甚至掩飾這些問題。"[2]

易卜生筆下所創造出來的娜拉在離開家庭以後，為了追求自我的實現也為了從一種混亂的狀態中解脫出來，她來到了一個紡織廠希望能謀得一份工作。工廠的經理在詳問了娜拉的個人狀況後，雖然對她過去毫無工作經驗的履歷顯得不太滿意，但仍舊錄用了她；娜拉信心滿滿地表示這將只是一個開始，她未來必會有一番驚天動地的大做為。工廠裡所有的女工對娜拉極為感興趣，想看看這個拋夫棄子的女人到底是個什麼樣的人，也想聽聽她對自己的行為有何解釋；在工廠的休息室裡，女工們與娜拉之間於是針對女人的意義、責任與定位展開了一場辯論。一段日子之後，工廠裡的男性領班愛上了娜拉，並對她展開了熱烈的追求，然而娜拉心中卻絲毫不為所動，她認為自己好不容易才從一個困境中跳出來，怎會再輕易的跳進另一個？她斷然地拒絕了這位男性領班。工廠裡的另一個女工艾娃對領班情有獨鍾，看著領班愛的是娜拉而不是自己，心中很不是滋味，因而對娜拉充滿了嫉妒之情。

一天，紡織廠為了接待一位來參訪的貴客，經理的秘書指派娜拉，要她發揮過去在家庭中培養出的專長，佈置會場並準備餘興節目；娜拉原本不從，認為這有損女性的尊嚴，但在經理的施壓下她只好答應並認真地排練歌舞節目。與此同時，在現實的社會中過了一段與她想像不一樣的日子後，娜拉心中逐漸打起退堂鼓；她決定在表演完節目之後就要回家。

這位來訪的貴客是曾任政府高官並在社會財經界擁有強大勢力的魏剛領事，他此行的目的其實是假借參訪之名偷偷地評估工廠的營運狀況，想伺機聯合某利益團體收購並讓工廠停工以便炒地皮換取高額利潤。就在魏剛到達工廠時，他碰巧看到娜拉的歌舞排練，一時之間，他立刻被風情萬種的娜拉迷住，同時，娜拉也感受到來自魏剛強烈的吸引力；於是二人便在激情的驅使下相擁離去。在他們離開前，工廠領班指責娜拉看上的是魏剛強大的財力與勢力，娜拉嚴正地為自己辯白，她認為這次的愛情將與以往大不同。

另一方面，娜拉的前夫海爾茂現在是銀行的高級經理人，在娜拉離開之後，他與娜拉的前好友林丹太太同居一起；林丹太太與原本在《玩偶家庭》中的情人柯洛克斯泰因個性不合而分開，她在海爾茂家接續了娜拉原本的工作，為他整理家務、照顧小孩，還要滿足這個男人特殊的性需求。

有一天掌管經濟事務的某部長來到魏剛家中，他告訴魏剛有幾個大的財團都對紡織廠那塊地有興趣，而且這個工廠實際上也已經有一段時間營運不良了，最大的股東是一家銀行，他們有意要將工廠停工等待好價錢再賣掉圖利。部長表示銀行現在負責

2　《娜拉離開丈夫以後——耶利內克戲劇集》後記；烏特‧尼森，深圳報業集團出版社，2005。

此案的經理人就是海爾茂，他建議魏剛可以從他下手。部長臨走之前向魏剛要了好處，他希望魏剛把娜拉讓給他；魏剛以曖昧的口氣回應了部長，他說他厭倦娜拉的時候快到了。

娜拉在魏剛家中的日子過得頗為愜意，錦衣玉食、高度的奢華，她與之前爭取女性自由平等地位的形象已大大不同。娜拉把她從前的褓姆安娜瑪麗找回來侍候她，安娜瑪麗看著變了樣的娜拉只有搖著頭暗自心焦。

魏剛在部長離開後首先拜訪了海爾茂，想探探他的口風並想找出方法來收買他。無意間他知道了海爾茂的特殊性癖好，他立刻有效地掌握了這個機會。回家後，魏剛找來娜拉要她提供海爾茂特殊的性服務以套取消息，娜拉原本不肯，但在魏剛軟硬兼施的勸說下，她為了討好魏剛且懷著向海爾茂報復的心態答應了魏剛的要求。

在娜拉的房間中，海爾茂一邊享受著性服務一邊不斷地說出魏剛需要的內幕，他看著眼前這個蒙著臉、穿著性感衣物的女人，有一種似曾相識的感覺。最後，娜拉脫去面罩以真面目面對她昔日的丈夫，心中有說不出的暢快；而海爾茂再次因為自己前妻不入流的色情行為感到前途岌岌可危；在娜拉的嘲笑下他頹喪地離開。

在娜拉完成使命後，魏剛對她已完全失去興趣，他答應要給她一筆錢讓她開個小店，然後無情地將她趕出了家門。再次離開家的娜拉此後淪為一個高級的妓女，先前的那位部長也成了她的閨中客。海爾茂在受騙之後，為了不讓自己的性醜聞曝光同時也為洩恨，他收買了柯洛克斯泰去殺掉娜拉；當柯洛克斯泰找到娜拉時正巧碰到剛要離開的部長，部長告訴柯洛克斯泰海爾茂已經被開除了，柯洛克斯泰不需要為一個失敗的人揹上一條命案。柯洛克斯泰掌握了機會以部長嫖妓做為要脅的籌碼向部長索取金錢；娜拉將一切看在眼裡，大罵二人連狗都不如。

經過一段商業間的利害鬥爭後，紡織廠被賣掉了，就在新老闆答應舊員工們會絕對保障他們的工作權利之際，一把無名火把整個工廠燒個精光，於是員工們失業了，而老闆卻取得了巨額的保險金，除此之外還可以順理成章地讓工廠關閉然後把地賣掉。

劇本的最後，娜拉和海爾茂恢復了舊有的婚姻；在田園的景觀圍繞下，海爾茂聽著廣播，期待工廠火災的新聞中會提到他的名字，而娜拉在一旁為她的丈夫送茶端點心，並思考著今天要請誰來喝茶。

一之三：劇本分析

"他們出現在舞台上，不僅危及著單個人，而且危及著由種種關係將他們聚合到一起的所有相關的人……演員的出現也叫做亮相，這種亮相將每個人變為另外一個人，但這種改變不是永久的，並不能挑戰我們的內心最深處，而僅僅使他從他的生活中超脫出來。每一個在劇中登台的人都在竭力表現，因為他想危及那些人的靜止狀態，危及那些滿足於剛剛過得去的人，甚至危及那些根本不希望別人來到他面前超出在他之上的人。"[3]

　　從劇情介紹中，我們看到了劇作家為這個劇本所設定的非常有趣的情境，她承接了易卜生《玩偶家庭》的故事，為它寫了一個'續集'；劇中預言了原劇裡的人物未來的遭遇以及他們所做的選擇；劇名"娜拉離開丈夫以後"也直接而明確地標示出劇本的主題與內容。

　　娜拉離開了家之後立刻會產生的問題是，一、娜拉如何繼續生活？她將以何為生？二、她離開家時所懷抱的理想是否終能實現？三、她會遇到什麼樣的困難與逆境？四、如果她真的遭遇了挫折，她能始終如一追求她在離開丈夫時所許下的願望嗎？另一方面，海爾茂在娜拉離開家後會過著什麼樣的生活？他能適應良好嗎？還是他會因娜拉的離開而深切反省，改變自己為人處事的態度？原來那位造成娜拉會離開家的始作俑者柯洛克斯泰會有什麼樣的下場？還有那位曾力勸柯洛克斯泰回到正途的林丹太太，在她成功地影響了他放棄繼續勒索娜拉後，會有好的回報嗎？他們二人之間所展開的新生活會有幸福的後續發展嗎？

　　上面的這些問題可能是許多讀者或觀眾在看完《玩偶家庭》後心中會暗自興起的疑問；耶利內克利用了《娜拉離開丈夫以後》這個劇本，以她自己的思考和想像，給了這些問題可能的答案。在這個劇本裡，所有出現在《玩偶家庭》裡的人物全都再次登場，故事仍然環繞著他們也與他們有直接的關係；除此之外，劇本裡也新增了幾個人物，他們是劇作家為結構情節、表達看法與建立精神思維所做的安排。在這一個單元裡將就情節結構、場景分析、主要人物塑造以及題旨精神四個層面來探索劇本的意義與劇作家的態度。

情節結構

　　這個劇本以娜拉離開丈夫以後為起點，順序地道出了她後來的種種際遇，也描述了當初她走出家門時所懷抱的理想逐漸消亡的過程；而劇中環繞在她身邊的其他人，或是加速、或是直接地促成這個可悲又可笑的結局；到最後，娜拉再次回到丈夫身邊，重拾她曾屏棄的舊生活。全劇共分十八場，每一場藉由一個主要的事件敘述該場的主題，場與場之間存在著必然的發展順序，完整而邏輯地呈現了從娜拉離開家到再次回家的這一段人生遭遇，也道出劇作家埋藏在內的創作意圖。

[3] 《娜拉離開丈夫以後——耶利內克戲劇集》序；耶利內克，深圳報業集團出版社，2005。

在進入結構分析之前，先讓我們將劇本的場景一一條列出來，從中探勘情節的佈局與事件間聯繫的脈絡。

景次	場景	主要事件
1	人事經理辦公室	娜拉來到工廠求職，經理詢問了她過去曾有的工作經驗；娜拉坦誠地表示她從未有過家庭以外的工作資歷。在問答之間，娜拉展現了自信滿滿的態度，並且豪氣地直言自己將來定會有一番大作為；經理給了她一份女工的工作。
2	工廠的車間	娜拉在工廠裡工作時與共事的女工們閒聊，其中一個女工認為娜拉不該丟下丈夫與小孩，另一個女工認為身為母親是女人們最偉大的責任，艾娃則以嘲諷的態度與言詞調侃著女性的地位。娜拉一方面為自己的行為提出解說，另一方面嘗試說服她們正視自己身為女性的權利；女工們反應道娜拉所說的是資產階級才會有的言論，做為工人那會有餘地時興這樣的想法。
3	工廠更衣室	工廠的男性領班因娜拉還有著尚未被工作磨掉的女人味而熱烈地追求她，但娜拉認為她此刻最重要的不是談感情而是在追求自己的價值。另一方面，女工艾娃深愛著領班，但領班此刻眼中只有娜拉；艾娃在得不到感情的回應下，轉而以身為工廠幹部應有的責任來指責領班怠忽職守，這使得領班更加地討厭她。娜拉鼓勵艾娃不應讓自己的情感屈從於男人，然而艾娃視娜拉為情敵，聽不進她所說的任何話。
4	工廠的禮堂	領班持續地追求著娜拉，娜拉也不斷地拒絕他。工廠的女秘書要求娜拉準備一個餘興節目來招待即將訪視工廠的賓客；在女秘書尖銳的言行舉止中，娜拉感到更多的疑惑，她認為女秘書似乎不像一個女人。在女秘書離開後，娜拉決定在為賓客表演完後她將回到她熟悉的地方，她孩子在等待她的地方。
5	經理辦公室	魏剛領事以大企業家以及擁有極大權力者之姿，帶著一些相關人士來到工廠參觀；言談之間顯示魏剛的目的是為進行一筆黑交易。工廠經理極盡奉承與討好之能事。
6	工廠的禮堂	娜拉為了表演的節目提早來到禮堂排練，經理進來後挑剔她的塔蘭泰拉舞跳得太狂野。正在此時，魏剛也進入禮堂，他立刻被娜拉的舞姿所吸引；他示意經理離開然後獨自留下欣賞娜拉的排演。過了一會兒，娜拉終於發現魏剛的存在，二人旋即碰撞出強烈的情愫。正當二人

		要相擁離去時，經理帶著工廠的員工進來表示要呈現為歡迎魏剛而準備的節目。當合唱進行時，領班跳出人群要求娜拉不要離開，但娜拉此刻眼中只有魏剛；領班指責她是為了魏剛的財富才看上他的，娜拉反駁地認為這一次的愛情將會是不一樣的。在幸福心情洋溢的氣氛下，娜拉加入合唱隊高聲唱出快樂的歌。
7	工廠	魏剛擁著娜拉與其他參訪者進入工場作業區參觀女工們的操作狀況，魏剛與娜拉二人狀似親暱。在過程中，女工們談著她們自己在工作上與在家庭中的處境，魏剛與某先生也片斷地提到身為男人在經濟上與在性別上的優勢。
8	魏剛的家	魏剛在自己的家裡招待政府的某部長，這位部長透露了內部的消息給魏剛，使他能取得先機賺取龐大的利益。他們打算把先前參觀的工廠夷成平地，待土地價格上漲後再變賣謀求高收益。部長以他能左右這個決策的權力來向魏剛索賄，部長不但要求金錢的回饋，同時還要加上娜拉做為代價；魏剛答應在三星期後完成交易。部長在離開前更指示魏剛需要去打通貸款銀行這個關節。魏剛送走部長後告訴秘書，他早就掌握了銀行的資訊而且已知道銀行的負責人就是娜拉的前夫海爾茂；他決定要派娜拉去說服與買通海爾茂，以順利自己計謀的達成。
9	娜拉的房間	娜拉穿著昂貴的衣服在房間中與她過去的奶媽聊著天，奶媽認為娜拉應該要帶回自己的小孩或是應該要為魏剛再生養一個孩子，娜拉卻認為現在是她享受幸福生活的時候，她不想再成為一個母親。一會兒之後，魏剛進來，他先與娜拉熱情地互動然後提出他的計劃；娜拉立刻拒絕了他。魏剛以軟硬兼施的態度'命令'娜拉一定得照著他的要求去執行；在無法抗拒魏剛強硬的態勢下，娜拉只能表示順從。
10	娜拉的臥室	娜拉在房間中對自己現在的處境感到矛盾，奶媽在旁一邊編織著送給孩子們的禮物一邊又叨唸著要娜拉再做好母親的角色；娜拉一時激動地把禮物甩在地上。正在此時，魏剛拿著一束花進來安撫娜拉；二人又展開一場嬉鬧的遊戲。奶媽在旁對眼見的一切表示無耐與嘆息。
11	海爾茂家	娜拉離開家庭之後，現在在海爾茂家中的女主婦是林丹，她表示她的舊情人柯洛克斯泰已經滿足不了她的需求，她看上了海爾茂現在身為銀行經理的經濟能力與社

		會地位；她願做為她的小女人。另一方面，海爾茂仍舊擺著大男人的態勢來對待林丹，並顯得有些不屑的樣子。二人單獨在家中，林丹烤了餅乾，極為殷勤地討好著海爾茂，而海爾茂卻不斷地吹噓著自己目前的重要性，在言詞間參雜了些輕視與挑釁的味道。過了一會兒，林丹引誘著海爾茂趁孩子們不在的時候，玩一場‘主僕’——林丹是主人，海爾茂是僕人——的性愛遊戲，海爾茂深受吸引；就在這一刻，孩子們卻回來了，林丹馬上迎向他們，做作地向他們噓寒問暖。
12	魏剛的辦公室	魏剛在辦公室內招待海爾茂——他口中那個‘薄弱的環節’。二人在言談中，魏剛以曖昧、暗示的用語，表示將賄賂、買通海爾茂，利用他在銀行的位置幫助他進行計謀，海爾茂也以同樣的方式回應了魏剛。魏剛先行以‘性招待’來做為饋贈，海爾茂深感興趣；在他離去前，二人做了約定。
13	娜拉的臥室	娜拉在臥室中準備依魏剛的要求招待海爾茂，她做了一身性虐待的打扮；奶媽在旁力勸娜拉不要做這種違反女人天性的事。一會兒之後，門鈴響起，奶媽開門之後發現是過去的主人海爾茂；在通報娜拉時，她叮嚀著要她一定得為了孩子的緣故與海爾茂重修舊好。娜拉不耐煩地打發了奶媽，並要她不准透露身份。海爾茂進來後，娜拉即與他玩起性虐待的遊戲；娜拉一邊抽著鞭子一邊從他的口中打探出魏剛所要的內幕消息。海爾茂全然不知娜拉的真實身份，逕自享受著被打的快感。片刻之後，娜拉取得了消息，但她也發現原來她先前工作的工廠將成為魏剛買賣的標的；她憤怒地用力鞭打海爾茂出氣，最後她取下面具向海爾茂顯露身份。海爾茂立刻板起臉孔指責娜拉，並為自己找理由以掩飾窘態。娜拉按鈴叫來奶媽，奶媽送走了海爾茂後，嘀咕著娜拉所做的錯事。
14	海爾茂的起居室	海爾茂找柯洛克斯泰到家中吃飯，林丹在旁招呼著，她故意表現出與海爾茂要好的樣子，但海爾茂粗魯地打發她去廚房準備用餐。海爾茂告訴柯洛克斯泰娜拉可能對自己會造成的傷害；他並以要把林丹送回給柯洛克斯泰以及一筆產業為誘餌，暗示柯洛克斯泰去‘處理’娜拉，柯洛克斯泰欣然地表示同意；隨後二人在林丹的服務下用著可口的餐點。

15	工廠的禮堂	娜拉來到工廠想把魏剛的計劃告訴女工們。工廠已經有些改變，資方為掩飾即將到來的計劃，為她們增設了圖書館以及托兒所來轉移焦點；女工們大都滿意這樣的改變，唯獨艾娃仍是冷嘲熱諷的態度。娜拉想揭穿這些假象，並激發女工們正視自己權利的意識，但女工們並不認為現狀有什麼不好，而且比起以前女人和工人的地位，如今已經提升很多了。娜拉看到她們的無知，以更嚴肅的口吻警告她們，而領班和女工們都認為她太偏激了。突然之間，艾娃聲嘶力竭、歇斯底里地大叫，口中說著女性與工人們廣受社會歧視與資本主義剝削的處境；在她說完後，女工們安慰著她，領班在旁抽著菸冷眼看著，而娜拉認為自己應該要揭下這些社會的假面具。
16	魏剛的家中	魏剛走進後，娜拉向他做出親暱的動作，但魏剛極為冷漠地對待著她。娜拉想以從海爾茂那裡得到的消息做為威脅的籌碼，讓魏剛再次接近她，然而魏剛早已將土地買下並出賣了海爾茂使他被趕出銀行而破了產。娜拉使出渾身解數想再得到魏剛的青睞，但是魏剛已對她失去興趣並嫌惡她逐漸衰老的軀體；魏剛明白地指出他不要娜拉再留在此地，只要她對他所做的事保持緘默，他可以出錢給她經營一份小買賣。魏剛無情地揚長而去，留下呆滯的娜拉，不知所措。
17	娜拉的房間	娜拉在房間中接待男客，她成了一個操皮肉生涯的女人；部長也是她的常客。部長取笑著娜拉，認為她已失去了吸引力，而娜拉卻故做姿態地表示魏剛隨時會回來找她。正當二人在絆嘴時，柯洛克斯泰拿著一把水槍進來，他說他是受到海爾茂的委託要來'解決'娜拉的，部長告訴他海爾茂已經完蛋了；柯洛克斯泰轉而向部長示好，要他提攜他。部長怕自己嫖妓的事曝光，於是隨便地敷衍了柯洛克斯泰。娜拉在旁眼見這一切醜態，精神受到極大的打擊，遂向著二人破口大罵；部長與柯洛克斯泰見狀趁隙溜走。娜拉想跳上雙槓證實自己的體態仍然年輕，然而卻無力地摔倒在地。
18	海爾茂家的餐廳	晚餐時分，娜拉與海爾茂在用餐，二人以冷嘲熱諷的語氣彼此取笑對方現在的處境，但二人仍端著架子指稱目前的生活是自己所選擇而非是因為失敗所至。過了一會兒，二人無趣地將話題轉向日常的瑣事；此時，收音機播報的新聞中提到魏剛的紡織廠發生了大火，而他將保證盡一切的努力保障員工工作的權利。娜拉和海爾茂心

		中都很明白這是魏剛陰謀的一部份，二人一方面以自己曾與魏剛這位重要人士有過關係而自豪，另一方面卻又像被鬥敗了的公雞一樣，只能不斷吹噓過去的輝煌來裝點自己此刻破敗的形像。娜拉走向收音機想關上它，海爾茂出氣似地大聲斥責，表示現在收音機播放的正是他最愛聽的音樂。

　　從上面的場景段落(scene breakdown)敘述中，我們可以看出劇作家實際上利用了三條故事線在編織整個劇本的劇情；一條是有關娜拉的，另一條是有關海爾茂的，而第三條則是串起前面的兩條線，屬於魏剛這個新人物的故事。

　　一般說來，一個劇本的情節結構可有單一(single)情節與重疊(compound)情節之分；區分兩者的差別在於故事線的安排。前者的劇情只有一條線，故事圍繞在一個主題上；而後者則是同時有二條以上的故事線在進行，其中有一條主線(主情節)，其餘則是支線(次情節)。支線有時會有自己發展的另一個主題，但它(們)必須在某一個時間點上與主情節交織在一起，以做為主情節題旨精神的映照或對比，並且，其間定要有必然的邏輯關係而形成一個統一體。舉例來說，在《哈姆雷特》中我們所看到的‘兒子為父親復仇’的這個主題，它不僅呈現在哈姆雷特身上也同時呈現在賴爾蒂斯的身上；做為支線情節，以賴爾蒂斯為主所發展出的故事有著劇本可以深入探討的另一主題(ex.父子、兄妹之社會觀與家庭觀的異同)，但他‘為父報仇’的這個行動與其所呈現的內涵，是為用來對比同樣發生在哈姆雷特身上的狀況的。這個例子我們可以引證維克多‧雨果(Victor Hugo，1802-1885)的論述：“莎士比亞的劇本都展現了一個特點，除了《馬克白》和《羅密歐與茱莉葉》……那就是戲當中有雙重情節，有一條線是對主線的次要反應。哈姆雷特下還有一個哈姆雷特式的人物，要為之復仇的有兩位父親，也可以有兩個鬼魂。”[4]

　　在原來的《玩偶家庭》中也存在著這樣的結構：主情節講述娜拉自我覺醒的故事，次情節則藉由描繪林丹與柯洛克斯泰的故事呈現‘娜拉－海爾茂’‘林丹－柯洛克斯泰’這兩組人物間愛情與從屬關係的映照，除此之外，劇本裡還夾著南陔醫生這個人物的小插曲，來對比主角間珍愛生命與自我價值的議題；由此，我們可以將這個劇本歸類為重疊情節之結構樣式。《娜拉離開丈夫以後》摘取《玩偶家庭》裡的人物，以其中兩個主角的後續發展做為劇情的主軸；主情節敘述娜拉的故事，次情節講的則是海爾茂的故事；而為了讓這兩條線能交織在一起，劇作家建構了以魏剛為主的另一個情節，因此，我們可以說這個劇本共分三個情節。以下讓我們仔細來分析這個劇本的情節結構。

　　前面提到過，一個劇本無論主、次情節如何發展，最終都必須緊繫一起成為一個統一體，這個經由統一組織後的內涵就是一個劇本的核心精神；我們可以說，劇本中的每一個情節線是子題，這些子題最終通往的目標就是主題，也就是劇作家的主述論題；以組織圖來呈現這個概念：

[4]　《威廉‧莎士比亞》；維克多‧雨果著，丁世忠譯，團結出版社，2001，p.190。

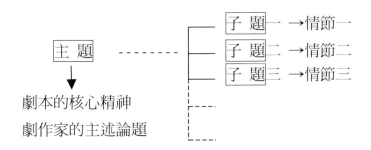

具體到《娜拉離開丈夫以後》，圖示的呈現則為：

在《娜拉離開丈夫以後》，劇作家給予三個子題(三個情節)各自表述的完整過程，每一個子題均透過戲劇動作之‘開始、中間與結束’[5]的歷程，充分論証了她的觀點；其後，再將這些子題透過事件間的串聯統整起來，一起邁向劇本最終的主述論題。有關主題與子題部份的分析將在題旨精神中詳論，這裡先藉由概念的建立以便於後面情節結構的解說；以下我們來分析劇本情節之間各自進行與相互交織的狀況。

先將三個情節發展的具體事件依序整理如下：

情節一(主情節)：娜拉離開丈夫以後的際遇與發展

1. 娜拉來到工廠尋求一份職業；工廠經理在一陣問話之後給了她一份女工的工作。
2. 在工作中，娜拉體驗了家庭以外真實的社會生活；她與其它女工之間存在著許多的歧見與思想上的落差。
3. 工廠的男領班迷戀娜拉的女性魅力，對她展開熱烈的追求，但娜拉正處於追求自我價值的人生時刻，於是拒絕了他的求愛。
4. 有一天當娜拉在打掃禮堂而領班又一直在旁騷擾她時，工廠女秘書進來要求娜拉加強清潔工作，並且要她準備一些餘興節目以娛樂即將來訪的貴賓。娜拉終於感受到她已無法忍受現在的生活，她決定在表演完後就要回到孩子們的身邊。
5. 娜拉在排練表演節目時遇到了來訪的貴賓魏剛，二人一見鍾情碰撞出炙熱的愛情火花。工廠領班求她不要離開，並指責她是為了錢才看上魏剛的；娜拉隨即跟著魏剛離開，也重新回到家庭之中。
6. 來到了魏剛的家以後，娜拉過著貴婦般的生活，她想著要如何好好享受以及把握這個新的幸福人生。

5 引自亞里斯多德《詩學》第七章。

7.過了一陣子快樂的日子，因為魏剛的一項經濟計劃，娜拉成為了魏剛用來賄賂官員的禮物。

8.在魏剛軟硬兼施的要求下，娜拉被要求做為打探銀行內幕消息的工具，並提供性服務；而這個對象恰巧就是她的前夫海爾茂。

9.娜拉成功地完成魏剛指派的任務，但她也以真面目面對海爾茂並嘲諷了他一場。

10.娜拉知道了魏剛黑心的計劃內幕後，來到工廠想警告工人們，但工人們無動於衷；她失望地離開，回到她與魏剛的家。

11.娜拉在做為性工具之後，魏剛對她已失去興趣；她極力地想挽回，但卻被魏剛趕了出去。

12.不久之後娜拉淪為妓女；當她正在與某官員進行交易時，柯洛克斯泰應海爾茂的要求前來處理她。在看到官員與柯洛克斯泰之間骯髒的互動，娜拉將二人轟了出去。

13.最終，由於不敵現實的殘酷，娜拉再次回到她最初的家庭，並與她過去的丈夫海爾茂重拾舊婚姻。

情節二(次情節)：海爾茂在娜拉離開以後的際遇與發展

1.海爾茂因為娜拉的離開對愛情失去了信心，他轉而努力於工作，追逐權力與金錢的滿足。

2.海爾茂在娜拉離開家之後與她過去的朋友林丹太太同住一起；林丹成為他現在的女管家。林丹因為海爾茂銀行經理的身份而迷戀他，她認為她在舊情人柯洛克斯泰身上得不到滿足，因為他不具有追逐權力的野心。他們二人偶而會玩上一回變態的性遊戲；海爾茂在被虐待的角色扮演中，才能得到性的滿足。

3.有一天，一位很有權勢的資本家魏剛找他到家中談敘；海爾茂心中很清楚魏剛會找上他的原因是因為他在銀行的位置，魏剛想利用他得到某種利益。海爾茂與魏剛週旋了一番；他同樣也想把握機會從魏剛的身上獲取某些利益。在海爾茂離開之前，他果然得到了魏剛允諾的一場性招待。

4.到了與魏剛約定的這天，海爾茂興緻勃勃地來到約會地點；等著他的是一個戴著面具、衣著性感的女人。海爾茂迫不及待地享受被鞭打的性快感；在過程中，海爾茂斷斷續續地透露著魏剛想要的內幕消息。突然間，這位性感的女人扯下面具，海爾茂認出她就是他過去的妻子娜拉；一陣慌亂之中，海爾茂警告娜拉不准把這場性遊戲透露出去。

5.為了怕自己的性醜聞曝光，海爾茂找來柯洛克斯泰，以要把林丹還給他並加贈一筆金錢為誘餌，海爾茂要求柯洛克斯泰幫他處理掉娜拉。

6.過了一陣子，海爾茂在被魏剛利用完後一腳踢開；在敵不過魏剛這場金權遊戲的強大勢力下，海爾茂被銀行革職。

7.最終，海爾茂接受了他以前的妻子娜拉再次回到家中，二人重拾舊婚姻。

情節三(次情節)：魏剛追求經濟利益計劃的過程與發展

1. 魏剛，一位具有多種重要身份的大資本家，來到紡織工廠參觀，從他得到的消息顯示，這個工廠所在的土地價值正在上漲；魏剛想先來了解一下實際的狀況。

2. 在參觀的空檔，魏剛無意間看到女工娜拉正在禮堂排練舞蹈，瞬時間，他被她的萬種風情所迷住；他決定帶她回家，做為他的另一個收藏品。

3. 為了取得工廠土地的所有權，魏剛在家中招待掌握買賣交易內幕的部長，他先以金錢做為賄賂，但部長進一步提出要娜拉做為代價；魏剛毫無困難地答應了部長的要求，雙方取得合作的共識。

4. 魏剛除了買通部長之外，他也打聽到處理這件土地案銀行裡的業務負責人正是娜拉的前夫海爾茂；他打算以娜拉做為禮物去交換利益。

5. 經過一番安排與設計之後，魏剛成功地取得了土地的所有權，並讓海爾茂揹上黑鍋；此時，他對娜拉也失去了興趣、厭倦了她。在答應要給娜拉一筆錢做為封口費，並威脅她不准洩露有關的內情後，魏剛把娜拉趕了出去。

6. 取得土地與工廠的所有權之後，魏剛表面上向工人們保證他會照顧所有人的利益並改善他們的生活，但私底下他派人秘密地放了一把火把工廠給燒了；他不但可以藉此得到巨額的保險理賠，還順利地賣出土地賺得龐大的利潤。

　　劇中的這三個情節可視為是獨立的故事，它們各自都具備了‘完整’[6]的過程；它們在劇本整體結構下的運作狀況如下圖：

場次	一	二	三	四	五	六	七	八	九	十	十一	十二	十三	十四	十五	十六	十七	十八
情節一	1	2	3	4		5	5		6、7	8			9		10	11	12	13 結束
		開		始						中							間	
情節二											1、2	3	4	5			5、6	7 結束
											開始		中				間	束
情節三					1	2	2	3	4	4		4				5		6 結束
					開		始			中		間						結束

若以劇本場景的順序，它們的分佈與交織狀況如下圖：

[6] "所謂完整乃指有開始、中間與結束。開始為其本身毋須跟隨任何事件之後，而有些事件卻自然跟隨於它之後；結束為或出於自身之必然，或出於常理跟隨於某些事件之後，而無事件跟隨於它之後；中間則必跟隨於一事件之後，而另一事件復跟隨於它之後；是故一個優良之情節不能在任一點上開始或結束。"；亞里斯多德，《詩學》第七章。

景次	場景	情節進行與事件分佈
1	人事經理辦公室	情節一：事件 1
2	工廠的車間	情節一：事件 2
3	工廠更衣室	情節一：事件 3
4	工廠的禮堂	情節一：事件 4
5	經理辦公室	情節三：事件 1
6	工廠的禮堂	情節一：事件 5 情節三：事件 2
7	工廠	情節一：事件 5 情節三：事件 2
8	魏剛的家	情節三：事件 3
9	娜拉的房間	情節一：事件 6、7 情節三：事件 4
10	娜拉的臥室	情節一：事件 8 情節三：事件 4
11	海爾茂家	情節二：事件 1、2
12	魏剛的辦公室	情節二：事件 3 情節三：事件 4
13	娜拉的臥室	情節一：事件 9 情節二：事件 4
14	海爾茂的起居室	情節二：事件 5
15	工廠的禮堂	情節一：事件 10
16	魏剛的家中	情節一：事件 11 情節三：事件 5
17	娜拉的房間	情節一：事件 12 情節二：事件 5、6
18	海爾茂家的餐廳	情節一：事件 13 情節二：事件 7 情節三：事件 6

從上面的兩個圖表分析中可以看出劇中的三條故事線各自獨立發展，具備開始、中間、結束之完整歷程，也就是說，這三個故事也可以各自形成一個單獨的劇本，但劇作家基於特殊的創作意圖，將他們交織在一起而成為一個較複雜且高度精巧的作品。

　　耶利內克利用了人物串連的技巧，來達到劇本編織的目的：在情節一中娜拉所遇到的大資本家是情節三的主角魏剛(第五場)，而情節三中魏剛要收買的銀行經理就是

情節二的主角海爾茂(第八場)；這三條故事線便藉由魏剛安排性招待的戲劇動作(第十三場)因而合理、自然地交織在一起。

此外，過去在《玩偶家庭》中的兩個人物林丹太太以及柯洛克斯泰，也有意義地加入劇情之中；林丹取代娜拉的位置成為海爾茂家中的玩偶(第十一場、第十四場)，柯洛克斯泰為效法海爾茂追逐金錢與事業的野心而成為海爾茂僱用的殺手(第十四場、第十七場)；劇作家的這些安排，不但增添了劇本的趣味，也讓這兩個人的行動為情節中所要論述的議題提供了對照的功能(將詳述在後)。

緊接著讓我們以具體的文字解說更進一步來檢視情節各自進行與相互交織的狀況，並同時釐清每一個場景中主要事件的功能。

場景分析

劇本共分十八場，場次的劃分是基於空間的位移；而在時間的進行上，雖然劇作家並未明白地標示，但從劇情的發展中我們可以得知這是一個延展型的敘事結構。

一至四場。主要在敘述娜拉新生活的概況，她首先找到了一份工作，但隨即在工作中失去了先前追求理想的信心，繼而產生失望的心情，她決定回到孩子的身邊；這是主情節開始的部份。在進入下一個階段前，劇作家為往後劇情發展埋藏了一個伏筆：當女秘書進場要求娜拉準備餘興節目時，娜拉表示她將在表演過後回家。讓我們設想，如果娜拉當下就拒絕了女秘書的要求而回家，那麼故事將如何繼續？顯然，娜拉'留下來表演節目'這個戲劇動作是必要且有其結構上的目的。

第五場。主情節暫時停歇，劇情轉到情節三的開始，也就是魏剛的登場。在這場戲中，魏剛呈現了他重要的身份與地位，同時也暗示了他背地裡所要進行的黑心計劃。同樣的，魏剛會來到這個娜拉工作的工廠也必定是經過劇作家特意安排的；觀者可以臆測娜拉與魏剛這兩個人將有所關連。

第六場。娜拉在排舞時被魏剛看見，二人立即一見鍾情；這場戲為前面的'娜拉留下來表演'與'魏剛到這個工廠參觀'的佈局寫下合理的動機與邏輯性的進展。主情節(情節一)從此進入中間的階段，並與次情節(情節三)交織在一起。

第七場。在進入下面的劇情之前，劇作家耶利內克插進了一段她對前面所發生的故事、人物的心態，以及對往後的期待做了一番註腳與提示。這場戲在全劇中可以說是很特殊的一段插曲，無論從劇情發展、對話型態、甚至人物的表現，都與前後的場景有著很大的差別；劇中人物雖然表面上像是有問有答地在對話，但話與話之間並沒有連接的意義，似乎是在自言自語或是毫無來由地插進一句'宣言'或'標語'，片段、片段地從人物的口中宣洩出來。這種狀況稍後也出現在第十五場的後半段。

第八場。情節三進入中間階段。魏剛為了謀求更多的經濟利益，他採取了賄賂的行動，他以他既有的資產來換取事業的順利，而娜拉就是他用來交換利益的酬碼。這個行動暗示了娜拉命運即將到來的轉變。同時在這場戲裡，魏剛提到另一個他要對付的人是娜拉的前夫海爾茂，劇作家的這個安排預告了情節二的產生；此時，對於熟悉《玩偶家庭》的觀眾來說，在聽到海爾茂的名字時，自然產生一種有趣與期待的微妙心理。

第九場。先描寫娜拉在魏剛家中快樂過生活的樣子，然後在魏剛進場後藉由魏剛對他計劃的說明，讓娜拉的處境產生快速的改變，並預示了她將來命運的危機，同時也加速了觀眾想一探到底娜拉在離開家之後再次見到她的丈夫會是怎樣的情形，更有意思的是，這次夫妻重逢的場合竟是一個經過特意安排的性陷阱；劇作家的佈局不僅展現個人純熟的寫作技巧，也引發觀者無限的想像。

第十場。劇作家安排魏剛送了一束花給娜拉做為她聽話的禮物，並允諾娜拉婚姻與財產的權利，娜拉欣喜地接受並答應為他執行那個'骯髒'的任務；在這裡，魏剛的行為與娜拉的反應為劇情的後續發展留下一些讓人思考與玩味的空間：魏剛真會履行諾言嗎？還是這又是他醜陋人格裡的一部份？娜拉真的會毫無猶豫地去執行魏剛對她的要求嗎？她會輕易地相信魏剛的甜言蜜語嗎？

第十一場。有了前面幾場戲的鋪陳，情節二終於在此處開始。這一場中講述了海爾茂的現況，他目前是銀行的經理，而且在娜拉離開後他轉而將重心放在權力與金錢的追逐上；這點預示了魏剛賄賂他的行動將會順利得逞。同時，劇作家把林丹放進了劇情中，她現在成為海爾茂的管家；這個安排是為未來柯洛克斯泰的出場做準備。劇作家在這場戲裡穿插了一段二人玩性遊戲的片段；這個安排是為了後面魏剛指派娜拉去提供性招待時所做的對照，並藉此描述海爾茂的人格狀態。

第十二場。情節三與情節二在這場戲裡產生交織。魏剛找來海爾茂探探口風，海爾茂以為自己即將攀上好運，對魏剛呈現示好的態度。為了利用海爾茂，魏剛先允諾了一場性招待；這讓娜拉成為犧牲品的結局在此逐漸浮現；藉由此行動情節二繼之走向中間的階段。我們可以理解到，如果海爾茂拒絕了魏剛，那麼娜拉就不會遇上海爾茂，情節一與情節二就不會產生交織；因此，前面所設計的性遊戲與性招待除了描繪海爾茂扭曲的人格外，也為了做為串連情節之用。

第十三場。海爾茂依約來到娜拉的住處接受那樁具有重要意義的性招待，在此，劇作家將它包裝成'性虐待'的樣式來呈現；這個安排不僅對應了第十一場中海爾茂與林丹所玩的'主僕'遊戲，同時也標示了劇作家在談論'性與權力'議題上的觀感(將詳述在後)。娜拉在後來忍不住心中的憤怒將面具扯下，海爾茂認出面前的這個'小尤物'竟是自己離家的前妻；在此，情節一與情節二產生了聯結與交織，而這個戲劇動作也在某個程度上滿足了觀眾好奇與期待的心理。

第十四場。海爾茂在'娜拉事件'之後擔心醜聞曝光，於是找來林丹的前愛人柯洛克斯泰，以便收買他去解決娜拉。這場戲最主要的功能除了在情節三劇情的繼續外，也為利用海爾茂出賣林丹的行為來對應魏剛的出賣娜拉；這也是情節中主題的相互映照。

第十五場。藉由娜拉來到工廠警告女工們工廠即將拆除的行動，一邊持續情節一的進展，一邊透過娜拉與女工們的對話將前面場景中的議題在此做一番總結式的陳述；這一場的功能與第七場一樣，都是在做為劇作家強烈表達觀點之用。

第十六場。娜拉在魏剛家中感受到危機的到來，她極力地要挽留住魏剛的情感但仍被趕出家門；在此情節一逐漸走向結束的階段。這場戲裡，情節二有關海爾茂被銀行解僱的後續發展，在此透過魏剛的口述取代表演的形式來呈現以節省篇幅。

第十七場。透過娜拉淪為妓女與部長進行交易的對話，呼應第八場中魏剛以娜拉做為賄賂條件的動作。另外，柯洛克斯泰在這場戲裡來進行海爾茂指派他的任務時，碰巧撞見部長；這個安排是為透過柯洛克斯泰要脅部長的行為以對應劇中所有‘錢權交易’的議題(詳述在後)。

第十八場。娜拉回到海爾茂家中生活，二人無趣地相對喝茶；透過他們的談話，同樣以口述的方式交待了情節三有關魏剛的後續，不過這裡劇作家加進收音機廣播的方式來增添趣味；全劇就在收音機播放的音樂聲中一起做了結束。

從上面的分析中，我們看到劇作家透過清晰的條理，將三個相關連的故事緊繫一起，也藉著純熟的寫作技巧賦予劇中人物邏輯可信的際遇發展，同時，更發揮了個人豐富幽默的想像力為原本《玩偶家庭》所引發的疑問與期待提供了一個獨特、觸動人心的觀點。有趣的是，如果上面的三條故事線中的主角換成別人——讓我們姑且把娜拉改為 A、魏剛改為 B、海爾茂改為 C——將 A、B、C 套入劇情裡，劇本一樣合理，戲劇情境同樣成立。又或者娜拉仍為娜拉，魏剛仍為魏剛，但海爾茂換成另一個人，另一個有特殊性癖好而他剛好又是魏剛要收買的銀行經理人；在這樣的安排下，劇本的名字仍然可以稱為‘娜拉離開丈夫以後’。然而若是如此，劇本的精神將有所改變，當然它也不會是劇作家耶利內克想藉以傳遞思想意圖的作品。

性格塑造

這個劇本裡有三條故事線，每一條線中有一個主要人物，分別是娜拉、海爾茂與魏剛；來看看耶利內克對他們的描繪。

娜拉

在討論耶利內克的娜拉時，得先談談易卜生的娜拉。在《玩偶家庭》中，娜拉是一個聰慧、熱情、有自己的想法但為愛也願意自我犧牲的女人。在她所處的時代中，女性的地位是從屬於男人的，一切經濟、家庭與社會的掌控權都操在男人的手上。生為那個時代的女人，娜拉原先並沒有特殊的雄心壯志要來改變這個狀況，她只是安於現況地活著，為她的父親、為她的丈夫以及為她的小孩付出她的愛心與熱情，即使有時必須說謊來讓日子過得順利；她原以為生命是快樂的、是幸福的，直到有一天她發現眼前的一切並非她所以為的。當海爾茂從信箱中拿到柯洛克斯泰留下的信知道了娜拉過往所做的事時，娜拉原已做好赴死的準備，她將再一次為她所愛的人承擔生命中無耐抉擇下的痛楚；這一刻的她感到從未有過的圓滿感。然而，海爾茂回饋給她的不是感激與支持，反倒是一陣讓她無法置信的辱罵；這一罵讓一直活在夢幻中(有感而無知)的娜拉突然醒了，她決定離開這個玩偶家庭重新學習"成為一個人"[7]。

當娜拉關上門的那一刻，易卜生遭受了如排山倒海般而來的指責；在往後的百年間，娜拉劇中的舉動以及她離家後的際遇引發了不曾間斷的議論。中國的文學家魯迅

[7] 引用原劇中的台詞；在這一單元中，均以標楷體文字引述劇本的台詞。

曾在 1923 年於北京女子高等師範學校文藝會的演講中,以'娜拉走後怎樣'提出設問;1979 年耶利內克更以此為名在另一個劇本中為娜拉寫下了一種結局。

戲一開始,娜拉在工廠人事經理的辦公室裡尋求一份職業,她身上穿著的'破舊'衣服與她所展露的'悠閒'神情顯得不太搭調;這時候的她對未來充滿了信心,她正要"從一種混亂的精神狀態中逃離出來",並努力地追求自我的實現。她神氣地告訴經理"我不是一個被丈夫甩了的女人,我是自己離家出走的,這可是稀罕事",在經理詢問她過去是否有任何工作經驗時,她仍是一付天真的態度表示"我要通過工作來完成我由外而內的發展",當經理果真給了她一份女工的工作時,她又誇口說"眼下我要做的不過是一些平凡小事,可這只是一個過渡,然後我就可以幹一番驚天動地的大事了"。在這個起頭中,我們感受到耶利內克賦予她筆下的娜拉一種熱烈、充滿浪漫的騎士精神,對未來抱持著極度樂觀的期待,雖然她已經好幾天沒有吃東西了,但沒有任何事可以阻礙她繼續往"成為一個人"的道路走去。

在紡織工廠的車間裡,娜拉仍然高調地暢談著她的理想,並急於與其他的女工們分享她對女人、家庭、責任之間的新觀念。當一個女工告訴她"幹活兒的時候,咱們把什麼男人呀、孩子啦通通丟到腦後,其實他們才是真正咱們的知心人",娜拉以嚴肅的口吻回應道"妳們應該拋開它,去發現真正屬於妳們自己的才能,去認識妳們自己的命運,也許它壓根兒就在別的地方。比如我吧,就勇敢地邁出了第一步";而當另一個女工對娜拉能忍心拋下孩子的行為感到好奇時,娜拉形容自己是一個"天性複雜的女人"。然而,娜拉並非是一個絕情的母親,自從她拋下了孩子以後,"內心就碎成了兩半",只是她認為"在必要的時候人們應該能夠忘記自己的感情",因為她對於"女人與男人不一樣這樣的說法,絕對不會習慣",她"必須與之鬥爭"。

工廠裡的男領班迷戀上剛來到工廠還未被機器磨掉女人味的娜拉,他不斷地在她的面前使勁地展現自己男性的魅力,但娜拉率直地回應他"偶然看見了一個兄弟,也許是一個傢伙,長著一個大陰莖,個兒大,雄壯威武,讓他一下明白了,他的那個小東西,縮頭縮腦,無精打采,就從那時候起,他一下子就讓一種陰莖艷羨的感覺給纏上了,於是徹底喪失了文化創造力啦",聽到這麼銳利的回話,領班不僅不覺得被冒犯,反而表示"我不同意妳的見解,可是我喜歡妳的聲音,簡直像音樂一樣悅耳;是我對妳的愛情美化了妳的聲音,讓我覺得像音樂"。工廠的另一個女工艾娃深愛著領班,她看著自己所愛的男人像一隻流著口水的狗死命地纏著娜拉心中很不是滋味,在向他提出抗議無效後,她改以尖刻的態度責備領班,指稱他"應該盡早承擔起工會幹部的責任,而不是把眼睛只盯在娜拉的身上",娜拉向這位因得不到愛情而忘記自己尊嚴的女人伸出友情的雙手,她對她說"女人應該團結一致而不該彼此嫉妒,因為她們天生就擁有一種內在的強而有力的一致性"。此時的娜拉正處於一種"內在的躁動之中",她拒絕領班的追求,因為"情感使人愚蠢,愛情使人軟弱",同時,她體會到"在正常的愛情生活裡,女人的價值由於她在性上的完美表現而受到確定,可是這種價值又由於她不斷地努力接近娼妓的特性而受到貶低";她離開家為的就是要獨立與自主、努力追求自己的價值,她不會再重蹈覆轍屈居於男人之下。

有那麼一段時間,在娜拉離開家之後,她的確堅定於自己抱持的信念,她不在乎

身上穿著破舊的衣服，不在乎在工廠裡做一個打掃清潔的女工，也不在乎其他人看她的異樣眼光、對她採取敵對的態度，這些磨難都被她視為必要付出的代價；然而，經過了長時間的考驗後，她開始又聽到了自己內心的另一種聲音了。在工廠的女秘書要求她準備餘興節目時，她看著女秘書那"有稜有角、嚴肅而毫無女人味"的動作舉止，她好奇地提出疑問，女秘書告訴她"一個女人一旦成了老闆的秘書，她也就用不著老是嘴上掛著笑容了，因為即使沒有這樣的笑容，我本人的生活環境也夠美啦"，娜拉再追問是否女秘書感覺得到她們兩人之間是有所聯繫的，她得到的答案竟是"把我們聯繫在一起的最多也就是所謂的生育疼痛，我們在生孩子的時候都會體驗。有可能我生孩子的時候這種疼痛更強烈"；就在這一刻，娜拉想起了自己是一個女人，也是一個母親，甚至想起了丈夫曾教過她跳的塔蘭泰拉舞；就在這一刻，她決定在表演完舞蹈節目後，要回到她來的地方；因為"這個環境讓我受不了""我已經走到我的極限""我現在更多地是為了孩子才願意活著……我要修正我的錯誤"。看來，娜拉的理想終究敵不過現實。

即使娜拉做出了回家的決定，她所關注女人自主的想法仍然充塞在內心；她把這些熱烈的念頭表現在舞蹈之中；她的塔藍泰拉跳得非常狂野。當經理看到她的排練批評她跳的不夠性感時，她回答"當男權社會通過玷污女人而不斷得到神聖化的時候，性感和熱情就是一種屠殺女人的行為，這無非是一種維護父權統治的儀式罷了"。經理認為娜拉的腦子裡充滿了蠻橫、粗野的想法，然而，這個把經理嚇跑的狂野舞姿卻深深地吸引了來工廠參觀的大資本家魏剛。娜拉在初見魏剛時被他關注的眼神所擄獲，她覺得出現在她面前的這個男人"不僅對我的肢體，而且對我的內心也感興趣"，她說"已經很久沒有人關注我的心靈了"，突然之間，她感受到"久已疏遠的"東西，也感到有某種"新鮮的東西"降臨在她的內心之中；在為這個"一會兒堅硬如鐵，一會兒又柔情似水"的男人獻上一隻舞之後，娜拉便在魏剛的簇擁下掙脫出工廠這個"界限"了。娜拉再度擁抱愛情，領班斥責她為錢改變原則；帶著嚴正的表情，娜拉在離開前鄭重聲明"金錢曾經讓我面臨滅頂之災，我將再一次開始我人生的攀登，這一次我要讓我的愛情遠遠地避開金錢"。然而，是這樣嗎？

來到魏剛的家，娜拉過著愜意的貴婦生活，她對奶媽說"生活又變得美妙了，它就在我的眼前，我都看見啦"，奶媽提醒她要為所愛的人盡到女人的本份，娜拉回答"眼下我才剛剛當上夫人，我還想好好享受享受這種感覺，才不想馬上就再生兒育女"；此刻，娜拉把原先她'為了孩子才願意活著'的心情遠遠地拋在腦後。

正當娜拉處於'自我感覺良好'的時刻，魏剛也正計劃著要如何利用她來達成利益的交換。他進到房間準備說服娜拉去進行交易時，娜拉渾然不知風暴將至，仍然像一隻寵物般調皮、撒嬌地向主人示好。魏剛先以溫柔的態度旁敲側擊地表示他的提議，娜拉自顧自、不以為意地玩鬧著"我滿懷期待地看著房門並且問：咱們今天不外出嗎？我只需要幾分鐘就能把衣服換好""我情不自禁地舒展開我的衣袖，在這屋子裡面跳舞"；當魏剛收起玩笑的態度板起面孔告訴她"事情牽扯到一宗大買賣，娜拉，所以我才會這麼非同尋常地嚴肅和意味深長"時，娜拉才驚覺"這樣一種意味深長的嚴肅簡直讓人覺得如同大難臨頭，那是一種大難即將臨頭的安全"。魏剛告訴了她

所有的計劃，要她去為她過去的丈夫海爾茂提供性服務並套取內幕消息，娜拉斷然地拒絕，她不願意委屈自己去做這種骯髒的事，魏剛以強烈的口吻回應"說到底我在妳身上是投了資的。有投資就得有回報，這可是天理，我的投資可不能打水漂"；面對這尷尬、冷硬的僵局，娜拉嘗試再以她原本唾棄的玩偶般的舉動來改變魏剛的決定"我用自己的手蒙住眼睛，從指縫間向外探詢地張望，只要一看見你有一些微笑的跡象，我就會快樂地繞著這房間蹦跳，嘴裡還喊著你騙人，你騙人"，然而魏剛畢竟在商場與政壇打滾多年，深知各種遊戲的玩法，他改以軟硬兼施的態度逗弄著娜拉，"如果妳和藹可親而又溫柔順從，妳的小野人一定會快樂得手舞足蹈，還會開各種各樣的玩笑"；就在魏剛再次做出更多承諾下"妳真的願意通過婚姻來給我們之間的關係加冕嗎？也許是。哦，小親親，我終於真正屬於妳啦。我的小百靈鳥，財產的情況也是如此呀"，她答應了他的要求；從此，娜拉再次成為玩偶家庭中的一隻金絲雀，終究逃不過主人的擺弄與操控。

在娜拉戴著面具、拿著皮鞭、穿上性感的衣物等待‘客人’海爾茂來臨時，奶媽以責備的語氣告訴娜拉"一個這樣行事的女人，她為此而受的苦肯定比一個男人如此這般遭受的苦要多，因為女人這樣做違背了她的天性"，娜拉無法解釋眼前的這一切，她只能依著主人的交待去執行命令。海爾茂進來後，急於享受這特殊的性招待而無視面對的這個性感女人正是他過去的妻子，娜拉將一切的怒氣與委屈全部透過鞭打發洩在海爾茂——她過去的丈夫、過去的主人——身上；在取得魏剛所要的消息後，娜拉忍不住心中的憤怒與怨恨，將面具扯下與海爾茂面對面。海爾茂要求她不得把這件事洩露出去"如果到處說我以前的太太變成了什麼之類的話，我在社會上也完蛋了……那樣妳也就把一種才剛剛建立起來的關係給毀了"，娜拉轉以諷刺的口吻回應"在那兒咕咕唧唧的是我的小松鼠嗎？"。二人再次相見的場合竟是一個充滿色情的陷阱，原本願意為之犧牲、奉獻的丈夫卻成了為經濟利益勒索、要脅的目標；這樣的轉變恐怕是娜拉離家時所始料未及的。

帶著矛盾、自責的心情，娜拉偷偷來到工廠想盡一份心告訴女工們她所知道的訊息，她想藉著這個舉動振起自己曾經有過現在卻逐漸消失的動力，她要女工們起來反抗資方檯面下進行的黑交易，她說"就因為你們是女人，所以人家才讓妳們受這種待遇。就因為存在著一種對婦女的巨大仇恨，或許還因為人們察覺到了女人們的強大，卻又不能夠採取什麼反對的行動"，然而，女工們不了解娜拉所說的話，娜拉進一步解釋說"男人們感覺到了潛藏在女人當中的巨大的內在能量，出於對此的恐懼他們否定我們女人"。置身一旁的男領班聽了娜拉的話心中很不是滋味，他反駁道"妳說的話可是真稀奇，娜拉，今天從妳的話裡頭我聽出來的簡直就是偏激和仇恨"，女工們也爭相地附和著"不錯，我也覺得她不如從前那麼美麗了""妳現在簡直是面目猙獰"。在一陣指責的叫罵聲中，娜拉頹喪地說出自己最近以來從生活中體驗出的道理"女人向自由邁出第一步後，就不再招人喜歡了。那是聚集了沉默的力量向權力金字塔地基邁出的第一步"；懷著沉重、無力的心情，娜拉離開了這個她曾經視為將會"幹出一番驚天動地的大事"的人生新起點。

可以想見的，完成魏剛指派的任務後，娜拉再也得不到來自這位男主人的寵愛

了；她努力地藉由各種方法，甚至說出低聲下氣的話來懇求魏剛再次收留她，"我要立刻向你坦白，我最親愛的！我們之間這種不正常的狀態簡直讓我受不了。我得對你承認，我在我的內心裡已經和你有距離了。可是在外面我看見了那麼可怕的事情，使得我不得不馬上又和你親近。這是不是很有意思"，而在魏剛冷漠地推開她後，她繼續說著"我能聽見一個普通人根本就聽不見的聲音。我聽見命運對我說，咱們彼此之間作一個約定。即使遇到了困難，也不能馬上就丟棄一種關係""現在我不再懷疑，我們之間還存在著一種很密切的聯繫。你應該幫助我重新開始"。魏剛無情地看著這個他已充份玩過的、變舊變醜的、已經沒有利用價值的玩具，他甩開了娜拉伸過來的手，揚長而去。此時，娜拉成了斷翼的小鳥，只能永遠待在籠子裡等待一個一個新主人的'臨幸'；曾經想"通過職業來完成自我由外而內的發展"的娜拉，在此之後淪為提供性服務的女性工作者。

　　在娜拉營業的房間裡，先前魏剛曾經收買過的部長成為了她的常客。一天，當娜拉無精打采地招待著他時，柯洛克斯泰拿著一把水槍進來，他表示海爾茂指使他來處理她；看到娜拉現在的樣子，柯洛克斯泰殘酷地打趣說"就我眼前在這兒所看見的一切，妳很顯然是一項大規模的、可是計劃得很周密的裁員計劃的犧牲品"，娜拉強抑著心中的痛苦，自尊地回答"魏剛領事為了我簡直要自殺。他陷在對我的激情之中不能自拔，除去自殺看不見別的出路""因為他想要懲罰他自己。他還不知道呢，他隨時都可能回到我身邊來。眼下我們倆都在等待著對方邁出第一步"，而當柯洛克斯泰轉向部長要脅時，娜拉看到他們之間醜陋的互動，高聲地說"我的綢緞舖將會乾淨整潔。在那兒我可不願意看見你們，因為我要和我的過去一刀兩斷"；就在娜拉想要爬上單槓展示自己仍然擁有的活力時，卻因力不從心而摔倒，她只能頹喪地坐在地上為自己的處境輕聲嘆息。

　　在劇本的最終，娜拉回到她曾離棄的家與海爾茂再次生活，環繞四周的景像依舊，只是這位女主人在經過生活的歷練後，不再是過去溫順的小松鼠；她看穿了海爾茂隱藏在正直、誠實外表下醜陋的真心，她也知道自己雖然已失去了她當初追求理想的條件與機會，但是她還是可以在這個家裡取得與海爾茂同等的地位；她學會了在外面生活時所看到的現實的手段，她告訴他"他沒有拋棄我，我還要和你說多少次！那種不斷地生活在資本的陰影裡的日子使得我意氣消沉，我簡直一點興致都沒有啦，可是你那樣愛我就是因為我的好興致""和我可能得到的男人相比，你簡直什麼都不是"，原本在旁悶不吭聲的海爾茂忍不住心中怨氣回擊道"妳並沒有得到妳想要的男人，這才是重要的"，娜拉隨即再次強烈地自我辯護"是我放棄了，由此我證明了我擁有那種我願意擁有的剛強的性格，當初我離開你的時候我就想擁有它"。看來娜拉本想要完成"驚天動地的大事"的願望，最終只能存在於夜晚"整夜瞪著通紅的眼珠子警醒地躺著，彼此遠離，互相不能……"時，自我安慰地想像了。

　　雖然易卜生從未承認自己是為'女權'議題而創造出娜拉這個在當時十九世紀七十年代人的眼中看來'性格鮮明、生機盎然、獨立而聰穎'[8]的女性形像，但他所引發

8　《易卜生與中國——走向一種美學建構》；王寧、孫建主編，天津人民出版社，2004。

的'女性自覺'卻無可否認地招來社會輿論的重視，甚至女性主義運動者將易卜生視
為他們的精神領袖。然而，魯迅在二十世紀的二十年代，基於中國當時的社會氣氛，
提出娜拉離家後'不是墮落，就是回來'的斷論；這無疑是對一味樂觀於娜拉瀟灑出
走者的當頭棒喝。時至今日，耶利內克以身為當代活躍的女性主義者，通過她對所
處世界的感知與理解的觀點，娜拉在她的筆下經由了離開家後墮落的過程，最終再
走上回家的道路；透過娜拉悲劇性的結局，這位女性劇作家向社會大眾提出沉痛而
強烈的抗議。

海爾茂

　　在《玩偶家庭》中的這位男主人並非是個十足的大壞蛋，易卜生並無意將他塑造
成箭靶讓眾人指責；他以海爾茂的故事呈現出在那個時代裡，男性的地位以及他們所
掌握的權力極不平等地優於女性，藉以凸顯女性所遭遇的困境。原劇裡海爾茂以他那
時代男人的方式愛著他的家庭、他的妻兒，他為了家努力工作爬升到經理的位置，他
疼愛地暱稱妻子為小松鼠、小金絲雀，他給她家用錢甚至在妻子的撒嬌下會不吝嗇地
多給一些零用錢，他教她跳舞、陪她聊天談心事……不管從哪裡看，就算在現在的社
會中海爾茂也堪稱是個不錯的丈夫；然而，這在易卜生的眼中是不夠的。

　　當然為了達到劇本的寫作目的，易卜生的確在海爾茂的性格中置入某些缺失與問
題；而這些問題正提供了耶利內克在塑造這個角色時所依據的條件與基礎。

　　在娜拉離開後，海爾茂仍然過著有人侍候的生活，只是現在家裡的女主婦是娜拉
從前的好友林丹。林丹取代了娜拉為海爾茂泡茶、做飯、甚至照顧小孩。她原本在海
爾茂的幫助下得到一份辦公室的工作，並與柯洛克斯泰重拾過往的戀情，但是在做了
一段辦公室的雜務之後，她感到"我的能力和才華一直都在閒置和浪費"，她反倒認為
"讓孩子們輕鬆地邁進生活的第一步，還有比這更有創造力的使命嗎"，於是她來到海
爾茂的家拾起娜拉從前的家庭工作，從中她體會到"哪怕是那些看起來微不足道的小
事情，比如像往茶杯裡頭加糖什麼的，都會使我感到莫大的幸福"。反觀海爾茂的現
況"自從娜拉離開我以後，我需要的是獨處，我需要傾聽我內心深處的聲音。我在那
裏聽見的一切，將決定我的未來。可是我恍恍惚惚已經聽見啦，我的內心說的是金融
寡頭這幾個字"。海爾茂在與娜拉的婚姻觸礁之後"由於受到了嚴重的傷害"他轉而將
生活的重心放在事業的追求上，他說他是"一頭孤獨的狼""孤獨的證券商人，我們只
關心我們的錢袋鼓不鼓。我們張牙舞爪、弱肉強食、從別人那裡攫取金錢"，也正是
這種從他"身上散發出來的追逐權力的味道"吸引了林丹對他的愛慕。

　　海爾茂與林丹之間的關係除了建立在家庭的分工——男主外、女主內——之外，
當然少不了有性的接觸，不過，自從娜拉離開之後，海爾茂成了一個有性功能障礙的
男人；他現在需要透過另一種特殊形態的性行為才能得到滿足。當海爾茂對林丹投過
來的奉承不假辭色的時候，林丹再試著引誘他說"咱們的遊戲，那漫漫長夜裡頭的遊
戲，咱們又該玩一回啦""一條硬漢子，一向都主動出擊，可是就在他那幽暗的臥室裡
頭，在那一向只有正常的事情發生的地方，他竟然容忍自己，成了受虐的對象啦。這
才是大自然所要求的平衡哪"；很顯然的，娜拉離開家的舉動並未讓海爾茂重新思考

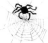
兩性平等與夫妻互重互愛的議題，他把它視為是男性勢力的敗退，是對他身為一家之主尊嚴的踐踏；無怪乎代表他男人雄風的性具會萎靡不振。

當魏剛知道海爾茂正是他要收買的對象時，他邀請了他到家中一坐；海爾茂以為好運終於來了，他把握機會向魏剛展示自己在銀行裡重要的地位，並且自以為不露痕跡地包裝著心中的貪念"如果有一天我成了企業家，魏剛先生，我會像一頭巴甫洛夫的狗一樣，對任何一點強弱的刺激都會做出反應，或者說像兒女對遺產一樣""我可是全力以赴地在把儲蓄變成本金……因為生意已經成了我的血肉……我很可能就是為了作投機生意而生的哪"；魏剛見到海爾茂這種自以為是的態度，打趣地回答"你本人就是一個極好的交易現象，海爾茂"；海爾茂對自己已被摸清底細的情況仍毫無所知，他的臉上堆滿了可被收買的熱切和自做聰明的愚蠢。

和娜拉的再次相見，海爾茂急於著享受性虐待的快感而未認出站在自己面前的這個"小尤物"竟是讓他變成性無能的始作俑者，妙的是，他過去在婚姻中高高在上的主人地位如今藉著變態的性遊戲，轉而成為搖尾乞憐、卑賤低下的受虐者。

在娜拉使勁地鞭打下，海爾茂斷斷續續地把魏剛想要的內幕消息全盤托出，當娜拉最終憤怒地扯下面具指責他為利益準備賣掉工廠的時候，這位精神失調的偽君子立刻擺回過去一向推諉的態度為自己辯白，"我的上帝，娜拉……我沒有打算幹甚麼缺德事啊"，同時他也要求娜拉別將這些話告訴魏剛，也不許把這場性遊戲洩露出去，他埋怨地說"如果到處說我以前的太太變成了什麼之類的話，我在社會上也完蛋了……那樣妳也就把一種才剛剛建立起來的關係給毀了，娜拉！變成了個小尤物"；娜拉聽到他不斷地叨念著，語帶諷刺地回應道"在那兒咕咕咿咿的是我的小松鼠嗎""或者是我的小金絲雀，在那兒吱喳鳴地叫著"；得不到娜拉的保證，海爾茂焦急得大聲叫囂"別對任何人說起這件事……別，我求妳，這也許是妳欠我的……因為畢竟是妳離開了我，不守婦道拋下了一切"，娜拉聽到這些話後憤怒地將他趕了出去。

回到家後的海爾茂十分擔心自己的性醜聞會被娜拉洩露出來，他必須想辦法解決這個麻煩。他找來了柯洛克斯泰告訴了他所發生的一切"我又看見她了，是在一種對於她來說簡直難於啟口的屈辱的情況下，您還是別讓我再想起那些細節了""最糟糕的是，她完全有可能把一切都給毀了：我的孩子，我的家庭生活，我本人，我的職業，您，柯洛克斯泰，林丹太太，我的未來，我的實業，我的職位，我的社會地位，我將來的婚姻""她會把我拖到深淵前頭，甚至會把我拖下去"；他把一切說成全都是娜拉的錯，就跟在《玩偶家庭》中一樣，他所在乎的只是自己的利益與形象，完全無視於他人的立場，更不可思議的是，他以答應要將林丹還給柯洛克斯泰並附贈一小筆金錢為誘餌要他去為他'處理'掉娜拉"現在我能夠想出來的主意就是，讓她到國外去旅行一段時間，會怎麼樣……"，柯洛克斯泰讀出了海爾茂內心的真話，順水推舟地說"或者不復存在……"，海爾茂立刻回以"請您別說這麼兇狠的話！您最好還是說說您的野心，您追逐成功的願望，您謀求利益的渴望，您飛黃騰達的念頭，您的責任和職業道德，柯洛克斯泰"；想來，海爾茂完全沒有 '復元' 的機會與可能了。

劇末，海爾茂從這場錢權遊戲中敗下陣來，銀行開除了他，林丹也離開了他，他只能躲回家中暗自扼腕，怨嘆自己的時運不濟；值得慶幸的是，娜拉回來了。這一對

夫妻經過一番波折，重逢之後家園景像依舊，但他們的對話不再甜蜜；他們早已看穿彼此真實的面貌，時時以刺痛對方做為自我安慰的良劑。

海爾茂　妳又只放了三塊糖而不是四塊！妳不能留神一點嗎？

娜拉　　你就會發牢騷。昨天夜裡你的表現可是又讓我很失望。

海爾茂　我才看過的，只有資產階級才會出現性欲高潮障礙，無產階級根本就不知道這種障礙為何物。

娜拉　　謝天謝地，我是資產階級而不是無產階級。

海爾茂　那個情人，就是那個把妳拋棄了的傢伙，他大概比我強吧，是不是？

娜拉　　他沒有拋棄我，我還要和你說多少次！那種不斷地生活在資本的陰影裡的日子使得我意氣消沉，我簡直一點興致都沒有啦，可是你那樣愛我就是因為我的好興致。那以後我就喪失了我的資本。還有，你的經理職務現在怎麼樣了？

海爾茂　娜拉，妳在羞辱一個男人。

娜拉　　和我可能得到的男人相比，你簡直什麼都不是。

海爾茂　妳並沒有得到妳想要的男人，這才是重要的。

娜拉　　是我放棄了，由此我證明了我擁有那種我願意擁有的剛強的性格，當初我離開你的時候我就想擁有它。

　　　　耶利內克所塑造的海爾茂是基於《玩偶家庭》裡這個人物為原型；在她的觀點，海爾茂以及其所代表的這類人，在歷史反覆的流動中，他們不曾、也不會從經驗中得取智慧；就算重來一次，改變的也只會是他們應付的手段與機巧；或者說，如果真有機會、好運真的降臨，海爾茂終會有成為魏剛的一天。

魏剛

　　　　為了串連娜拉與海爾茂的再次相遇與最終的結合，耶利內克創造了魏剛這個角色；當然這個人物的出現也是為了劇作家表達劇本主題之目的。

　　　　劇中這位'娜拉理想的終結者'被賦予了多重重要的身份，包括"奧林匹克協會主席、世界環境保護協會主席、阿爾卑斯思想促進協會主席、經濟合作部發展策劃顧問委員會的成員及財政部對外貿易顧問委員會的成員"，同時還是"經濟協會主席"；做為這個組織的主席，他"擁有 12 個州的協會，75 個行業協會，差不多有十萬個公司"的權力。夾著他強大的財勢與權勢，這位工廠經理口中的"紡織大王"以投資者的身份來到工廠參觀，表面上是為關心工廠的營運狀況，然而實際上卻是別有用心。在支開不斷奉承他的經理後，跟隨在魏剛身邊與他一起來視察工廠的某先生問道"這次參觀到底該有一個什麼樣的目的？現在您總該說出您隱而不宣的秘密了吧"，魏剛曖昧地表示他想轉產，但是"如果我們現在對這塊土地表現出太大的興趣，他們就會懷疑""決不能洩露某一個利益集團想要得到這塊土地"；原來，魏剛想要將這塊土地變賣以求得更大的利潤，但是，他首先先要想辦法讓工廠其他的股東答應把工廠賣給他以便取得這個工廠的全部所有權，然後他才能將蓋在這塊土地上的工廠處理掉，再經由賣地獲取暴利。魏剛的眼中只看到土地上漲可能帶來的價值，他毫不顧慮那些在工廠工作

職工們的生計與權利。

在參觀工廠的時候，魏剛不期然地撞見正在排練塔藍泰拉舞的娜拉；在他的眼中，魏剛看到的是一個與他過去所收藏的不一樣的女人，眼前的這個，渾身上下充滿著叛逆的味道，不僅風情萬種還帶著十足的野性，他望著娜拉狂野的舞步脫口說出"我覺得彷彿被一道閃電擊中啦。這是怎麼回事？""是什麼突然之間出現在了我的內心裡？也許正是那我早就忘得乾乾淨淨了的感情？"；正是這種突如其來的震撼，讓他決定"我也有過一過私生活的權利呀"，於是，他以強而有力的臂膀夾帶著散發金錢與權勢的男性雄風，輕易地擄獲了偶然出現在生命中的娜拉。不過，魏剛仍以生意人的態度看待這個"最新也是最好的禮物"，他認為"長期貸款的收益能超過一般的市場回報，靠的是利率，它就是增長的動力。對於我破產的風險，對於我的貨物沒有銷路的風險，這就是回報，這就是酬勞。"在未得到工廠的所有權之前，娜拉是他投入資本所獲得的實質利潤。

魏剛想要達成的買賣有幾個複雜的狀況：這個工廠同時由多個股東共同擁有，其中有些人希望它能繼續營運，並要透過增資來改善老舊的機器設備，但工廠的理監事成員們卻認為工廠已無利可圖，贊成先維持現狀，等未來土地開發案通過土地價值上漲，再遷廠並賣掉土地以求獲利。魏剛為順利解決這個問題，找來負責土地開發案的部長，並向他行賄；魏剛要求部長暫緩通過土地開發案，直到他取得土地的所有權。部長應邀來到魏剛家中，他開門見山的說"這一次單靠錢是解決不了問題的，親愛的魏剛先生"，因為"有三個州的政府正在爭奪這筆買賣，而這筆買賣的鑰匙就掌握在我的手心裡""這一次您得再追加點什麼，我的好朋友"，魏剛在聽懂了部長的話中含意後回答道"那塊土地眼下還不是我的，承蒙您把這個消息透露給我，他將來會成為我的，我就是在那裡認識了娜拉，她現在是我的"；經過一陣曖昧的對話之後，部長終於說出"您的娜拉對我可是不無誘惑呀"，為了得到那塊土地魏剛立刻回應"以我的經驗，我對女人的激情不會維持太長的時間。只要您願意等，到我的激情漸漸消退的時候，她就是您的了"；就這樣，前幾天娜拉還是他最新、最好的禮物，但與金錢利益比起來，娜拉不過是一個隨時可以拿來交換"賣個好價錢"的商品。

在獲得了令人滿意的交換條件後，部長進一步透露工廠的最大股東是某一家銀行，他告訴魏剛要先打通銀行這個環節，後續的收購與買賣才會進行地順利。其實魏剛早就先一步打聽到銀行的經理人是一個可以買通的人，更巧的是，這個"薄弱的環節"就是娜拉的前夫海爾茂，因此魏剛打算"讓娜拉去對付他，就好像放一條警犬去追蹤他那樣。她將從他的嘴裡把一切都掏出來""我已經讓她領略過真正的生活是什麼樣子，現在她就要為了海爾茂多年來存心不讓她過好日子而向海爾茂復仇了""除此之外，我已經差不多完全清除了她從前的那種狹隘性，她的天地得到極大的擴展"。對於魏剛來說，這個世界雖然是"美麗、野蠻、寬敞、無拘無束而又瘋狂"的，"然而資本才擁有最妙不可言的美麗。它的增值不會給它帶來什麼損害，它只不過是越來越多罷了"。

在魏剛的命令與安排下，娜拉不得不執行他的計劃；部長、海爾茂也全都成了他賺取不當暴利的幫兇。在利用完娜拉後，他無情地將她趕了出去，但為了維持他偽善

的面目，他告訴娜拉"如果妳保持沉默，我會給妳投資一個小小的綢緞舖子或者一個文具店，也許妳更喜歡綢緞舖，妳畢竟是個女人嘛"。土地到手後，他出賣了海爾茂，讓他為他揹上圖利黑金的罪名；為了解決土地上的那座紡織廠，他更是幹下了更壞的勾當："您正在收聽的是晚間新聞，帕耶爾纖維紡織廠在昨天到今天的夜裡遭到一場大火的焚燒，起火的原因目前仍不清楚。關於這家工廠的其他情況，還有屬於這家工廠的工人住宅的情況，我們也不得而知。弗里茨‧魏剛領事，這家企業從屬於他的公司，目前只能保證儘快考慮重建廠房，以確保工人們不會因此而失業"。最終，魏剛成了全劇裡最大的贏家。

　　耶利內克在建構魏剛以及劇中其他資本家的角色時是有所本的，她研究了當時企業主和設備諮詢員所讀的各種報紙，讓劇中那些厚顏無恥的企業家們說著報上的那些行話；而魏剛這個角色的原型"是德國雇主協會的主席漢斯‧馬丁‧施萊爾(Hanns Martin Schleyer)，在 1975 年，《具象》雜誌曾隆重介紹過這位'老板中的老板'"[9]。劇中魏剛在資本主義自由經濟的社會體制中，假公濟私、強取豪奪，他踩著別人的身體往上爬，毫不愧疚也絕不手軟，即使已經爬到最高峰仍不滿足。在雄厚的財力後面連帶而來的是絕對的權力；歷史的軌跡驗證著這條道路的終點必然走向絕對的腐敗。然而，魏剛以及其所代表的這類人豈會不知？顯見其中必有超越人可以抗拒的誘惑。

　　劇中，耶利內克藉著娜拉的話語，沉痛而憤怒地表示"資本主義乃是我深惡痛絕的男權統治達到了極端的產物"。

題旨精神

　　在前面情節結構中提及耶利內克藉著三個主要人物的故事來陳述劇本的主題精神，而這三個故事彼此獨立又緊密地交織；它們之間運作的狀況如下圖：

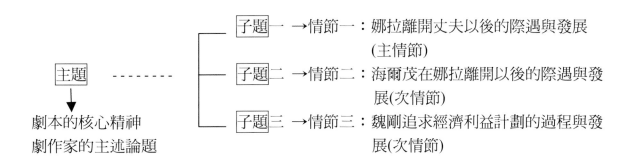

再根據前一單元性格塑造的分析，我們可以依著上圖的路徑來歸納這齣戲的題旨精神：

子題一：女性自我覺醒與理想消亡的過程。
　　在易卜生的作品裡，娜拉離開了自己的丈夫；而在耶利內克的劇本中，這位渴望

[9]　《一幅肖像——埃爾弗里德‧耶利內克傳》，薇蕾娜‧邁爾、羅蘭德‧科貝爾格著，丁君君譯，作家出版社，2008。

獨立的女人則走進了魏剛的工廠。在工廠工作時，娜拉曾經瀟灑地說"通過放棄嬌媚，女人邁出了走向自由的第一步"，然而，當魏剛向她示愛時她想起了"久已疏遠的束西"，於是，在魏剛為她披上毛皮大衣將她擁入懷中的那一刻，她忘記了自己從前離家的初衷，再次地踏入另一個禁錮的牢籠；這一次，她的身心得到了徹底的消毀。

當魏剛離開工廠前擁著娜拉巡視他未來的產業(同時也向眾人展示他身邊這個最新的財產)時，劇本突然插入了一段標語式的話語；這些片斷、不連續的語言從場中不同人物的嘴裡說出，似乎在代替劇作家表達看法與立場：

魏　　剛　婚姻狀況的穩定決定著社會穩定。

某先生　他們當中有一些人是我們家庭的守護者，同時又受到我們最嚴密的保護，而另外一些人可就不值一提了。

魏　　剛　男人總是受到慾望和本能的驅使，而女人就是慾望的對象，女人引起慾望，並且讓那慾望通過她們得到釋放。

某先生　一個男人可以在色慾之中強烈體驗無政府主義思想，而那種犯禁所帶來的快感讓他著迷，讓他沉浸其中難以自拔。

魏　　剛　一個男人甚至也常常能夠戰勝資產階級的道德觀，前提是，他自己就完全隸屬於那個階級。

某先生　這個男人通過破壞、鬥爭，掠奪和暴力去戰勝資產階級的道德。

魏　　剛　我們的慾望甚至能夠由女人的頭腦而受到刺激。徹底地征服這個小小的腦袋瓜，實際上這讓我們覺得更來勁兒。

某先生　在經濟領域裡或者說在以經濟手段為助力的社會生活之中，那更是一場你死我活的鬥爭。

魏　　剛　女人做為主體不曾參與革命性的思想和行動。幸而這實際上意味著至少人類的一半在關涉改朝換代的大變局之中被廢掉了。

女　　工　一個嚴肅有尊嚴的男人也許會對我們俯下他的頭顱，會用他的手帕擦拭我們的血，會拿柔軟的開斯米披巾包裹我們的身體，並且把我們迎接到他的汽車裡去。

艾　　娃　那位好好先生還會查驗我們留在那雪白的毛皮褥子上的點點血污。

女　　工　他絕不會是那種權杆兒，有那種人，我聽說過。

艾　　娃　可是他也應該不那麼完美，得有一點小毛病，要不然咱們拴不住她。

女　　工　最好不是陽痿，不是身體殘疾，不是智障或著面條兒性格，哪怕是個老頭也還能夠接受。

女　　工　可是我還是喜歡小夥子……

女　　工　可小夥子你配不上。

女　　工　我自個兒正當青春年華。

艾　　娃　但願年輕又有錢，可別是那種又老又窮的。

女　　工　也許我覺得陽痿也無所謂。

女　　工　我覺得相貌如何無所謂，有愛情，再加上性格好就夠了。

魏　　剛　據說那些純潔的女性根本不識性慾為何物，他們只知道愛情。這樣的女人擁

有使男人滿足的自然本能。

某先生　可惜的是，女人們常常故意在工作崗位上消耗自己。

魏　剛　幸而還有我們這些自命為女性美的接受者的男人們。

某先生　一但投資興趣下降，新的工業模式就會開始出現，那是一種以美麗的女性來取代越來越昂貴的勞動力的工業。

魏　剛　於是女人們便不得不總是不斷地破壞自身的美：最開始是手，然後是臉接著是身體！

某先生　每一個民族，每一個階級都有付出這種代價的女人。

魏　剛　這就是女人，自己不言不語，別人對他們也緘口不談。

某先生　沒錯。佛洛伊德說過這樣的話：一個人首先應該知道，在他能夠開口說話之前他已經被閹割過了。

魏　剛　男人首先應該告訴女人，他們被閹割過，哦，我的意思是，他應該把他遭到閹割的事情向她們說明。

某先生　正確。除了那陰莖，她再也沒有什麼可丟的了。

魏　剛　有意思！您也讀過這些……

某先生　喏，請您想像一下，這兩種性別竟然有可能一樣，而所有的標本居然也有可能一樣美麗！

魏　剛　真可怕！

女　工　我覺得精神上受點兒傷害算不了什麼，只要我們有愛情，只要我們相互關心，互相容忍，我們能夠彌補這種創傷。

女　工　我覺得性格應該最重要。他不漂亮沒關係，可是他不能酗酒。

女　工　其實我的丈夫壓根兒就不好看。

女　工　我的也不好看。

女　工　我的也一樣！

女　工　你們都有丈夫了，可是我寧願單身！為了他等待！

艾　娃　陽痿有陽痿的好處。那樣就用不著生養孩子了。

女　工　只要有錢，生多少孩子都沒關係。

女　工　性格最重要。[10]

　　耶利內克透過娜拉出走再回家的過程，陳述當代女性與女權運動者的困境，她悲觀地描繪了女性嘗試走出家庭與外界多層面的接觸之後，體驗自身與經濟、社會、傳統、生物本能，情感之間相互依存的關係；到頭來，在無法認清事實也無力改變的情況下，再次走回熟悉的陳痾之中。

子題二：男性權力追逐的本能與喪失的焦慮。

　　海爾茂在娜拉離開之後深感屈辱，這種破壞性的力量不僅危及做為一個家庭統治者的權威形象，也實質地造成他男性性能力的障礙。為了恢復這一切，海爾茂接受林

[10] 《娜拉離開丈夫以後》第七場；焦庸鑒譯，深圳報業集團出版社。

丹進到家中補上娜拉空出的遺缺，讓自己再次榮登男主人的寶座；而藉著變態的性行為，海爾茂也找回男性"一向主動出擊"的性樂趣(雖然他必須經由被虐而得到快感，但決定玩與不玩的權力還是在他的手上)。

另一方面，海爾茂追逐權力的野心也從家庭擴展到更大的社會經濟之中，他急於結交權貴向他們學習，努力仿效他們的手段，想在巨大的利益之中分上一杯羹。耶利內克在劇中透過犀利的描述嘲諷了他(以及他所代表的那類人)浮誇、裝腔做勢的醜態；雖然竭盡所能地往上爬，但他對所面對的仍是一知半解，徒然地在無知的行動中耗費精力，他並不了解他所得到的這種權力是一種假裝的權力，是一種在被操控的人腦中設想的權力，也就是說，是可以被摧毀的權力。

子題三：既得利益與錢權遊戲的本質。

魏剛在劇中代表的是社會上那種既得利益又不斷壟斷利益、獨享利益的一類人。對於他們來說，"資本擁有最妙不可言的美麗，它的增值不會給它帶來什麼損害，只不過是越來越多罷了"；在他們的眼中，女人、金錢、地位與權勢都是最美麗的資本。他們毫無掩飾地強取豪奪，因為他們深知遊戲的方法與經驗的法則；最終的贏家必定是擁有絕對錢、權的那一方。

劇本裡有一場戲透過口述的方式描述人嘗試藉由抗議行動力爭改變的歷史：

某女工 有一個例子，社會民主黨人在街頭組織的一次集會，警察們蜂湧而至，其中有一支騎警的隊伍，領頭的是一個脾氣火爆的傢伙，騎著一匹高頭大馬，朝著我們就撞過來，一直把我們擠到了路旁的大樹底下。

某女工 我可是不喜歡這樣的場面，儘管社會民主黨的同志們經常給咱們講過這樣的事情。

某女工 那匹馬一直把我擠到樹旁邊，我連喊叫都來不及，氣也喘不出來。

艾 娃 這一回你們就等著社會民主黨人報答吧！

某女工 1905 年的時候，我還記得，舉行選舉權遊行，你們區可能已經有很多婦女都加入到遊行的行列裏了。

某女工 那些婦女扔下了孩子和家庭，為了普選權而示威抗議。

某女工 大概沒有人會把議會大廈門前那壯觀的遊行隊伍給忘了。

某女工 黑壓壓的隊伍裡所有人都屏息斂氣，全都不戴帽子。

某女工 在那樣的一種環境裡，只有一種聲音可以聽見，那就是工人隊伍那堅定有力的腳步聲。

某女工 那麼多人為了自己被剝奪的權利而戰爭，那並非徒勞。

某女工 ……只有最貧困的人，那些女人們，在政治上還是奴隸。

艾 娃 可是現在你們終於掙脫你們的鐐銬，甚至還爭取到了自己的托兒所！很不錯了呀！

某女工 我覺得你是在取笑顯而易見的社會進步，艾娃。

某女工 反正你也沒有孩子要送托兒所。

某女工	咱們的老闆甚至還應允，為了所有的小孩子，去參加托兒所的開幕儀式呢。
艾　娃	【叫喊】難道你們沒有注意到嗎，他們為什麼偏偏在這個時候想起了做好事？在這裡的一切都已經快要完蛋了的時候。
某女工	他們良心發現了，想要幹一點善事來彌補一下。
某女工	他們為自己以前做過的壞事感到羞愧了。
艾　娃	柏林的同志們埋葬了31個殉難者，那些人憤怒了，他們不顧禁令走上街頭去參加五一大遊行，以捍衛自己的權利！他們死在了社會民主黨的警察頭子佐格貝爾和他指揮的保安警察的槍口之下！
某女工	老天爺，艾娃，這件事早就過去了！如今社會民主黨可不這麼蠻幹了。
娜　拉	【本來顯得呆板僵硬，突然有一點激動】我是一個女人！女人的歷史迄今為止都是遭受殘殺的歷史！如果不是通過某種新的暴力！我看不出人們怎麼可能使得謀殺得到平衡！
某女工	你是什麼意思？
領　班	你忘記了，娜拉，資本家們和公司的老闆們得到的是總收入裡越來越小的部分，在我們看來和施加於我們的那些謀殺相比，這個進步已經不小了。
艾　娃	如今咱們總算是可以活命了，娜拉！
娜　拉	這裡的一切很快就要被拆除並且被出售，也就是說，售出已經完成，拆除還沒開始。
領　班	社會民主黨就是最好的擔保人，沒有和我們商量什麼也不會發生。
艾　娃	還有吶，你們都得失業。
某女工	幸虧那樣的時代已經過去了，除非再打仗，可是戰爭根本就不可能爆發。
娜　拉	他們會告訴你們說，你們的住宅必須給一條鐵路線騰地方，那會給你們帶來極大的好處，因為你們可以通過這條鐵路線去渡假！
艾　娃	工作的地方沒有了，工作丟了，這回可算是徹底休假了。
娜　拉	可是實際上這兒要修建的是更有危害的東西，你們孩子的托兒所也要完蛋啦。
某女工	自打法國資產階級革命以來，平等和公正就在企業這顆大樹的枝椏之間閃耀……
某女工	……如今他們確實是實現啦。
某女工	不勞動者不得食。
艾　娃	說的是吶，誰不工作誰就沒有飯吃。[11]

在這段人物的對話中，我們清楚地讀到耶利內克想藉以表達的立場；社會上廣大無知的群眾，以他們強大的力量造就了現實環境的狀況與條件，在他們無私、不計較的配合下，無數個魏剛得以孕育而生；在他們吸取足夠養份日漸茁壯之後，世界將是掌握在他們的手中。

這場戲結束在工廠裡的一個女工艾娃歇斯底里地喊叫聲中；藉著這段蒙太奇式的插話，劇作家表述了她無奈的現實感：

[11] 《娜拉離開丈夫以後》第十五場；焦庸鑒譯，深圳報業集團出版社。

艾娃：【有片刻的工夫沉默，突然之間開始大喊大叫起來，她進入了某種歇斯底里的
　　　狀態之中，一直到人們不得不把她控制住。】我也是一個女人。我和這位娜拉
　　　一樣都是女人！我快樂得哼哼唧唧地四處蹦跳，我四下裡打轉，一直到人們幾
　　　乎無法分辨清楚我的形體，我和我遇上的第一個男人親密地吊膀子，我不放過
　　　任何機會和人親嘴兒，我像一個小姑娘那樣舉止放縱地在地板上打出溜，溜到
　　　頭吃力地保持平衡，歡天喜地地投入隨便哪一個可愛的男人的懷抱，我為了一
　　　塊巧克力而熱烈地表達我的感謝，我倒立行走並且撐住自己，為了惡作劇的得
　　　逞而放聲大笑，把腳踹到我選中的男人的臉上，我表演《讓強盜行軍通過，通
　　　過金橋》，我按照出場的順序給強盜取名字：德意志股份銀行，柏林匯率股份
　　　銀行，德累斯頓工商業股份銀行，共同經濟股份銀行，抵押和兌換股份銀行，
　　　國家交換銀行，聯合銀行，柏林貿易銀行，哈迪－斯羅曼銀行有限公司，馬格
　　　特股份銀行，小馬克斯·梅克公司，開戶銀行股份公司，西蒙銀行股份公司，
　　　H.J.施坦因，瓦爾堡，布林克曼，威茨……

劇本主題

　　解讀一個劇本的主題不僅要就此單一劇本的內容來剖析，最重要的還得從劇作家
過去的創作經驗中尋找其關注的內涵以及他個人獨特的寫作風格，從中得到具體的辨
視的脈絡。一個以作品為其發聲的成熟劇作家，不會雜亂地陳述他隨手得來的生活經
驗，他的作品必定圍繞著一個主體內涵，在經由長期關注、觀察與驗證的過程，累積
足夠資料與題材並發展出與主體內涵相關聯的論題，逐一地展現在不同的、個別的作
品之中。耶利內克做為一個成熟的作家，在不同的作品中講述了不同的論題，但總括
來看，她一直帶著強烈批判的態度與個人獨特的激情色彩，對社會現象與社會問題提
出強硬抨擊。雖然她血淋淋般地描寫著現世的真實，但透過她對這些問題的關注，她
被稱為奧地利的'文學良心'。

　　　耶利內克的戲劇作品按照實驗的順序，富有嘗試的特徵。這些作品要測試某些人
　　物或者某些角色在傳記般眾所周知的背景下，置身在陌生時代的情況中的行為舉
　　止，考察這些人物或者這些真人面對的問題是否得到解決，還是只是指出這些問
　　題，甚至掩飾這些問題。新寫傳記根本不是耶利內克的興趣所在。這些傳記不
　　過是記載了通常的真實生活畫面，它們採用有些刺激性的對話，分為眾多的階
　　段，講述命運的故事，耶利內克則有著強烈的富於想像力的情感，因此完全可以
　　理解她對傳記的態度。"[12]

　　《娜拉離開丈夫以後》是耶利內克的第一個劇本，本劇的創作目的明確，藉著一
個過去的經典名著為起點，以當代的社會環境為背景，把原來經典劇中用以激憤人心
的角色放了進來，讓他們在另一個時空間繼續走著他們往後的道路，看看是否他們仍

[12] 《娜拉離開丈夫以後——耶利內克戲劇集》後記；烏特·尼森，深圳報業集團出版社，2005。

能保持一貫的樂觀態度；隨著劇情的進展，最終在劇作家的安排下，人物各自走向了消亡的結局。

這個劇本所提出的觀點"不是婦女運動意義上的，不是無法解決的階級鬥爭意義上的實證主義的表述，也不是男性和女性關係中角色再分配的實證主義的表述，耶利內克既不是簡單地將男女關係解釋為永遠的性別鬥爭，也不想命令男性下廚房"，這個觀點是——"認清複雜的情況"[13]。

這個劇本以藝術的方式表現了這一個態度；耶利內克以冷酷的方式呈現強烈的絕望和創傷。

[13] 《娜拉離開丈夫以後——耶利內克戲劇劇集》後記；烏特‧尼森，深圳報業集團出版社，2005。

導演檔案：
《娜拉離開丈夫以後》的解析與演繹

檔案二
導演的觀點

二之一：劇本整編

劇作家以文字和想像來創作劇本，在寫作的過程中，所有劇中描述的人、事、物均在劇作家的腦中做成聯繫，自成一個系統；在劇本的世界裡，沒有什麼是不可能的，劇中人物可以從一個時空消失然後立即再出現於另一個時空當中，也可能前一場事件發生在大海裡，下一場馬上轉景到高山上，我們可以說，'文字'做為創作的工具它是毫不受限的。然而，導演在從事對劇本的二度創作時是透過有形體的工具(演員、佈景、演出劇場)，將劇本中劇作家的文字與想像具體的展現在舞台上；這個創作方式所受到的限制相對是比較大的。因此，導演在選擇劇本時，劇本演出的可行性、可能性、與可能會遇到的問題與困難，都必須先有週詳的考慮與計劃。有些時候，劇本可以原封不動地被演出，有些時候卻需要藉著一些調整或變動來讓演出更順暢，當然，這涉及了許多複雜的因素(諸如劇本的風格、劇場的條件、技術的條件或演出劇組的能力，甚至導演的偏好等等)，不過，任何的調整或變動還是得謹守著劇本的主旨與精神。

經由劇本分析的過程，以導演的角度來看，《娜拉離開丈夫以後》可以說是一齣充滿可能、潛力無限的劇本。耶利內克在劇中所表現的思想明確，創作意圖十分清晰，同時在純熟的寫作技巧編織下，構成了這個劇本先天上十足的營養；它提供了導演很大的想像與創作空間。

前面已提及在全劇的十八場戲裡，場次之間有明顯的時間連續，同時故事也依照邏輯循序地推展，劇中的人物是資本主義社會競爭下各類人物的典型，每一個角色均利用他的語言與他的行為充份地表達了劇作家想藉由這個角色所說出的話與所完成的行動。

然而，從寫作風格來看，本劇並不是一齣'純寫實'的戲，在劇情的安排上也不是一齣傳統的佳構劇。在劇本首頁的場景指示中劇作家標示著：

本劇講述的故事發生在 20 世紀 20 年代。但是劇中那種對於當下的時間超越，尤其是對未來的預見，則是可以通過人物的服裝稍加暗示的。

雖然劇本的時間是明確的，但對於意念上的傳遞劇作家希望藉由象徵或暗示的手法來達成；這個意圖來自於劇本的主旨，耶利內克嘗試透過把過去經典作品中有名的人物放置於現代(或不同時代)，以呈現他們的作為和選擇；這與布列希特的'離異'和杜倫馬特的'佯繆'有程度上的相仿，他們的目的均在建構觀眾與演出間的'美學距離'。

劇中類似的手法也使用在人物的台詞上：

娜拉　我不是一個讓丈夫給甩的女人，我是自己離家出走的，這可是希罕事。我就是
　　　那個來自易卜生同名劇本的娜拉。眼下我正在找一個職業為的是從一種混亂的

精神狀態裡逃避出來。[14]

……

魏剛　妳叫什麼名字？

娜拉　娜拉。

魏剛　怎麼和易卜生筆下的那個人物一樣？

娜拉　您什麼都知道……您真是太棒了![15]

……

海爾茂　您說說看，柯洛克斯泰書記員……咱們從易卜生的劇本裡已經知道了一切，就是您曾經愛過現在在廚房裡的那個女人。

柯洛克斯泰　我把這種感情深深地埋在心裡。不久之前，我做出了一個決定，要成為一個有獨立經營能力的商人，也就是說和您一樣，海爾茂先生，所以我今後再也不可能有什麼感情了。

海爾茂　也許我會讓出林丹。[16]

　　除此之外，劇中大量的獨白與長串的對話相互交織，時而是明確地，時而是突兀的。比如：

經理　(轉身走，面向上方)一但投資興趣下降，新的工業模式就會開始出現，那是一種以美麗的女性來取代越來越昂貴的勞動力的工業。

魏剛　於是女人們便不得不破壞自身的美：最開始是手，然後是臉，接著是身體！

某先生　每一個民族，每一個階級都有付出這種代價的女人。

魏剛　這就是女人，自己不言不語，別人對他們也緘口不談。

某先生　沒錯。佛洛伊德說過這樣的話：一個人首先應該知道，在他能夠開口說話之前他已經被閹割過了。

魏剛　男人首先應該告訴女人，他們被閹割過，哦，我的意思是，他應該把他遭到閹割的事情向她們說明。

某先生　正確。除了那陰莖，她再也沒有什麼可丟的了。

魏剛　有意思！你也讀過這些……

某先生　嗯，請您想像一下，這兩種性別竟然有可能一樣，而所有的標本居然也有可能一樣美麗！

魏剛　真可怕！

女工甲　(轉身走，面向下方)我覺得精神上受點傷害算不了什麼，只要我們有愛情，只要我們相互關心，相互容忍，我們能夠彌補這種創傷。

女工乙　(轉身走，面向下方)我覺得性格應該最重要。他不漂亮沒關係，可是他不能酗酒。

女工甲　其實我的丈夫一點都不好看。

[14] 劇本第一場。
[15] 劇本第六場。
[16] 第十四場。

女工乙　我的也一樣。

艾娃　（**轉身向下**）你們都有丈夫了，可是我寧願單身，為了他等待！

女工甲　只要有錢，生多少孩子都沒關係。

艾娃　陽痿有陽痿的好處，那樣就用不著生養孩子了。

女工乙　性格最重要。[17]

……

艾娃　（**走向1區，用腳去踢地上的書**）可是在這個圖書館裡只允許有西方繪畫史、版畫技法教材，各種各樣的小動物飼養法和旅行手冊之類的圖書！

領班　（**走過去制止艾娃**）只要它們能夠存在，就該滿足了，那些書可不一定非得存在，來毒化社會環境。

娜拉　聽你們這樣說，我寧願一把火把這一切都燒了。

女工甲　妳簡直瘋了，娜拉，竟然要把那些機器，那些使我們獲得了自由的東西燒掉！

娜拉　（**從口帶袋中拿出一支無線麥克風賣力地說**）墨索里尼曾說當一個女人效命於一台機器的時候，她不僅失去了她的女性特徵，與此同時她還剝奪了男人的尊嚴，她從他們嘴裡奪走麵包，令他們感到屈辱。

女工甲　我們可不是法西斯！

娜拉　你們必須燒毀那些剝奪妳們自由的東西，哪怕是連同妳們的男人都一起燒掉也沒關係，因為是他們把機器交到妳們的手裡，並且由此加倍甚至三倍地加重了妳們的負擔，而不曾給妳們什麼補償。

女工甲　這可是無政府主義再加上恐怖主義！

娜拉　妳們的男人有你們，而妳們什麼也沒有！

女工甲　這話不對，我們是相互擁有。此外，我們還有孩子呢。

娜拉　男人們才不願意要孩子，他們要過無牽無掛的日子。

領班　對於一個男人來說，妳的所作所為很不美，娜拉。（**走向娜拉並搶走她手上的麥克風**）。

女工甲　即使對於一個女人來說她也不美。我不喜歡娜拉。

娜拉　（**停了一下，走下長椅移向4區**）女人向自由邁出第一步後，就不再讓人喜歡了。那是聚集了沉默的力量向權力金字塔邁出的第一步。

在對演出的要求上，劇作家希望演員能以獨特的身體律動，如舞蹈、體操、雜耍來增加角色功能。以娜拉這個角色為例，劇作家的要求是：

　　娜拉一定要由一個受過雜技訓練，而且會跳舞的女演員來飾演。她還應該能夠根據劇情的要求表演體操，做的時候是否專業並不重要，完全可以顯得笨拙一點。

劇本裡有好幾場戲，娜拉在說話時會帶著大量的舞蹈與肢體動作，比如：

[17] 劇本第七場。

娜拉　允許我將這個微不足道的舞蹈獻給您。【接下來的整個時間裡都在跳舞，而且像鬥牛表演那樣把自己的圍巾扔向魏剛】

魏剛　妳跳舞跳得如此投入，欲仙欲死，妳是為了我才這樣跳的，對不對？

娜拉　我要做一個側手翻，最後再來一個大劈腿。我氣喘吁吁地站起身來，雖然很累，可是很幸福。[18]

……

魏剛　是不是我的小金絲雀又胡亂花錢啦？

娜拉　哈哈，嬉皮笑臉的人裝不了嚴肅。我情不自禁地舒展開我的衣袖，在這屋子裡面跳舞。

魏剛　唉，我今天可是無論如何也高興不起來，我的心肝。

娜拉　再來兩個快速旋轉動作【做動作】，最後，完成了！多好呀，在愛情當中沒有什麼你的我的，有的只是咱們倆的！[19]

……

娜拉　說出來！快說出來！現在我來做一個地道的阿拉貝斯克動作。【做動作】[20]

……

娜拉　【仍然不聽】敲詐，敲詐，嘿！【做出讓人受不了的孩子氣和調皮相】我是故意的而且要再一次做我心愛的體操，以向你證明我的活力。【打算到雙槓那邊去，被魏剛一把拉住】

魏剛　【嚴肅地】每次你爬上那些體育器械，你那大屁股和大奶子都讓人覺得噁心。

……

【娜拉有片刻工夫沉思，然後抓著雙槓向上攀爬。她吃力地做動作，最終輕聲嘆息著跌落下來】[21]

　　在劇本的結構上，事件發生的場景隨著時間與空間不斷地跳換、改變，每一場戲的長短不一且差距頗大(有的在演出時可能大約只有五分鐘，而有的則長約二十五分鐘)。它的劇情雖具有傳統戲的起、承、轉、合等階段，但在具體呈現上較類似某些現代劇本中片斷取樣(slices of life)的方式；整體而言，我們可以說這齣戲的主題與思想勝於其它一切，時間、空間、人物都是劇作家用來闡述意念的工具。

　　當然，這些安排是出於劇作家之故意，藉著“舞台情節、語言、演員的身體動作與觀眾自己認知的現實，也就是意識上的現實形成一種滑稽的緊張關係”[22]。

　　再者，耶利內克所使用的語言結構十分獨特，主要角色的聲部與其它角色的反聲部在劇中不斷交互穿插、相互辯證，她利用電影蒙太奇的手法在劇中插入廣播或廣告引言，讓舞台意念因而產生多重的意涵，她的人物載歌載舞，凸顯人在特定境遇中的荒謬感，劇中甚至有性虐待的暴力聳動的場面——這些獨特的創作意圖必須透過特殊

[18] 第六場。
[19] 第九場。
[20] 同上。
[21] 第十六場。
[22] 《娜拉離開丈夫以後——耶利內克戲劇集》後記；烏特‧尼森，深圳報業集團出版社，2005。

的劇場技巧來實踐。

　　在進入構思與計畫前，導演得先將劇本以演出為考量，做出適度之調整；以下分別以「空間與時間的界定」和「人物編制」兩個單元來解說。

空間與時間的界定

　　《娜拉離開丈夫以後》全劇共分十八景，是以事件發生的空間轉換來做為分景的依據，而在時間上，則是按著劇情的發展順序地往下進行；它的編排狀況基本上是每一景在一個空間講述一個主要的事件。以下用表格的方式條列劇本景次、空間、時間與出場人物之組織結構：

景次	空間(場景)	時間	出場人物
1	人事經理辦公室	某天早上	娜拉、人事經理
2	工廠的車間	幾天之後	娜拉、女工們、艾娃
3	工廠更衣室	前一場的幾天後	娜拉、男領班、艾娃
4	工廠的禮堂	前一場幾個禮拜之後	娜拉、男領班、女秘書
5	經理辦公室	前一場的隔天早上	人事經理、魏剛、某先生、其他先生們、女秘書
6	工廠的禮堂	前一場稍後	娜拉、人事經理、魏剛、女工們、領班、男工們
7	工廠	前一場稍後	娜拉、魏剛、某先生、其他先生們、女工們、艾娃
8	魏剛的家	前一場的幾個月後	魏剛、部長、秘書
9	娜拉的房間	前一場稍後的某天	娜拉、奶媽、魏剛
10	娜拉的臥室	前一場稍後	娜拉、奶媽、魏剛
11	海爾茂家	娜拉離開家後一段時間的某天	海爾茂、林丹
12	魏剛的辦公室	第 10 場後的某天	魏剛、海爾茂
13	娜拉的臥室	前一場稍後的某天	娜拉、奶媽、海爾茂
14	海爾茂的起居室	前一場稍後的某天	海爾茂、林丹、柯洛克斯泰
15	工廠的禮堂	第 13 場後的某天	娜拉、女工們、艾娃、領班
16	魏剛的家中	前一場稍後的某天	娜拉、魏剛
17	娜拉的房間	前一場稍後的某天，但距第 8 場後的三個禮拜	娜拉、某男人、部長、柯洛克斯泰
18	海爾茂家的餐廳	前一場一段時間之後的某天	海爾茂、娜拉

　　以閱讀的角度來看，這樣的編排方式不論在空間的轉換上或是時間的延續上都非

常地井然有序；然而就演出來說，則會有幾個問題產生：

1. 場景過多且區分較細：在十八場戲裡共有十二個不同的地點，以工廠為例，場景包括了經理辦公室、更衣室、禮堂、車間四個不同的地點。

2. 換景頻繁且反覆跳躍：以第四、五、六場戲為例，第四場的演出長度大約五分鐘，地點在工廠的禮堂；第五場戲長度大約七分鐘，地點在經理辦公室；然後第六場戲又跳回工廠禮堂，長度約十五分鐘。這樣的狀況也重覆出現在其他場景，對演出的調度上造成相當的困擾。

3. 場景時間長短不一，再加上換景次數頻繁，容易意造成演出的破碎感；在場景氛圍的營造上會有一定的困難產生。

在考慮了上面的狀況之後，導演基於演出的需求，將原劇的空間與時間做出調整：

1. 將原來劇本裡的地點重新組織並簡化，只保留大的空間概念去除細部的劃分；調整過後空間只有工廠辦公室、休息室、禮堂、魏剛家、娜拉的房間、海爾茂家等六個。

2. 經過空間的簡約之後，有的小場景便可以合併成為一景。

3. 經由場景的合併後，原劇十八景減為十二景，在時間的延續上顯得更為明確而連貫。

以下是整理過後的場景分配表：

景次	空間	時間	出場人物	備註
1	經理辦公室	某天早上	娜拉、人事經理	原第 1 場
2	工廠休息室	前一場幾個禮拜之後	娜拉、女工們、艾娃、男領班、女秘書	原 2、3、4 場
3	工廠禮堂	前一場的隔天早上	人事經理、魏剛、某先生、娜拉、艾娃、女工們、領班、男工們、女秘書	原 5、6、7 場
4	魏剛家	前一場的幾個月後	魏剛、部長、秘書	原 8 場
5	娜拉的房間	前一場稍後的某天	娜拉、奶媽、魏剛	原 9、10 場
6	海爾茂家	娜拉離開家後一段時間的某天	海爾茂、林丹	原 11 場
7	魏剛家	第 5 場後的某天	魏剛、海爾茂、秘書	原 12 場
8	娜拉的房間	前一場稍後的某天	娜拉、奶媽、海爾茂	原 13 場
9	海爾茂家	前一場稍後的某天	海爾茂、柯洛克斯泰	原 14 場
10	工廠休息室	第 8 場後的某	娜拉、女工們、艾娃、領班	原 15 場

		天		
11	娜拉的房間	前一場稍後的某天，但距第4場後的三個禮拜	娜拉、魏剛、部長、柯洛克斯泰、某先生	原 16、17 場
12	海爾茂家	前一場一段時間之後的某天	海爾茂、娜拉	原 18 場

人物編制

在原來的劇本裡，基於說故事的需要，劇作家放進了許多陪襯、裝飾的人物，這些人物的存在不僅幫助劇情的進展，同時也增加內容的豐富性；同樣的，若以演出的調度來看，人物的多寡也必須配合演出的各種條件來做增減的考慮；在劇本做出調整之後，理所當然出場的人物也會因而有重組的必要。為清楚地呈現導演所做的調整與原劇之間的對照，以下仍以表格的方式來做說明：

原劇人物	演出人物(名稱)	調整說明
娜拉·海爾茂	娜拉	以'娜拉'為劇中所通用的稱呼，方便演員的發聲及觀眾的記憶。
人事經理	人事經理	同原劇。
女工們	女工甲、女工乙	將人物具體化，以方便導演在塑造角色性格時做出區分。
艾娃	艾娃	同原劇。
領班	領班	同原劇。
魏剛領事	魏剛	同娜拉之調整原因。
某先生	某先生	同原劇。
秘書	秘書	同原劇。
部長	部長	同原劇。
安娜瑪麗	安娜	同娜拉之調整原因。
托佛·海爾茂	海爾茂	同娜拉之調整原因。
林丹太太	林丹	同娜拉之調整原因。
柯洛克斯泰	柯樂克	同娜拉之調整原因。
其他先生們、其他參觀者	刪除	為避免場面上的擁擠與調度上的複雜，這些人刪除；其劇情上的人物功能由某先生執行。
工人們	刪除	理由同上；其劇情上的人物功能由女工甲、乙、領班、女秘書、人事經理執行。

| 某男子 | 刪除 | 劇中他是娜拉的嫖客，為使劇情向劇本主旨更為靠攏，這個角色由某先生取代。 |

在劇本整編的工作完成後，導演即可進行演出的各項設想與實踐了。

二之二：空間規劃

　　戲劇在活化成立體的活動視像時，必須藉助'舞台'來展現生命。'舞台空間'所指的是戲劇被呈現的地方，它可以說是導演用來安置戲劇動作的容器。規劃舞台空間最主要的目的在於解釋劇本、幫助劇情的敘述並建立戲劇的空間邏輯，以達到演出時藝術與現實的統一性。因此，它包含了兩個必要考慮的因素，第一是劇本中劇作家對戲劇環境的敘述與描寫，也就是虛擬的劇情空間；第二是當劇本被搬上舞台時所選定的劇場本身的結構與型式，也就是現實的創作條件。這兩個因素在導演形成構思時是相伴而來的，有時先考慮空間處理的問題，有時則先考慮劇場的條件、可能性與各種限制；這端看兩者哪一個先發生。

　　在計劃演出《娜拉離開丈夫以後》時，導演先決定的是劇場取得的問題；以下是相關的解說。

劇場選擇

　　這個劇本基本上可以用一般鏡框式的劇場演出方法來處裡，在有關這齣戲過去的展演記錄與搜尋到的資料來看也大都是這樣的呈現方式。這次的演出，經過對劇本題旨精神的再考慮，配合著展演風格的建立，導演採用的是圓形劇場的概念；希望以一個開放性的劇場型式來收納這個故事，觀眾環繞在舞台的四周以較近距離的方式在旁觀察這群'歷史人物'身處現代社會的真實狀況中如何繼續求生存。其次，這個劇本的批判性相當強烈，為了讓觀者深刻的體會其中道理，劇作家在幾場戲中所描述的戲劇動作是大膽、超越一般尺度的，在這些場景轉化到舞台的演出時，導演也希望藉著更具挑戰、更直接、更赤裸的呈現來達到劇作家反應社會現實醜態的意圖；在這樣的思考下，鏡框式劇場容易因距離造成的'疏遠'較之圓形劇場密切的'演－觀'關係似乎顯得較遜一籌了。再者，在圓形劇場中觀眾於演出時視角所及除了戲劇進行的舞台外，也包括了共處在同一空間的其他觀眾，這使得看戲的經驗變得極為有趣；在你觀看到劇中人時，在同一刻也看到了某些觀眾的反應與表情；此時，你腦中同時接收到兩個訊息，一個是現象(演出)一個是對現象的詮釋(觀眾的反應與表情)，然後經過你腦內組合與思考的運作後，再會產生對另一個現象(演出＋觀眾的反應與表情)的詮釋；於是，就在這些接續而來的詮釋的不斷撞擊中，你得到了一個多重而複雜的劇場經驗。

　　為了能具體有效地呈現導演的想法，這一次的演出選擇了國家劇院的實驗劇場；藉著在一個大小適中、自由的空間裡，以較前衛、具實驗性的展演手法來提供各種詮釋的可能。

劇情空間

　　《娜拉離開丈夫以後》全劇經過導演重新整編之後共分十二場；這十二場戲的劇情空間從原來的十二個縮減為六個，分別是工廠辦公室、休息室、禮堂、魏剛家、娜拉的房間以及海爾茂家，它們的配置如下圖所示：

景次	空間	景次	空間	景次	空間
1	經理辦公室	5	娜拉的房間	9	海爾茂家
2	工廠休息室	6	海爾茂家	10	工廠休息室
3	工廠禮堂	7	魏剛家	11	娜拉的房間
4	魏剛家	8	娜拉的房間	12	海爾茂家

在選定實驗劇場後，很顯然的，劇情空間所呈現的地方就是被四面觀眾席所圍著的中央舞台；上面六個不同的場景就要依序放置其中。這六個劇情空間表面上都是非常具體的概念，它標示著場景主要事件發生的環境狀況(environmental circumstances)也就是說，發生在魏剛家的事件在這齣戲裡只會發生在此地，而不會發生在工廠休息室，同樣的，劇中人物會在經理辦公室說的話語當然就不會出現在娜拉的房間裡。因此，如何安排這個中心式舞台既可以同時符合六個空間的需求並且又可以呈現單一場景的獨特性，是導演下一個重要的工作；這個部份將在「佈景與道具」單元中再做詳細的解說。

表演區與觀眾席

劇場中除了舞台空間外，還有觀眾所處的觀眾席也必須納入整體的空間規劃之中。在決定採用圓形劇場的演出型式後，導演必須把舞台與觀眾席之間的關係藉由空間的規劃建立起來。先來看看導演的配置圖：

觀眾席圍在舞台的四週，分成四座呈階梯狀以避免視線的遮蔽；在每一座之間各設一個出口供演員進出與工作人員換景使用。觀眾席最上一層的高度與絲瓜棚之間留著一定的空間，以便在背牆上做為多媒體投影之用。表演區配合進出口劃分四區，方便劇組人員工作上的統稱。表演進行時，輔以燈光明確地劃分表演區與觀眾區。觀眾區始終保持黑暗以維持觀眾對演出的專注力；而為劇中場景所營造的氛圍，也會藉著場中燈光照射時的餘光散播至觀眾所處的空間中。

　　如上圖所示，整個劇場設定為兩個區，一是表演區，二是觀眾區。表演區是戲劇演出的地方，這次的展演中，它的是四周由隱形的牆所環繞；而這四面隱形的牆外就是觀眾所處的區域。在這樣的配置下，演員與觀眾的距離其實是既近又遠的；比起鏡框式劇場那阻擋在中間的隔閡，觀眾似乎與演員同處一室；然而，當戲劇進行時，藉著那些經過特意安排的場景氛圍又好像將觀眾與演員分置於不同的時空之中。這種迷離的感覺正是黑盒子劇場吸引人的特色之一；它讓觀眾不時地在現實與虛幻的想像中來回穿梭。

二之三：佈景設定

　　「佈景」廣義上來說包含了所有劇場中的視覺因素(舞台裝置、道具、燈光、服裝造型)[23]，它的功能除了輩助解釋戲劇動作外，也可以提供導演做為建立風格之用。當一齣戲開演時，隨著場中燈光亮起，舞台上佈景的外顯形象、陳設與組合內涵，在觀眾眼中即刻發揮了假定的功能。它可以是寫實的，可以是非寫實的，可以是具象的，也可以是抽象的；在這個開始的時間點上，如果導演可以利用它們來設下未來演出的邏輯觀，觀眾自然而然地也就會採取對應的詮釋觀(當然這些觀眾指得是歌德所謂的‘理想觀眾’)。

　　在考慮了劇本的屬性、劇作家的寫作風格以及劇場的條件等諸多因素後，這次《娜拉離開丈夫以後》的演出嘗試使用不具寫實概念的佈景來呈現；在中心舞台上，透過具體但不具象的裝置與道具，標示出六個劇情空間的樣式；具體而言，是以大小不一、形狀不同的‘cube’來組合每一場所需的陳設，在這些 cube 上，再置放每一場所需的道具，以此便可以達到幫助解釋劇情和建立風格的功能。

舞台裝置

　　依照整編後的劇本，舉劇中四場為例做說明；所有詳細的調度請參見本書檔案三之導演本。

第一場　工廠辦公室

這一場呈現的是人事經理的辦公室，cube 組合成辦公桌及辦公座椅；右上角為從絲瓜棚上懸吊而下的木框，在這景中當做窗戶使用。

第二場　工廠休息室

[23] 《舞台技術》；聶光炎著，黎明文化事業公司，1982。

這一場是工廠裡工人的休息室，cube 組合成一個單人座椅、一個長條形座椅。兩個懸吊的木框掛著工作圍裙與飛鏢靶，分別當做衣櫃與鏢靶使用。

第三場　禮堂

這場是工廠的禮堂。為了戲裡有舞蹈和合唱片段的呈現，在場面調度上須要有較大的空間以供利用，因此佈景儘量簡約只擺放一張組合成的桌子。懸吊的木框做窗戶使用，除此之外，舞台中央也懸掛著一盞大吊燈來裝飾場景。

第四場　魏剛家

這一場是魏剛的家，他在此地招待部長。場中置放兩個座椅，舞台中央懸吊而下的是一個大沙袋以供演員做戲之用。

　　以上述的方式概念性地組合劇情與空間的關係，不僅減低換景的繁複感也讓這種拼裝式的佈景增加了場景變化的趣味。

道具

　　在這齣戲裡道具的設計可分為兩類，第一類以解釋劇情、強調使用功能為主，第二類則是為呈現場景主題意念之用。第一類的道具是寫實、具象的物品，比如在 cube 組成的桌子、衣櫃、化妝台等上面擺放的公文夾、衣服、圍裙或是化妝品；演員在使用它們的時候，就如同真實生活中的經驗一般，而觀眾的解讀也如同真實經驗的概念。第二類的道具則雖具有真實物品的形象，但在使用的場合、目的、動機與場景意念的交互作用下，轉化成為一種延伸與概念的投射；藉著角色對道具的'玩弄'，以意念化劇中人物彼此間的關係與其鬥爭之形態，是經過誇張化後，具強烈暗示性的手法呈現。這些道具包括高爾夫球具、西洋棋、性虐待遊戲的刑架、女性乳房形狀的拳擊沙袋、蹺蹺板形狀的座椅、彈簧木馬的沙發等等。(詳見導演本中的調度說明)

二之四：人物塑造

戲劇的動作是藉由人物來具現的，劇中人物是對現實生活中的人的模擬；他所模擬的不是一個人的全部，而是他性格中的某一部份；也因此，我們稱劇中人叫character[24]。在這個劇本中，劇作家通過對一個劇中人物的描述，同時展現了與他具有同樣性格的人的生活樣貌。

性格形態

劇本經過整合後共有十四個角色，在原劇中，劇作家對人物的條件並沒有太多的說明(只對娜拉與艾娃做了些要求)，有的角色甚至也只有職務上的名稱(如經理、領班、某先生)；前面提及，此劇的人物是為劇作家傳達意念所用，每一個角色並不具備其個人獨特的個性，而是代表了那類人典型的性格形態。在指導演員解讀與扮演角色時，導演必須對每一個角色有具體的規劃，不論外在、內在、生理與心理上都要有清楚可見的面貌，如此才能提供演員在揣摩角色時做為依據。以下逐一解釋導演對角色們的觀點。

娜拉

角色描述　原本懷著遠大的理想離家出走，想要尋找自己的路成為一個獨立的人，但經過現實的考驗之後，無法堅持最初的信念；在遇到一個美好的引誘下立刻跳回從前的窠臼。當新的人生幸福地展開時，她完全忘卻了她曾追求的目標，也忽視這種生活與她之前所背離的並無不同。在新生活逐漸出現問題後，她嘗試再次與之對抗，無耐對方的勢力強得太多；最終也只能淪為被利用、操控的工具。在被踢出'家門'後，她已完全失去競爭與獨立生活的能力；為維持起碼的尊嚴，她只好帶著滿滿的委屈與不平回到最初的家，過著變色的家園生活。

外在形像　近三十歲，高瘦，面容姣好，體態苗條輕盈，氣質出眾。

內在形像　熱情、調皮、孩子氣，樂觀，任性衝動。

性格形態　自信，自戀，敏感，自我要求不高，堅持力不足。

海爾茂

角色描述　在妻子離家後深受傷害，這種傷害並非是來自於情感的傷痛，而是對他大男人自尊的打擊；他立刻找來一個替代品，填補家中女人的空缺。在事業上，他不斷尋找機會往上攀爬，但並不在乎手段是否合於理法，也不顧慮道德良心的界線。由於對性的變態行為，他掉入陷阱受人利用；也由於自己與人爭鬥的能力不足，最終只能敗下陣來躲回自己安全的窩，與過去的妻子繼續過著自我欺騙的生活。

外在形像　近四十歲，身材適中，說話時態度誠懇，表現得很有教養的樣子。

[24] Character；英解：特性、屬性、性格、有特性的人物。

內在形像	內斂，喜算計，不多話。
性格形態	自戀，自大，善偽裝，有競爭心，有被虐待欲。

魏剛

角色描述	是一個財大、勢大的資本家，毫不節制地追求想要得到的任何有利益的東西。兼具著多種重要的身份與地位，表面上他是社會眾人景仰的中堅份子，私底下卻是不斷利用權勢強取豪奪、壞事做盡的偽君子。對於有利用價值的人，他給予重金收買，利用過後不再有價值時，則一腳踢開甚至入人於罪，將之拿來為自己脫罪、當犧牲品。為謀求更大的利益，會在背地裡從事傷天害理的壞勾當。
外在形像	近五十歲，身材高大，聲音宏亮，目光銳利，舉止穩重。
內在形像	內斂，喜怒不易形於色，深沉有智慧，無情而現實。
性格形態	強悍，好操控，鬥志旺盛，有佔有慾，具破壞性。

人事經理

角色描述	是工廠裡的高級員工，雖然有一定的能力才得到這個位置，但對上司的奉承與對有財勢的人的吹捧才是他能穩坐職位的主要原因。對員工與不重要的人僅保持著必要的交往與互動。若是遇到工作上出現問題或危機時，他會是自我撇清或是先逃跑的那一種人。
外在形像	近五十歲、偏胖的體型、平時動作較為遲緩，在遇到可以表現的機會時轉而成為迅速且誇張。
內在形像	溫吞、沒有主見、容易受外來事件影響。
性格形態	熱衷名利但無競爭力、無自我中心思想。

部長

角色描述	政府部門的主管，因公務的關係常常掌握重要法案之內幕訊息。由於道德操守不高，經常利用職務之便假公濟私、私相授受，對於來自利益上的賄賂或好處是來者不拒的。若手上持有可以高價出售的機密，他會毫不猶豫地找尋合適的買家。
外在形像	近五十歲、中等偏瘦的身材、頭微禿，穿著講究。
內在形像	說話迂迴不誠懇、性好漁色、重享樂。
性格形態	好大喜功、不具審美力。

某先生

角色描述	是一個政商掮客、消息靈通人士，交遊廣闊，手上常有各種可以買賣的重要資訊；只要有利可圖，任何人都是可以合作的對象。
外在形像	近四十歲、身材瘦小、衣著光鮮、行事有效慮。
內在形像	圓滑、敏感、有野心、喜自我吹捧。

性格形態　具競爭力、有創造力、自視甚高。

女秘書

角色描述　工廠老闆的秘書，具相當的工作能力。由於受到老板的重視，她顯得氣燄高張，對員工態度是高高在上的樣子，又由於講求工作效率，對人的要求相對嚴格。除了工作之外沒有太多的娛樂生活，可以說這份工作是她用以證明自己的工具。

外在形像　三十多歲、中等偏瘦的身材、說話時沒有表情、嚴肅而冷漠。

內在形像　自我要求高、容易緊張、與人有距離感不易親近。

性格形態　追求完美、有服從精神、不具生活的創造力與品味能力。

領班

角色描述　在工廠中得到領班的工作已經是他這輩子最好的待遇了。在工作中，他沒有特別努力的目標，得過且過，只要不失業，生活就不會有壓力。他人生最大的樂趣是在追逐身邊出現的女人，享受浪漫的情愛，但是對於垂手可得的愛他不屑一顧，他要的是具有難度、有挑戰性的追求；他把它視為一種遊戲。

外在形像　三十多歲、高瘦、注意外表的裝扮、整潔、說話油嘴滑舌。

內在形像　敏感、焦躁、不穩重、多話、缺乏安全感。

性格形態　自戀卻沒自信、胸無大志、短視。

艾娃

角色描述　工廠裡的女工之一，愛戀著領班卻得不到回應，在自尊受損的情形下轉而以嘲諷的態度對待身邊的人與事。她覺得自己在工廠工作有些低就；她從未思考是否是自己能力不足，而完全歸咎於際遇不順。

外在形像　二十多歲、身材瘦小、清秀但沒有女人味、說話帶刺不好相處。

內在形像　有熱情但不知如何正確表達、對不喜歡的人有明顯的敵意。

性格形態　缺乏自信、好競爭、好懲戒。

女工甲

角色描述　是一個有家庭、有小孩的工人階級，由於經濟狀況不好必須每天忙於工作與家庭之間，生活稱不上幸福，但卻安於現狀。對不了解的事物抱持著冷漠的態度。

外在形像　二十多歲、中等身材、面容疲憊、沒有活力、說話不耐煩。

內在形像　善良、無知、易受影響。

性格形態　守本份、沒有上進心、不具備創造力。

女工乙

角色描述　單身的工人階級，因家庭環境關係教育程度不高，但對未來有一些憧憬與
　　　　　期待，只要有機會她可以有好的表現。
外在形像　二十多歲、中等偏胖的身材、活潑外向、容易與人建立關係。
內在形像　熱情、感受力強、有好奇心。
性格形態　自我肯定、適應力強。

安娜

角色描述　娜拉從小到大的奶媽，娜拉對來說她像是自己的女兒，但基於身份與地
　　　　　位，她對娜拉雖有關懷之心卻沒有干涉的立場。看著娜拉做出錯誤的行為
　　　　　時，只能乾著急並等著為她善後。
外在形像　近六十歲、中等身材、打扮整潔、動作緩慢。
內在形像　善良、溫厚、觀念保守
性格形態　關懷他人、中規中矩、令人安心。

柯樂克

角色描述　在工作中深受社會上名利追逐的影響，很希望能有一番自己的事業，但因
　　　　　能力不足始終不得其門而入。由於道德操守不高，只要有利可圖隨時可以
　　　　　出賣自己，甚至為了獲得好處，會找機會挖人隱私並以此做為要脅。
外在形像　近四十歲、高大粗壯、不修邊幅、與人說話時目光閃爍、不誠懇。
內在形像　虛偽、貪厭、不具道德感。
性格形態　短視近利、自我意識不強。

林丹

角色描述　原是一個傳統、保守的女人，但因經濟的關係必須出外工作。在工作中，
　　　　　她開始看到權勢可以帶來的好處，但由於自認女人永遠無法與男人競爭，
　　　　　所以寧願找一個有權勢的男人跟在他身邊，享受現成的好處；又由於自身
　　　　　條件不太好，只能退而求其次找到只比自己好的男人，暫時屈就，如果有
　　　　　條件更好的人出現，她會毫不留戀地離開。
外在形像　近三十歲，相貌平平，做事有效率。
內在形像　自私、能幹、現實、嫌貧愛富。
性格形態　具環境適應力、無價值感。

人物造型

　　耶利內克將劇本故事的年代設定在 20 世紀 20 年代，這提供了服裝內容可以依循
的指標；但配合著劇本的精神，她在舞台指示中特別標記"劇中那種對於當下時間的
超越，尤其是對未來的預見，則是可以通過人物的服裝稍加暗示的"，依照著劇作家
的指示，人物的服裝並不具備時代之必要性，它們可以用來象徵這些劇中人面臨的狀

況與採取的行動是穿越時空的一種典型。基於這個想法，導演對人物的造型也就跟據劇中每一個角色與他所代表的那類人在一般與特殊場合時會做的裝扮與典型穿著來做出規劃。

以下依人物的出場順序條列。

角色	服裝與配件	描述
娜拉	1.單色長洋裝，同色系低跟鞋。 2.工作圍裙。 3.黑色無袖背心，紅色長圓裙，黑色平底鞋。 4.色彩鮮艷的長洋裝，晶亮的首飾，同色系高跟鞋。 5.黑色的長洋裝，同色低跟鞋。 6.黑色皮內衣，短褲，黑色網襪，及膝的高跟長靴，黑色皮鞭，彩繪面具。	1.呈現她在追尋自我人格獨立時對外表物質裝扮上的不在意。 2.在工廠的幾場戲中，直接套上圍裙便於換場的調度。 3.舞蹈時的衣著；黑紅對比強調熱烈的情感表達。 4.呈現她來到魏剛家後內心價值的轉變。 5.到工廠警告女工時的穿著；以黑色代表內心的掙扎。 6.與海爾茂在性遊戲時的裝扮。
人事經理	白襯衫，深色西裝，領帶，黑皮鞋。	一般辦公室高階主管的穿著。
女工甲	過膝裙裝，工作圍裙，平底鞋。	以保守的裙裝呈現這個角色女性較柔軟的特點。
女工乙	無領套頭衫，長褲，工作圍裙，平底鞋。	以褲裝表現這個角色相對於女工甲在個性上較為開放、有彈性。
艾娃	長襯衫，九分長褲，圍裙，平底鞋。	以較男性化的打扮塑造這個角色相對於前兩個女工其前衛、激烈的個性。
領班	白襯衫，灰色西褲，灰色工作夾克，黑皮鞋。	一般工廠領班的穿著。
魏剛	1.黑色條紋的三件式西裝，黑皮鞋，有毛領的深色大衣。 2.襯衫，背心，長褲。	1.在工廠參觀時的衣著，毛領大衣象徵他的財勢；當他把大衣套在娜拉身上的同時也擄獲了

64

	3.運動服。	她的心。 2.在家中的穿著。 3.招待部長時為拳擊遊戲所做的裝扮。
某先生	淺色三件式西裝，褐色皮鞋。	一般男性正式社交的穿著；淺色代表他浮誇的個性。
女秘書	深藍色褲裝，黑色低跟皮鞋。	一般高階女秘書嚴謹的穿著。
部長	1.深色三件式西裝，黑皮鞋。 2.套頭圓領毛衣，長褲，黑皮鞋。	1.社交時正式的穿著。 2.與娜拉進行性交易時不正式、較休閒、不引人注意的打扮。
安娜	灰藍色長袖連身裙，工作圍裙，灰色平底鞋。	一般有年紀女管家的打扮。
海爾茂	1.淺色襯衫，長褲，軟皮鞋。 2.灰色三件式西裝，黑皮鞋。	1.家居時的穿著；以淺色系的搭配呈現他性格中不穩定的部份。 2.外出時較正式的打扮。
林丹	1.鵝黃色短袖過膝洋裝，同色系高跟鞋。 2.粉紫色內衣，襯裙。	以溫合的色系表現她在海爾茂家中的地位；在脫掉外衣引誘海爾茂時，以動作表現出性的吸引力。
柯樂克	格子襯衫，咖啡色長褲。	不正式的穿著呈現這個角色不正經的性格。

二之五：氛圍塑造

　　戲劇的展演較之其它藝術類型在欣賞的角度上更具震撼力。在劇場中，一群活生生的人在觀眾面前以實際的行動在導演的安排下，將原本記錄於文字中的故事表演出來；這種身歷其境的閱聽經驗是非常奇特的。由於人容易受到外在環境的影響，他身處情境所散發出的，或者說是他所感受到的各類訊息，都足以成為他接收、判斷、解讀的依據。在這樣的思考下，導演可以在觀眾所處的空間製造出特定的情境氛圍，以讓觀眾產生出對應這種氛圍的特定感受，進而傳遞戲劇的意涵。

　　演出中，導演最有利的用以營造場景氛圍的工具莫過於「燈光」與「音樂」了。燈光由於其所具有的明暗、色彩、角度、方向與移動等特性[25]，能組合出各種特殊之變化來塑造場景的視覺感觀；而音樂更是一門最具感染力的藝術，它可以在短短的時間內發揮最快、最大的情緒宣染作用。

燈光

　　在這次的演出中，我們採取了四面觀眾的型式；雖然希望藉由演－觀之間較緊密的關係來建立演出風格，但基本表演區與觀眾區仍須有一定之界線；燈光的首要功能就在為這兩個區域做出分隔。戲進行時，觀眾區保持一定的黑暗以幫助觀眾維持注意力，其光線是來自於表演區燈光照射之餘光。如下圖所示：

　　在表演區的部份，依照導演所希望建立的場景基調，在十二場戲中以色彩與明暗來營造其氛圍。以下列舉劇中四場戲為例來做說明：

第一場，工場經理辦公室。

　　這場戲裡娜拉來到工廠求職，窗外的陽光燦爛而室內卻是一片陰冷，在她的眼中，這個地方是"晦暗、沒有生氣"的；以她當時躍躍欲試的心境，她認為她可以為這個死氣沉沉的工廠帶來一線生命的活力。

　　燈光以藍灰色調營造工廠所代表之陳舊、保守、機械化的氛圍；娜拉在這場戲裡以充滿活力的表演形態來形成她與所處環境之間的對比。燈光場景的氛圍如下圖所示：

[25] 《劇場實務提綱》；黃惟馨著，秀威資訊科技，2004。

第三場，工廠禮堂。

　　這場戲裡娜拉瘋狂地跳著塔蘭泰拉舞；因為她的萬種風情，魏剛不自覺地迷戀上她。在二人互訴鍾情時，導演安排了二人共舞一段 tango，藉由這支充滿肢體誘惑的舞蹈描述滋生在他們二人之間非理性的情欲；燈光色調以激情之紅色系來做意念上的搭配。氛圍如下圖所示：

第八場，娜拉的房間。

　　這場戲主要的內容在描述娜拉與海爾茂間變態的性遊戲；以藍紫色調營造其場景詭異與情色的氛圍。如下圖所示：

第十二場，海爾茂家。

　　娜拉最終回到最初的家與海爾茂重拾舊婚姻，一切景物依舊，但二人已無法回到過去甜蜜、幸福的樣子了。場景塑造成明亮、溫暖的氛圍，與他們所表現出來的互動方式形成諷刺的對比。如下圖所示：

多媒體投影

　　劇中幾場工廠場景的段落，為營造其僵硬、冷酷的現實感，以投影播放新聞短片、歷史照片來呈現，以增加調度之趣味。此外，在劇中娜拉即將選擇再次投入男人懷抱前的大段對白與獨白，除了以舞蹈方式來處理人物間肢體的互動外，也以投影方式配合演員的口白打出台詞內容；這樣的處理一方面是為讓觀眾更清楚'看見'劇作家那既優美又深沉的精彩文字，令一方面投影、光影與舞蹈的結合，豐富了觀眾視覺的經驗。

音樂

　　劇中使用了大量的音樂；依使用功能可分為幾種：

1.開場與換場時做為場景基調的預示。

2.敘述動作。這一類音樂的使用是出於劇情中的要求，包括娜拉在工廠禮堂練舞時所放的舞曲，以及最後一景收音機所播放的歌曲。

3.幫助營造場景氛圍與建立演出風格。劇中第三場與第十場，在分析中提過，是劇作家做為其發聲所用，在劇情的連貫與邏輯上脫出於其他場景；在演出的詮釋上，導演為將這兩場戲合理化並融合於演出的統一風格之中，在人物說著那些彼此沒有接續的台詞時，伴以肢體律動與舞蹈的形式來呈現；配合著這樣的表現方式，再利用風格化的類型音樂做為陪襯，以營造這兩場戲詭譎的氣氛。

　　以上是導演在對《娜拉離開丈夫以後》演出前的構思與計劃；在實際演出時，會因種種現實條件做出有必要的修改。然而，這個為演出所做的構思程序卻是未來導演創作穩固的基石，是絕對必要的過程。本書下一個部份收錄了這一次演出的完整導演本，所有上述的構思與計劃在其中有了具體的實踐。

檔案三
導演本

三之一：場景主題/調度說明/畫面構圖/氛圍基調

　　這個部份中以左、右兩頁對照的方式來呈現：左頁是導演本，包括演出修訂版劇本、人物走位、場景調度；右頁則是上述內容的說明與解析。

戲劇人物(出場序)：

娜拉・海爾茂
工廠經理
女工甲、乙
艾娃
領班
女秘書
魏剛領事
某先生
男、女工人們
秘書
部長
安娜瑪麗
托佛・海爾茂
林丹太太
柯樂克

戲劇時間：

現代。

戲劇空間：

文明世界的某處。

演出劇場空間說明：

◎主要表演區位於劇場中間，四面環繞著觀眾；觀眾席呈階梯狀向上以避免視線受到阻擋。
◎觀眾席不可太高，其後方的牆面須留下相當的面積以做投影之用。
◎舞台的四個角落各有一個出口，提供演員及道具上、下場；演員及工作人員在觀眾席後方 stand by，不影響場上的演出進行。
◎舞台與四面觀眾席間各有一扇從絲瓜棚垂吊而下的金屬框；在不同場景中，各有不同的用途。

三之二：修訂版劇本/場景指示/走位安排

演出空間平面圖：

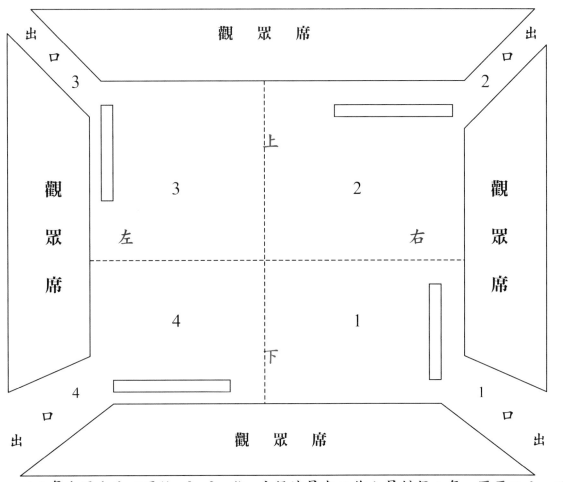

ps.1：舞台區分為四區(1、2、3、4)，方便演員與工作人員辨視；每一區再以上、下、
　　　左、右方來通稱。

ps.2：▭▭▭▭ 代表金屬框架的符號。

Ps.3：燈光 cue 點以藍色標示。

Ps.4：音效 cue 點以紅色標示。

Ps.5：道具 cue 點以綠色標示。

序場

◎觀眾進場，舞台上空無一物；幻燈在音樂的配合下，投射在舞台區的地板上。

◎舞者進場配合音樂在劇場中舞動，並可視情況回應觀眾的互動。

◎舞蹈結束，三個閃燈預示及須知進，舞台區燈暗，留下觀眾席後側的燈造成剪影效
　　果。舞台工作人員上場放置第一場的佈景。

◎演員走上舞台 stand by。

◎開場樂進。

序場

場景主題：

觀眾進場，營造戲劇情境以建立戲劇之假定性。

調度說明：

1. 在這個演出中共有五段舞蹈；在戲開演前利用第一段舞蹈先行建立上半場戲劇的主題。舞蹈的內容是由一位男性舞者以機械化肢體的律動，配合以輕快版的無調性音樂，舞者臉上的表情時而愉快，時而悲傷，時而玩笑，時而嚴肅，他的身上似乎吊著些無形的繩索；藉以呈現人時時刻刻受外在情景(人、事、物)擺弄的處境。

舞者由出口 1 進場，他行進的路線為：

圖　1.1

出口 1

2. 表演中間舞者視情況，可與持續進場的觀眾有所互動；即使偶有即興的片刻，舞者始終保持吊偶的身體姿態。(圖 1.1、1.2、1.3)

圖　1.2

3. 舞台地板上的燈光加上 gobo 呈現籐蔓的圖形，營造畫面的豐富感。(圖 1.4、1.5)

4. 在上、下舞台的觀眾席上方的牆面上掛有投影幕，配合著舞蹈播放影片，影片內容為劇組導演與演員的訪談片斷。(圖 1.6)

氛圍基調：輕鬆的；詭譎的。

圖　1.3

圖　1.4　　　　　　　　圖　1.5　　　　　　　　圖　1.6

第一場

◎舞台場景呈現的是經理辦公室。舞台4區擺放著一張桌子及一張椅子。舞台1區地
上放著一組高爾夫球推桿的球具。

◎經理靠坐在桌子左側，面向舞台4區左方；手上拿著文件夾不經意地翻著。

◎娜拉站在舞台2區，面向2區上方；從窗戶(金屬框)向外望。

◎燈光漸進，音樂淡出。

娜　拉　(站在窗前，對著觀眾說話)我不是一個被丈夫甩掉的女人，我是自己離家出
走的；我就是那個易卜生劇本裡的娜拉。(轉身面向經理)目前我正在找一個
職業，為的是想從一種混亂的精神狀態裡逃出來。

經　理　職業並非逃避，而是終生的事業，(起身轉向娜拉，把文件放在桌上)在我看
來，妳一定懂這個的道理。

娜　拉　我並不打算放棄我的生活去追求什麼終生事業！(轉身向下方)我努力爭取的
是自我的實現。

經　理　妳受過什麼職業訓練嗎？

娜　拉　我會照顧老人、病人、體弱者、智障者，還有小孩子。

經　理　我們這兒可沒有老人、病人、體弱者、智障者或是小孩子。我們應付的是機
器。(轉身背向娜拉)站在一台機器前，妳先得什麼都不是，然後妳才可能再
是個什麼。我就是這樣走過來，然後熬到這個位置上的。

娜　拉　我厭煩了我原來那種照顧人的角色，再也忍受不了了。(轉身背向經理，手
指窗簾)看看這個窗簾，掛在那晦暗又沒有情趣的牆壁上顯得多漂亮！(轉身
向右)自從我把自己從婚姻裡解放出來以後，我才明白即使是一個沒有生命
的東西也有靈魂。

經　理　嗯，企業的領導者和管理者對於他們員工個性的自由發展負有保護和扶持的
責任。(走向椅子坐下；翻閱公文、玩弄文具)妳有相關的證明文件嗎？

娜　拉　(轉向經理)我的丈夫絕對可以證明我是一個賢妻良母，可惜的是，我在最後
一刻把事情給弄糟了。

經　理　我們需要的是親友以外的人提供的證明。妳認識這樣的人嗎？

娜　拉　(走向經理，最後停在桌前，與經理面對面)不認識，我丈夫希望我在家相夫

第一場

場景主題：

娜拉在主動離開家後，為了從混亂的精神狀態中逃離出來，她要找一份職業以求維生。她來到一間機器生產的紡織工廠求職；雖然娜拉對於她所面臨的景況毫無所悉，工廠的經理仍然給了她一份工作。此時的娜拉對未來充滿著信心與熱情。

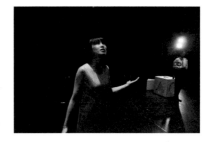

圖　1.7

調度說明：

1. 這一場是整個劇本情節的起點，對所有知道娜拉過去的人來說(包括劇中人和觀眾)，在面對一個新的開端總是充滿期待的。娜拉在終於看清‘幸福家庭’的假像後，勇敢地掙脫了它的束縛；無論會吃多少苦，遭遇多少磨難，她此刻對未來懷抱著無限的希望。因此，她所表現出來的態度是樂觀、熱切的，即使身上沒有錢可以吃飯、沒有錢可以穿上好的衣服，只要能自由自在地隨自己的意志活著都是快樂的；她的眼中看到的都是事物美好的那一面。(圖 1.8)

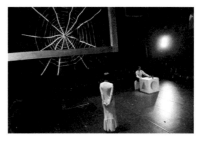

圖　1.8

2. 相對於娜拉，工廠的經理在資本主義社會裡打滾了數十年，他深知現實世界是如何運轉的；看著娜拉這個初入社會叢林的小羔羊，一副不知天高地厚、神氣自負的態勢，他對她產生了既好奇又好玩的心裡；他決定給她一個工作的機會，也許會‘有利可圖’。(圖 1.7)

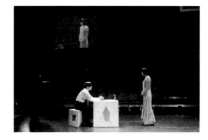

圖　1.9

3. 在這齣戲裡，導演加入了‘遊戲’的元素，每一場中都會出現一種玩具，利用它和人物進行著似真似假的鬥爭，有時激烈、有時緩慢，有的認真，有的只是玩樂；透過這樣的安排，使得殘酷的真實在披上歡樂遊戲的外衣包裝下，更顯荒謬與醜陋。這場戲中，高爾夫推桿代表著一種金錢與權勢的遊戲；透過它，經理和娜拉間的關係在辦公室裡呈現出某種喻意。它的進行方式是：經理從口袋裡拿出高爾夫球走向果嶺，撿起地上的球桿擺好球開始練習推桿，每球都不進洞。他停了一下，把桿子遞給娜拉，娜拉看著這個她從來沒看過的東西，將它放在手中把玩並學經理的樣子做推桿的動作。經理走到她的

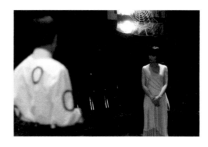

圖　1.10

圖　1.11

　　　　　教子。在他看來，一個女人應該心無旁騖地關注自己的家庭。

經　理　所以妳從來不認識一個像我這樣的上司？

娜　拉　我的丈夫就是一個上司，在一家銀行裡。我給您一個忠告，可別像他那樣被自己的職位給改造得冷漠無情。

經　理　人在高位不勝寂寞，難免會變得冷酷。妳為什麼離家出走呢？

娜　拉　我想藉由工作來完成自我由外而內的發展。說不定(環顧四周，最後面向舞台3區)我可以給這個黯淡無光的工廠帶來一點兒光明。

經　理　我們這裡陽光充足，空氣清新。

娜　拉　(向前走)我希望人的尊嚴、權利、乃至於一個人個性的自由發展都得到尊重；我就是為了這個才不得不離家出走。

經　理　妳可沒有什麼可以誇口的本錢，妳現在是兩手空空。(走向舞台1區，開始練習推桿；面向下方)

娜　拉　(轉身向經理)最重要的是，我正在成為一個人。

經　理　我們這兒有好多女工，為了滿足自己的歸屬感，願意每天在家庭和工作中來往奔波，而妳卻是有家不回？

娜　拉　因為我知道自己的位置在哪裡。

　　　　　　　　　　　　　　　　　：
　　　　　　　　　　　　　　　　　：
　　　　　　　　　　　　　　　　　：

經　理　(走到娜拉後側，從後面環抱著她，握著她的雙手帶著她揮桿；二人面向1區右方)在工廠裡的每一個人遲早都會找到自己，有的人適合做這個，而有的人適合做那個。我很慶幸我不用再到工廠裡工作了。

娜　拉　我也不打算在工廠裡工作，那樣太浪費我的頭腦了。(技巧地掙開經理的懷抱，走到舞台3區)就因為從前在婚姻生活裡它一直閒置不用，現在我才想要……

經　理　我們根本用不著妳的頭腦。(走向椅子坐下，看著娜拉)妳的腸胃，還有妳的眼睛有什麼毛病沒有？還有，妳的牙齒怎麼樣？妳的神經系統健全嗎？

娜　拉　都很好，我一向很注意自己的健康。

經　理　那麼妳馬上就可以開始工作了。妳還有沒有什麼其它的技能？

娜　拉　(轉身向經理)我已經好幾天沒吃東西了。

經　理　真是不可思議！

娜　拉　(走向舞台1區)目前我要做的不過是一些平凡小事，但這只是一個過渡，以後我會做出一番驚天動地的大事。(把球打進洞)

◎經理拿走娜拉手上的球桿並把球組撿起，從出口1下場。娜拉走到舞台3區stand by。
◎燈光漸收，過場樂進；工作人員換景。

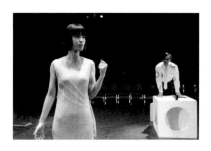

背後環抱著她，一方面糾正她的動作，另一方面以身體靠近娜拉。娜拉感受到威脅，技巧地掙脫，然後走向果嶺，一桿進洞。(圖1.13-16)

4.高爾夫球果嶺的造型做成一棟歐式洋房的外觀，藉以象徵娜拉所離開的家。(圖1.13)

5.本場燈光以灰藍色調為主，強調其清冷與銳利的感覺。

6.在觀眾席上方的投影為場中人物的不同面向；除了讓觀眾清楚地看到人物各個角度的表演，也增加場面視覺的豐富性。(圖1.10)

7.窗框上掛著誇張化後的蜘蛛與蜘蛛網，用以表現工廠陳舊、保守、死氣沉沉的氛圍，同時也暗喻著娜拉未來即將陷進的無法逃脫的困境。(圖1.9、1.11)

8.所有的大道具(桌、椅以及本劇之後出現的各種裝置)均為黑、白兩色的組合以突顯對比。

氛圍基調：信心滿滿的，輕快的；對未來懷抱理想、憧憬的；不確定感的、稍有威脅的。

圖　1.12

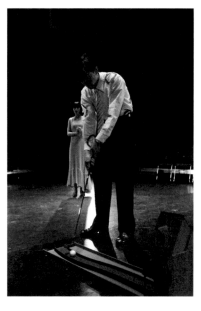

圖　1.13

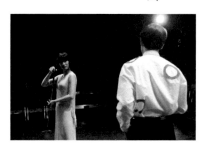

圖　1.14

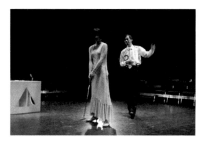

圖　1.15

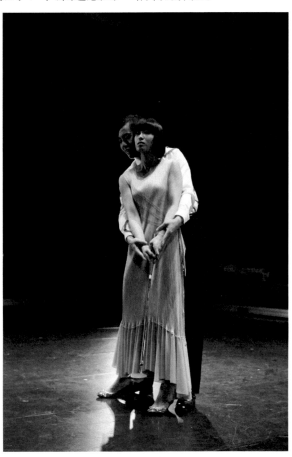

圖　1.16

77

第二場(原第二、三、四場)

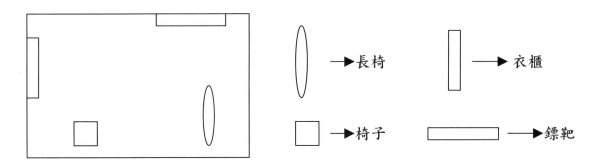

◎舞台 3 區的金屬框(衣櫃)從絲瓜棚上垂吊而下，上面掛著一些工作服、帽子、手套等等。

◎舞台 2 區的金屬框掛著一個鏢靶上面插著幾隻飛鏢。

◎女工甲、乙從出口 2 進，二人搬著一張長椅擺放在舞台 1 區右方；二人坐下。

◎艾娃從出口 4 進，拿著一張椅子放在舞台 4 區，然後坐在椅子上吃著早餐。：

◎此景呈現的是工廠的休息室。

◎演員 ready 後，燈光漸進，過場樂漸收。

二之一

女工甲　有孩子嗎？

娜　拉　(在衣櫃前換上工作服)有，我非常想念他們，他們是我身上的一部份。可是理智告訴我，我得先拯救自己，然後才是孩子。

女工甲　服侍男人也好，做女工也好，這就是我們女人的命，一直到把我們自己整個都耗盡了為止。

艾　娃　(面向娜拉，一邊吃著早餐)在這種地方，貧血可是最容易上身的職業病。

女工乙　(面向娜拉，一邊吃著早餐)一年又一年的在這裡忙碌，上班下班，大家彼此都非常熟識了。有時候我會留神聽聽身旁的人聊天，他們除了說些個人的家務事外，偶爾還會聊聊什麼工會呀，工人階級利益之類的話題，這可讓我很感興趣。

女工甲　(看錶)再過二十分鐘，我就可以走出這裡去打我的簽到卡，那是我的第二個自我，是屬於老闆的。

女工乙　每天早上六點半，工廠的機器就開始轉動，我的工作崗位就在那裡。

艾　娃　一直到晚上七點鐘我才能停下工作，那時候我已經快累壞了。

女工甲　(走向衣櫃，換上工作服)工作的時候我們得把男人和孩子通通丟到腦後，其實他們才是我們真正的知心人。

艾　娃　我們不應該屬於這裡。

娜　拉　所以妳們才應該拋開它，去發現妳們自己真正的才能，去尋找妳們自己的命運，也許它根本就在別的地方。比如我吧，就勇敢地邁出了第一步。

第二場

二之一

場景主題：

娜拉在工廠中認識了其他女性員工；大家對她的背景感到好奇；在閒聊中，娜拉顯得與其他人格格不入。

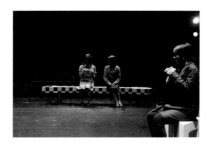

圖 2.1

調度說明：

1. 這段戲中，娜拉遇到了三個工廠裡的女工同事，她們雖各有不同的性格與不同的言論(詳見人物塑造)，但基本上她們代表的是社會中弱勢的族群，'女性'的'工人(無產)階級'。她們抱怨著自身的處境，日夜勞碌地奔波於工作和家庭之間，在工作中面對冰冷無情的機器並承受它們的摧殘；然而，在她們的言談之中卻可以看出，她們的腦袋裡對於她們實質上飽受資產階級以及性別歧視的蹂躪仍然毫無所感，她們對於娜拉離家出走的舉動也完全不能理解。在對談的言語中，夾藏著諷刺與輕視，她們認為娜拉有負女人的責任與形象；面對這一群'無知又自負'的人，娜拉似乎看到了過去的自己，她努力嘗試喚醒她們未覺醒的人格。這是娜拉離開丈夫以後所遭遇的第一個關卡——她要如何以'過來人'的身份告訴這些未經知識洗禮的人，婚姻應有的真實面貌與女性應有的平等社會地位？

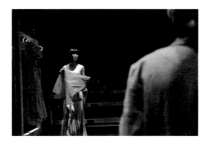

圖 2.2

2. 在工廠的休息室中，女工甲以擠奶的動作呈現女性同為母親與職工的雙重身份，藉以說明她們所面臨同時來自家庭與經濟的壓力；即便如此，女工甲對她的男人和小孩仍舊充滿著依戀，她的臉上時時展露'母性的光輝'，她對娜拉的行為與思想表現得嗤之以鼻；她不俱備娜拉所指'複雜的人'的條件。(圖 2.3、2.11)

圖 2.3

3. 女工乙一邊吃著早餐一邊聽著娜拉的新奇言論，對她而言，娜拉似乎挖開了她深藏在心底的一些想像與疑惑；她曾經對這些不熟悉的、被壓抑的、甚至被禁止的想法有過興趣，只是在她所處的境遇中，她不曾有過機會也沒有能力去正視這些娜拉口中所謂的'內在的躁動'。(圖 2.4)

圖 2.4

4. 艾娃以冷漠、嘲諷的態度對待著身邊的事物。身為

圖 2.5

艾　娃　我的命運？也許我該去學畫畫或者去跳印度的寺廟舞蹈，誰知道？

娜　拉　妳要盡可能地去探尋，關注自己的內心，然後再去思考，看看妳在自己的心裡看到了什麼。(看到鏢靶，走過去；開始玩起射飛鏢的遊戲)

女工甲　我的孩子就是我的命，可是我沒時間去照料他們，因為我得在工廠裡工作。(拿著擠奶器走回長椅，面對觀眾坐下，開始擠奶)

娜　拉　有些時候人們應該不顧一切地把什麼都拋在身後。

　　　　　　　　：
　　　　　　　　：
　　　　　　　　：

女工甲　我不喜歡工作，我的心裡只有孩子。

女工乙　要是沒有孩子，我們也不會有那種‘有一天我的孩子會過更好日子’的夢想。

娜　拉　(轉身向著其他三人)自從我丟下了孩子以後，我的心碎成了兩半。

　　　　　　　　：
　　　　　　　　：
　　　　　　　　：

艾　娃　(轉身向4區左側，面向觀眾)要是有一雙男人的大手，伸過來幫我們一把，我們一定能養得起兩、三個孩子。(講完話後繼續吃早餐，麵包上的醬料沾到了她的臉上)

娜　拉　我原來有過這麼一雙手，但是我把它們推開了。

艾　娃　這裡有好多人巴不得有這麼一雙手伸過來；我們寧願把機器換成這樣的一雙手。

娜　拉　就算妳們得到了這樣一雙手，早晚有一天，你們之間會出現危機，會出現深不見底的裂痕。

女工甲　我們可沒時間去製造危機和裂痕。

女工乙　那是有錢人玩的遊戲。

女工甲　(擠完奶，收拾東西)一旦經濟不穩定失業開始出現，人們就會把我們從機器旁邊踢開。

女工乙　到了那時候，生育又成為一種創造性的活動。

女工甲　(轉身向舞台左側)到那時候，家又有了家的樣子了。

艾　娃　(吃完麵包，拿出手帕把臉擦乾淨)到那時候，我們終於能夠合理、合法地把結婚戒指獻出去了。

娜　拉　不，別為了想要結婚而獻出戒指，妳得有那種內心的衝動，覺得那個男人突然間變得陌生了，新奇了。

女工乙　(吃完早餐，走向衣櫃換上工作服)這種事情我們可是沒聽過，那是有錢人的遊戲。

　　　　　　　　：
　　　　　　　　：
　　　　　　　　：

女性她期待男性的追求，身為職工她希望上司給予
賞識，不過兩者至今皆落空。一者，她沒有娜拉的女
人味，二者，她不俱備與男人相較高下的智能，最重
要的，她正處於一種矛盾之中。對男性依附的觀念根
深蒂固地種在她的腦海底層，但畢竟她在多年的工作
經驗中獲得某種獨立的意識，於是，當她無法讓身邊
的男人愛上她時，她即轉而以工作中的責任來指責他
人的失職，以不屑、強硬的態度和口吻在善盡業務職
守的外衣包裝下宣洩隱藏內心因得不到情愛關注的
失落；此刻的她尚未擁有娜拉口中'成為一個人'的智
慧。(圖 2.6、2.10)

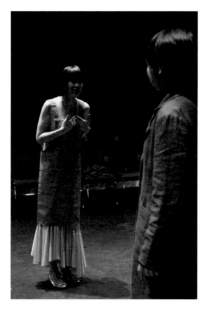

圖 2.6

5. 這場戲裡的遊戲是射飛鏢，通常來說，這是一種較男
性化的遊戲；它被放置在工場的休息室中，表示它是
領班用以展現其男性雄風的玩具。在這裡它有幾個層
次的喻意：戲一開始，幾支飛鏢已經插在鏢靶的圓心
部份，暗示著領班在此地的上乘地位；娜拉進場後看
見了它，將飛鏢拿下開始玩起她走出家庭後的第二個
新遊戲(女工甲、乙和艾娃並未參與這個遊戲)，她所
射出的飛鏢雖不盡入圓心，但由於她嶄新的個人面貌
與心情，也有不錯的成績表現；待女秘書進場後，帶
來領導地位以及階級意識的改變，她在交代完任務出
場前直接將未射入圓心的飛鏢插入圓心，暗示現實世
界中的耐人尋味的遊戲規則。(圖 2.7)

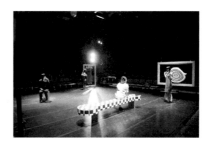

圖 2.7

6. 舞台上的兩個金屬框，一個懸吊鏢靶，另一個則以衣
架吊掛工作服，當做衣櫃使用。(圖 2.8)

7. 女工甲、乙和艾娃在導演安排的適當時刻走到衣櫃
前，於觀眾的眼前換上工作服，娜拉則在換景時直接
套上工作圍裙；這樣的處理是為增加場面調度的靈活
性，而不致產生'斷戲'的狀況。(圖 2.5、2.8)

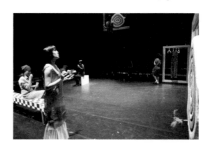

圖 2.8

8. 工作服與工作圍裙均為鮮豔的正橘色，以讓場面的色
調較為豐富。

9. 女工乙與艾娃二人在場上吃著早餐，二人的動作要有
所區別，女工甲吃像文雅，而艾娃則粗枝大葉，嘴上
沾滿了三明治的醬汁，藉此刻畫角色性格。(圖 2.1、
2.9)

10. 燈光維持上一場工廠忙碌卻冷寂的灰藍色調。

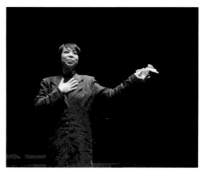

圖 2.9

氛圍基調：陌生的，有距離的；有敵意的、不輕鬆的。

女工甲　女人依著男人，並且對男人說，她一點都不願意獨立自主，不願意爭強好勝。

女工乙　**(換好衣服，轉身向娜拉)**有那麼一天，一個女人對她的男人說，他不應該對她的母親不好，因為是她給了他生命。

女工甲　如果我們不是整天圍著機器工作，我們還能製造出好多生命呢。**(走向衣櫃把東西放好)**

艾　娃　**(換好衣服，轉身向娜拉)**把自己獻給一個男人，這才是女人一生最重要的事。可惜人們對這個已經習以為常了。

娜　拉　我不會永遠圍著機器工作的，還有，對於女人應該和男人不一樣這種說法，我也絕對不會認同，我們必須與之抗爭。

女工乙　又是有錢人那一套。

二之二

◎領班從出口 2 上場，女工甲、乙匆忙地也從出口 2 下場。

◎艾娃向領班移動，停在舞台 3 區，領班站在舞台 2 區；艾娃面向領班，領班面向娜拉。

領　班　我愛妳，娜拉。從我意識到妳是我目前可能追求到的最好的女人那一刻，我就知道我愛上妳了。當然啦，我也是妳處在目前的狀況下能夠得到的最好的男人，我長得英俊……

娜　拉　**(轉身背對領班)**在一個偶然的機會裡，一個男人看到另一個男人，也許是他的兄弟，也許是他的工作夥伴，身高體長，雄壯威武，又長著一個大陰莖，這讓他一下想到了他的那個小東西，縮頭縮腦，無精打采的；從那時候起，他就讓一種陰莖崇拜的感覺給纏上了，於是徹底喪失了文化的創造力。

領　班　這些一連串的粗話，我可是從來沒有聽見過；我覺得這樣的話從一個女人的嘴裡說出來，不如由她們做出來讓人舒坦。

娜　拉　我現在把戀愛的念頭推得遠遠的，我正在努力追求我自己的價值。

領　班　我也正在追求我的，那就是妳，妳應該成為我的。

艾　娃　**(向領班靠近一步)**為什麼不是我成為你的？我做的一切全都是為了你！

領　班　我不希罕別人追我，我喜歡那種高高在上的女人。

艾　娃　我在這兒這麼多年了，你從來沒有正眼看過我。

領　班　娜拉身上的女人味十足，因為她還沒有受到機器的摧殘。娜拉比妳有女人味。

　　　　　　　　　　　　　　　　：
　　　　　　　　　　　　　　　　：
　　　　　　　　　　　　　　　　：

艾　娃　**(轉身向左側)**難道你沒有注意到，我們的房子現在變成了什麼樣，它們正在花瓶、花邊窗簾和小擺設中間漸漸垮掉？難道你的眼睛只盯在娜拉身上嗎？你應該儘快承擔起我們工會幹部的責任……

娜　拉　女人應該團結一致不應該彼此妒忌，艾娃，我們天生就擁有一種內在的、強

圖 2.10

圖 2.11

二之二
場景主題：
工廠的領班迷戀於娜拉的外貌以及她身上散發出的新鮮感，在未經理性思索下，冒然地向娜拉求愛；娜拉由於對自身價值的領悟，毫不客氣地以諷刺、反擊的方式拒絕了他，然而，領班卻執迷於雄性的驕矜與自負，將娜拉的拒絕視為性吸引的遊戲。

圖 2.12

調度說明：

1.前面的問題尚未解決，娜拉在這段戲中碰到了繼之而來的第二個難題－身為女性在職場中遭遇到的性騷擾，以及在三角戀情中受到同性的非難。她開始感受到現實世界與她所想的是有差距的。

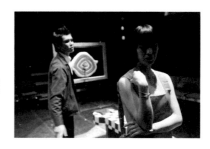
圖 2.13

2.處在一旁的艾娃對眼見的一切非常心痛，她一直對領班懷著好感與幻想，但是卻從來未曾得到他的關注；在娜拉出現後這些幻想隨之破碎。艾娃在得不到領班善意的回應下，轉而將憤怒、委屈與不平拋向娜拉。

3.領班對待艾娃與娜拉的態度差別要極大，以凸顯這個角色的可笑。

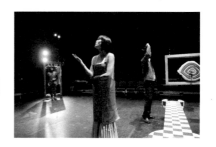
圖 2.14

4.領班的服裝為藍色系，與場景色調相融，喻示他不具個人獨特的性格；但由於他對娜拉所表現出的誇張求愛舉動，強調了男性受本能慾望控制的粗俗感。

5.三人的地位安排始終維持三角形的動線，依人物關係的變化調整其角度。(圖 2.14-16、2.18)

場景基調：尖銳的，冷硬的。

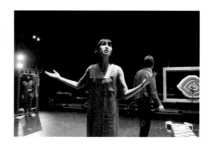
圖 2.15

而有力的一致性。

領　班　(轉身向艾娃)戀愛的人所見之處都是美好。這樣看來，妳根本就不可能像妳
　　　　說的那樣正在熱戀之中，艾娃。

娜　拉　妳怎麼能夠連自己的尊嚴都不顧了，艾娃？

艾　娃　愛情肯定會使一個人忘記自己的尊嚴。

娜　拉　我可不會。不過，我還是願意成為妳的好朋友，(向艾娃靠近一步)妳願意嗎？
　　　　艾娃？

艾　娃　妳心胸倒是挺寬大的！

領　班　我喜歡娜拉，我想要娜拉。(走向娜拉，停在兩個女人中間，面向娜拉)

娜　拉　我仍在努力的追求自我，此時我正處在一種內在的躁動之中。

艾　娃　不管怎麼說，一個沒有空閒談情說愛的時代就要來了，因為我們的工廠
　　　　就要完蛋了，我們的工作也……

領　班　(轉身向艾娃)就是因為這一點讓我討厭妳！妳不願意拿出時間來談情說愛！
　　　　哪怕是一個男人，也得有談感情的時候。

娜　拉　我也強烈反對談情說愛，感情讓人愚蠢，愛情讓人軟弱。

艾　娃　可是我還是愛你！我無法克制自己。

　　　　　　　　　　　　　　　：
　　　　　　　　　　　　　　　：
　　　　　　　　　　　　　　　：

領　班　我討厭妳！

艾　娃　我愛你！

領　班　可是我想要的不是妳，是娜拉。

娜　拉　可是我根本就不愛你。

領　班　妳以為是這樣，那是因為妳根本不知道一旦愛上我是什麼樣子。

二之三

◎娜拉轉身背向領班，停頓了一會兒，艾娃從出口 2 下場。

◎女秘書從出口 2 上場，站在舞台 2 區；領班和娜拉轉身向著她。

女秘書　(向著娜拉)我來通知妳一件事，我們的經理明天將要帶關係企業的幾位先生
　　　　來參觀。因為妳是一位婦女，所以今天提早一個鐘頭下班去做一次打掃，請
　　　　妳不要忘記清理廁所。

娜　拉　我不是一直都在這兒打掃嗎?

女秘書　此外，上頭還希望妳籌劃一個小小的歡迎儀式，要有點文化氣息。妳，海爾
　　　　茂夫人，據說妳對於這一類事情還是頗有能力的，也許我應該換一個更好的
　　　　字眼，叫做訓練有素。據說妳過去生活的那個圈子很注重文化品味，現在從
　　　　妳的言行舉止上還能看出來。這樣吧，安排一兩首無伴奏的合唱，就和去年
　　　　廠慶的時候差不多，然後再加一些舞蹈。

注；在娜拉出現後這些幻想隨之破碎。艾娃在得不
到領班善意的回應下，轉而將憤怒、委屈與不平拋
向娜拉。

3.領班對待艾娃與娜拉的態度差別要極大，以凸顯這個
角色的可笑。

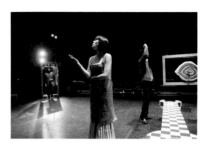

圖 2.14

4.領班的服裝為藍色系，與場景色調相融，喻示他不具
個人獨特的性格；但由於他對娜拉所表現出的誇張求
愛舉動，強調了男性受本能慾望控制的粗俗感。

5.三人的地位安排始終維持三角形的動線，依人物關係
的變化調整其角度。(圖 2.14-17)

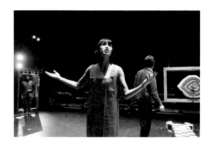

圖 2.15

場景基調：尖銳的，冷硬的。

二之三

場景主題：

女秘書進場分派新工作給娜拉，雖然同為女性，女秘書
顯得趾高氣昂；在娜拉眼中，她無法將自己與女秘書聯
想在一起。在接受了指派的任務後，娜拉決定在完成這
項工作後她將再次回到家庭；她認為先前的出走是一個
錯誤。

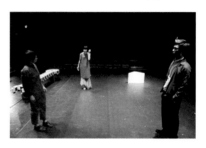

圖 2.16

調度說明：

1.娜拉原本信心滿滿地投入職場，期待以自己的能力
養活自己，開創新生活價值；然而，現實的考驗卻
排山倒海地向著她衝過來，先是受到同事們無產階
級保守舊勢力的質疑，再遭遇男性同事的追求與騷

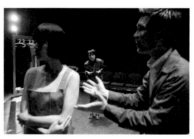

圖 2.17

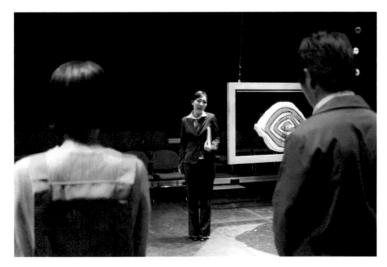

圖 2.18

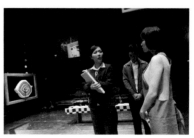

圖 2.19

娜　拉　妳不也是一位婦女嗎？

女秘書　當然我是。

娜　拉　可是為什麼妳不像一個女人，妳看起來那麼嚴肅，那麼有稜有角？

女秘書　**(走向衣櫃用手指沾著衣櫃邊緣，檢查是否有灰塵)**一個女人一旦成了老闆的秘書，就用不著老是嘴上掛著笑容了，因為即使沒有這樣的笑容，我的生活環境也夠美啦。

娜　拉　妳沒有感覺到和我有某種關聯嗎？

女秘書　**(走回出口處)**把我們聯繫在一起的最多也就是所謂的生育疼痛，我們在生孩子的時候都會體驗。有可能我在生孩子的時候這種疼痛更強烈。**(把鏢靶上的飛鏢都移動滿分的格子裏；從出口 2 下場)**

娜　拉　明天我可以跳塔藍泰拉，我丈夫教過我這支曲子。**(邊說邊跳起舞)**

　　　　　　　　　　　　　　　：
　　　　　　　　　　　　　　　：
　　　　　　　　　　　　　　　：

娜　拉　明天跳過舞之後，我將從你的生活裡悄悄地隱退。**(突然停下，向舞台 4 區走過去，面向左側觀眾)**雖然已經過了幾個禮拜的時間，但是我總覺得渾身不自在，有個聲音不斷地提醒我，我不可能沒有孩子就這樣過下去。這種長時間的考驗讓我認識到這一點。

　　　　　　　　　　　　　　　：
　　　　　　　　　　　　　　　：
　　　　　　　　　　　　　　　：

娜　拉　這個環境讓我受不了。我必須到一個我的孩子等著我的地方去。我現在要為我的孩子活著，並且修正我的錯誤。**(轉身向出口 2 走過去，領班跟著她)**

◎**二人從出口 2 下場。**

◎**燈光漸暗，過場樂進，佈景換場。**

擾，然後是來自女性主管在工作上的階級歧視；這一切對娜拉來說，似乎有些承受不住了，與此同時，她對孩子的思念也加深了她的挫敗感。

2.就在女秘書要求她為貴賓準備娛興節目的那一刻，娜拉與她的過去又連在一起了。她想起過去丈夫教她的歌舞，在婚姻中培養出的才藝；她又成為了那個載歌載舞、提供娛樂的快樂的小雲雀。她要回家了，她要'修正自己的錯誤'了；如果還是要唱歌跳舞以取悅別人，回家不是更好嗎？

3.女秘書說話時語氣強硬、不帶情感，走路時腳上的高跟鞋在地板上發出規律的聲響。(圖 2.18)

4.領班在女秘書進場後動作立刻收斂，做作地表示順從；在她離開後又恢復先前的油腔滑調。(圖 2.19、2.23)

5.娜拉面對女秘書的態度稍顯慎重但是自然的，以對比領班的虛偽裝飾。(圖 2.19)

6.在娜拉決定要回家時，她的神態明顯變為生動、活潑。(圖 2.23)

場景基調：衝突後的挫敗感；做下決定的興奮感。

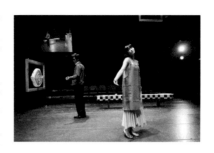

圖 2.20

圖 2.21

圖 2.22

圖 2.23

87

第三場(原第五、六、七場)

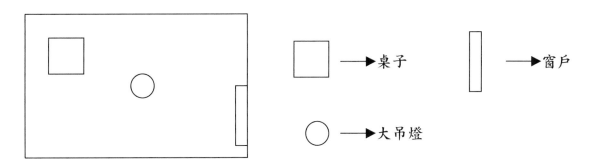

◎舞台 3 區的衣櫃收起，工作人員在此擺放一個桌子，桌上有一個留聲機、一瓶酒和三個酒杯。

◎舞台 1 區的金屬框(窗戶)降下。

◎舞台正中間垂吊著一盞大吊燈。

◎這景呈現的是工廠的禮堂。

◎燈光漸進，過場樂漸收。

◎經理、魏剛、某先生從出口 2 上場。

三之一

經　理　魏剛領事先生，恭喜您被提升到我們國家經濟的重要職位上。做為奧林匹克協會主席、世界環境保護協會主席、阿爾卑斯思想促進協會主席、經濟合作部發展策劃顧問委員以及財政部對外貿易顧問委員，您，紡織大王，關心的是整個社會的福利。

魏　剛　不管怎麼說，我感到很慶幸，能夠在我做為經濟協會主席的職位上和我的公司目前暫時性的經濟危機之間建立一種聯繫。

某先生　我清楚地記得，魏剛先生，靠著您身為該組織主席的權利，也就是說作為這個主席您擁有 12 個州的協會，75 個行業協會差不多有十萬個公司，您謀求到了高達 1450 萬政府擔保以及縣稅收擔保，此外還有和埃及的一筆棉花投機交易。人們把您的這種情況稱為錢權交易。

◎三人走至舞台中間，呈三角形；繼續聊天。

魏　剛　我現在已經不再操心天然纖維的事情了，因為未來的方向是人造纖維。

某先生　這次參觀到底是什麼目的？現在您總該說出您隱而不宣的秘密了吧。

魏　剛　你再耐心一些吧，親愛的。

::::::
::::::
::::::

第三場

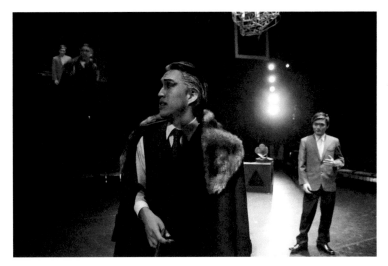

圖 3.1

圖 3.2

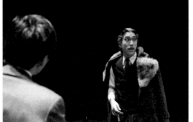

圖 3.3

三之一

場景主題：

魏剛領事帶著某先生到工廠來拜訪，表面上是為了投資
的目的，但實際上魏剛透過自己在財勢上與權勢上的關
係，得到內部訊息顯示，工廠所在位置的土地未來將會
上漲，有利可圖，於是魏剛先行來了解狀況以取得先
機。經理因魏剛的勢力龐大，在旁努力地討好。

圖 3.4

調度說明：

1. 這段戲引出劇本的第二個主題──資產階級、既有利
　 益者之間的錢權、暗盤交易。魏剛代表著他那一類人
　 的典型，以自身原有的財富攀權附貴，在取得更多利
　 益後，換來更多的頭銜與重要的位置，再以這些既得
　 的財勢與權勢不斷地擴張他的影響範圍；他利用別人
　 也視情況地被人利用，隨之而來的就是越來越壯大的
　 企業黑勢力。

2. 如果說魏剛是黑勢力的領袖高峰，某先生代表的則是
　 這個黑勢力的中層階級，他們正努力地向上擠；未來
　 如有機會，他將成為下一個魏剛。經理則是黑勢力的
　 最底層，他們散步在各處隨時聽候差遣與使喚；為了
　 擠進企業的窄門，他們甘於為人奔走、出賣靈魂。

3. 魏剛的表現要顯得霸氣；他把毛皮大衣披在肩上則
　 流露出一種不受禮節約束的放任感。藉著這些表演

圖 3.5

圖 3.6

◎經理走至桌子旁，放音樂、倒酒。

◎魏剛和某先生走向舞台１區的窗戶，輕聲交談。

某先生　　您認為這塊土地成為投機標的這件事情已經傳開了嗎？

<div align="center">：</div>
<div align="center">：</div>
<div align="center">：</div>

魏　剛　　可是如果我們現在對這塊土地表現出太大的興趣，他們就會懷疑，這一點你
　　　　　可別忘了。

◎魏剛和某先生跟著經理走向桌旁。

某先生　　如果他們願意賣，他們一定會讓我們覺得這個工廠還有利可圖。

魏　剛　　決不能洩露某一個利益集團想要得到這塊土地……

經　理　　(拿起自己的杯子，向其他二人舉杯)由於您付出的努力和您所獲得的功績，
　　　　　領事先生，您不僅是您家鄉城市的榮譽市民，是這座城市大學的評議會委
　　　　　員，此外還是布魯塞爾國際商務中心的名譽主席，銀行大獎章……

◎經理話沒說完，魏剛和某先生喝光酒，把杯子放在桌上，從出口３走下場；經理趕
　忙也把酒喝光跟著下場。

◎留聲機的音樂持續。

三之二

◎一會兒之後，娜拉手上拿著一張唱片從出口４上場，走向桌子換上她舞蹈的音樂，
　再到舞台中間開始跳舞。

◎經理從出口３匆匆忙忙地上場。

經　理　　(看到娜拉，停下腳步)妳這麼早來這兒幹什麼？

娜　拉　　如果不先彩排一下，等一會兒我就沒法把舞跳好。

經　理　　妳最好別這麼瘋瘋癲癲的。快把工作準備好，這比什麼都重要。

娜　拉　　這個舞就應該這樣跳。

經　理　　妳的動作不應該這麼粗野，可以性感一點。

娜　拉　　這個地方不是夜總會也不是酒吧，這只不過是我個人為我的同事們提供的一
　　　　　點娛樂。

經　理　　妳在這兒跳舞為的不是給妳的同事提供娛樂，是為了公司。

娜　拉　　那不是一樣嗎！都是合作的關係。

經　理　　妳的舞跳得不太性感。

娜　拉　　看見我這樣野性十足地跳舞，我丈夫也會說我不正經。

描繪這個角色的自大、目中無人的性格。(圖 3.1-4)

4. 某先生的表現較經理的唯唯諾諾要有格調一些；他在
　此地的地位是因魏剛而顯得重要的。

5. 魏剛的大衣脫下後掛在窗框上，以提供未來他再次進
　場的動機。

6. 燈光明亮無色彩，喻示商業交易的無情。

氛圍基調：輕快的，滑稽的；令人生厭的無力感。

圖　3.7

三之二

場景主題：

魏剛一行人離開後，娜拉來到禮堂練舞以順利稍後的表
演。經理再次進來幫魏剛拿忘了的外套時，看到娜拉跳
舞的樣子，他順口批評了一番；他認為娜拉的舞姿太狂
野了。

圖　3.8

調度說明：

1. 這場戲一是為銜接的功能，為娜拉與魏剛初見面做準
　備；二是為透過娜拉與其他女人不同的狂野舞姿，描
　繪娜拉此刻的性格狀態。(圖 3.10)

2. 娜拉的服裝以黑、紅對比呈現她此時興奮、熱情的狀
　態。(圖 3.11)

圖　3.9

氛圍基調：熱情的，不受羈絆的。

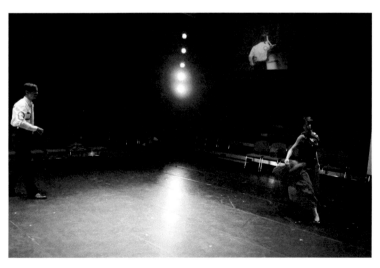

圖　3.11

圖　3.10

91

經　理　妳丈夫會給妳錢嗎？我們可是付給妳不錯的工資。

娜　拉　不會太久了，我很快就要回到我原來的生活環境裡去了，那種環境對我來說更合適。

◎魏剛悄然無聲地從出口 3 上場，停在經理的背後看著娜拉跳舞。

經　理　快停下來吧，看妳跳舞我覺得頭暈目眩！妳自己肯定也非常不舒服。
　　　　再這樣跳下去妳可是要受傷啦！

◎娜拉仍然繼續跳舞。魏剛向前一步，把手搭在經理的肩上示意他離開。
◎經理從出口 3 下場。

三之三

魏　剛　何等美妙的腰身，我們的生活裡有了這種體態的女人，簡直就是舒筋活血的良藥！

娜　拉　(沒有意識到魏剛的到場)我要把我丈夫教給我的動作再做一遍……性感？絕對不要太性感。

魏　剛　別人覺得太野蠻、太快的地方，對我可是正合適。讓我著魔的，正是剛才把那個膽怯卑微的小人物嚇跑了的東西。

娜　拉　您是誰？(稍微停了片刻，繼續跳舞)我感覺到了，您不僅對我的肢體，而且對我的內心也感興趣。這一點我一下子就感覺到；已經很久沒有人關注我的心靈了。

魏　剛　我覺得彷彿被一道閃電擊中，這是怎麼回事？

娜　拉　那是一種共鳴，來自肢體的和躲藏在肢體深處的東西，對不對？對於一個女人的這種內在的東西，多數男人往往視而不見。

魏　剛　我正好相反，我覺得我自己擁有這種綜合的觀察能力。突然之間，彷彿被箭射中了似的，有某種東西洞穿了我。

娜　拉　把一個女人的頭腦和她的身體分開，可是太不應該了。

魏　剛　是什麼突然之間出現在我的內心裡？也許正是那我早就忘得乾乾淨淨了的感情？

娜　拉　一個人一旦擁有了某種強烈的感情，他就不應該再抵抗。

魏　剛　我也有過感情生活的權利。

娜　拉　允許我將這個微不足道的舞蹈獻給您。

◎二人跳舞，最後娜拉把圍巾丟向魏剛。
◎舞曲結束。

魏　剛　我接住妳的圍巾，與此同時也接受了一項神聖的使命，那麼現在妳是不是為了我一個人跳舞，只為我一個人？

圖 3.13

圖 3.14

圖 3.12

三之三

圖 3.15

場景主題：

魏剛看到了娜拉的舞姿，深深受到吸引並驚為天人，而娜拉也感受到魏剛帶給她的強烈悸動；二人遂產生了無可抗拒的激情。隨後魏剛擁著娜拉正要離去時，經理帶著工廠的員工進來表示要呈現為歡迎魏剛而準備的節目。當合唱進行時，領班跳出人群求娜拉不要離開，但娜拉此刻眼中只有魏剛；領班指責她是為了魏剛的財富才看上他的，娜拉反駁地認為這次將是她新人生的開始，她要努力地讓它與以往不同。在幸福心情洋溢的氣氛下，娜拉加入合唱隊高聲唱出快樂的歌。

圖 3.16

調度說明：

1. 遇見魏剛是娜拉離開家庭後最大的一項考驗。在她原來的婚姻裡，丈夫海爾茂視她為自己的財產，一個討他歡心的可愛的小寵物。身為寵物是沒有自己的自由意志的，但娜拉骨子裡流著叛逆的血，在一切還是完美、幸福的時候，她是滿足的，只是偶爾說說小謊、背地裡做些丈夫不允許但卻會讓自己愉快的事。然而，當表面的和諧破壞、真相揭發後，娜拉按不住內心的躁動，順著自己壓抑已久的天性，率然地走出家門尋找真正的自我，追求更完美的未來；她知道她不同於其它人，她有能力成為一個真正的人。

圖 3.17

93

娜　拉　我將把我身邊的整個世界都忘掉，只為您跳舞。您是一個陌生人，可是您是
　　　　如此地讓我覺得親近，覺得可信賴。那道閃電也突然之間擊中了我。

:
:
:

魏　剛　(雙手抱著娜拉的肩，看著她)妳叫什麼名字？

娜　拉　娜拉。

魏　剛　怎麼和易卜生筆下的那個人物一樣？

娜　拉　您什麼都知道……您真是太棒了！

魏　剛　面對一種強烈的情感，一個男人也會給嚇跑的。妳不是一個尋常的女工，妳
　　　　完全不同。

娜　拉　(走向舞台 2 區，面向左側)雖然我擁有某種非常神秘的天性，不過我的來歷
　　　　沒什麼可保密的；我來的那個地方環境可是很不錯的。

魏　剛　(看著娜拉的背影)我感到某種突如其來的恐懼。

娜　拉　(轉身向魏剛)我的害怕比你多，因為女人比男人多愁善感。

魏　剛　這裡的老闆並不像在公眾的眼中那樣，是一頭凶惡的豺狼，我要幫妳從這兒
　　　　脫身。我的本金所獲得的全部利息畢竟還算不上是利潤。

娜　拉　(走向魏剛)看看這張臉，一會兒堅硬如鐵，一會兒又柔情似水，變得多快呀，
　　　　這種變化真讓我著迷。

魏　剛　當我的目光追逐著那塔蘭泰拉舞姿，陶醉於妳的舞姿時，我渾身的血都沸騰
　　　　了。

娜　拉　您的目光在燒灼著我的皮膚！它們彷彿把我剝得一絲不掛！我幾乎沒有力
　　　　量抵抗了。有一種強悍無比的氣息從您的身體裡噴湧而來。

魏　剛　(走向窗戶拿起自己的外套)長期貸款的收益能超過一般的市場回報，靠的是
　　　　利率，它就是增長的動力。我的貨物沒有銷路的風險，這就是回報，這就是
　　　　酬勞。

娜　拉　你這一番話說得我渾身上下都軟綿綿的。我甚至於不由自主地往後仰，我的
　　　　頭都快要碰到地面了。

魏　剛　妳跳舞跳得如此投入，欲仙欲死，妳是為了我才這樣跳的，對不對？

娜　拉　我做一個側手翻，最後再來一個劈腿；我氣喘吁吁地站起身來，雖然很累，
　　　　可是很幸福。

魏　剛　(把外套披在娜拉肩上)我現在可不能再讓我的感覺溜走啦。(二人擁抱)

◎經理、女秘書、領班、艾娃、女工甲、乙、某先生從出口 3 上場；經理手上拿著一
　瓶酒。女秘書和領班把桌子搬到舞台中間，女工甲、乙把一個香檳杯塔放在桌上，
　然後除了經理外，大家站到舞台 2 區排成一列。

經　理　魏剛領事先生，這是為了您的光臨我們特地為您準備的。

2. 魏剛，一個遊走邊緣的資產階級投機者，表面上他是
一個優秀的社會中堅份子，實際上卻利用自己的錢勢
與權勢，盡幹些見不得人的壞勾當，他十足是一個不
走正途、尋求刺激的偽君子。當他看到娜拉時，被她
曼妙、狂熱的舞姿所散發出的特殊氣質所吸引，這種
氣質他很熟悉，那是經常出現在他自己身上的一種味
道，一種追求欲望滿足時內心所流散出的狂躁的味
道。他立刻愛上了她，一個女人形象的自己。

圖　3.18

3. 娜拉感受到魏剛穿透式的注目，她以為魏剛真正在乎
的是她內在的心智而不是外在的美麗，她立刻掉入了
另一個假象的陷阱裡，她將隨著魏剛走入由她自己編
織出的幻境中。

圖　3.19

4. 這一場中，導演以兩段舞蹈來描繪娜拉的轉變。第一
段是塔蘭泰拉，跳的時候她的舞姿要狂野、熱情奔
放、滿場飛舞，藉此呈現她此時即將脫離工廠這個
'無人味'疆界的束縛。第二段舞蹈是她在被魏剛迷惑
住時為他所表演的 Tango，這段舞先由娜拉獨舞，一
會兒後魏剛加入，藉著二人充滿愛欲、挑逗的肢體動
作，表現兩人間所產生的激情的愛。

圖　3.20

5. 燈光以紅色系做為場景氛圍的烘托，並利用 gobo 打
出玫瑰花的圖形以潤飾畫面。

6. 二人的肢體表演與話語呈現都要流露出誇張的浪漫
感；導演要表達的不是頌揚愛情的美麗，而是對他們
二人之間這種虛幻情愫的嘲諷。

圖　3.22

圖　3.23

圖　3.21

◎魏剛接過經理手上的酒瓶，把酒倒下，大家歡呼鼓掌；以下的戲在員工們的歌聲中
　進行。

魏　　剛　(向娜拉)娜拉，跟我來吧。

娜　　拉　我無法說不，我說好。(二人在桌子的右側)

領　　班　(走出隊伍)娜拉，妳不能這麼輕易地就跟他走！妳甚至還不認識這個男
　　　　　人呢！

　　　　　　　　　　　　　　　　　　　　　：
　　　　　　　　　　　　　　　　　　　　　：
　　　　　　　　　　　　　　　　　　　　　：

娜　　拉　我愛他。

領　　班　你只不過愛他的錢！

娜　　拉　金錢曾經讓我面臨災禍，我將再一次開始我的人生，這一次我要讓我的愛情
　　　　　遠遠地避開金錢。

魏　　剛　親愛的，我們可以走了吧？我的車就在外面，我帶妳過去吧。

領　　班　如果沒有妳，我將活不下去。

娜　　拉　生活會一如既往，繼續向前。

魏　　剛　走吧！我們倆的愛情將恆久如新。

經　　理　(走出隊伍；歌聲持續)可是，我們還安排了幾個小節目……

娜　　拉　哦，親愛的，請等一等，女高音的聲部到了，該我獨唱了，給我這一點快
　　　　　樂吧！

魏　　剛　如果我勇敢的野姑娘願意的話……

娜　　拉　哦，你太好啦……你的誇讚使我心花怒放，手舞足蹈。

魏　　剛　我當然不能夠拒絕。妳的歌聲將是我這一輩子聽到最美妙的聲音。

◎娜拉走入隊伍，經理跟進。

魏　　剛　(面向右側舞台，在音樂聲中)在經濟領域裡，並不是自然的力量在不可逆轉
　　　　　地向前發展，而是有感情有靈魂的人在創造成果。但是他們需要指導性的、
　　　　　井然有序的規則，為的是既能夠登堂入室又不至於犯混亂和無政府的錯誤。

三之四

◎魏剛說完後，燈光轉變色調；人聲合唱的聲音也停下。

◎女秘書與領班將桌子搬到舞台1區。二人靠坐在桌子邊，女秘書向右，領班向左。

◎經理、某先生、娜拉、魏剛移動到舞台下半側，四人面對面，呈圓形；經理向下、
　某先生向左、娜拉向右、魏剛向上。

艾　　娃　(走至舞台2區上方，面向上方)他的身上有一股陰影，那很可能是投機者的
　　　　　陰影。

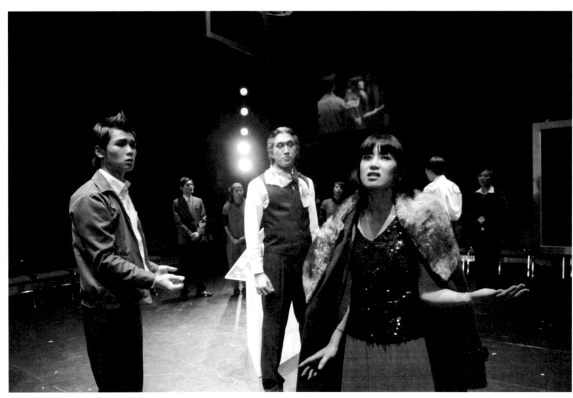

圖 3.24

7.舞蹈結束後，娜拉快樂地在場中飛舞；她又成為一隻
　活蹦亂跳的小松鼠。由於這些日子以來她在現實世界
　中受了些苦，能夠再次獲救，她快樂的程度是加倍的，
　她不禁翻起了跟斗，甚至表演了高難度的劈腿動作；
　這些處理在在都為了呈現出娜拉這個角色即將陷於危
　機而不自知的荒謬感。(圖 3.21)

圖 3.25

氛圍基調： 熱烈的，激情的，擁有幸福滿足感的；迷
　　　　　　濛的，潛藏危機感的。

三之四
場景主題：
在工廠眾人為歡迎魏剛的小宴會上，每一個在場上的人
輪替地說著內心的獨白。女工們談著她們自己在工作上
與在家庭中的處境，魏剛與某先生也片斷地提到身為男
人在經濟上與在性別上的優勢。

圖 3.26

調度說明：
1.這場戲在原劇中是魏剛在離開工廠前擁著娜拉參觀
　工廠的作業情形，在參觀的過程中，所有的人輪流說
　著標語或是獨白式的語言；它可以被視為是劇作家藉

圖 3.27

女工甲　(走至舞台2區右側，面向右方)我經常累得頭昏眼花，連看書、娛樂的力氣都沒有，可是我們的老闆卻關心工人是不是準時上工，在工作時有沒有偷懶？

女工乙　(走至舞台3區，面向左方)工作歸工作，可是我仍然盼望自己成為一個人，活得像個人。

艾　娃　一個嘗到了甜蜜愛情的人，心裡除了愛沒有別的，什麼陰影都看不到。

女工甲　我們可是萬萬不能把自己給弄殘廢了，我們就剩這麼點女人味了。

艾　娃　假如我們受了傷，或者讓一台破機器給切成了碎片……

女工乙　我們的男人靠壓榨我們來自我安慰，就因為我們對他們改變生活狀況幫不上什麼忙。

領　班　老婆算什麼，對於男人來說，那是最不值錢的東西。

女祕書　人也許應該更加關注自我……

◎在下面的一段對白中，幻燈配合著音樂投射在舞台區的地面上。

魏　剛　婚姻狀況的穩定決定著社會的穩定。

某先生　他們當中有一些人是我們家庭的守護者，同時又受到我們最嚴密的保護，而另外一些人可就不值一提了。

魏　剛　男人總是受到慾望和本能的驅使，而女人就是慾望的對象，女人引起慾望，並且讓那慾望通過她們得到釋放。

經　理　一個男人可以在色慾之中強烈體驗無政府主義思想，而那種犯禁所帶來的快感讓他著迷，讓他沉浸其中難以自拔。

魏　剛　(轉身向下)一個男人甚至也常常能夠戰勝資產階級的道德觀，前提是，他自己就完全隸屬於那個階級。

某先生　(轉身向右)這個男人通過破壞、鬥爭，掠奪和暴力去戰勝資產階級的道德。

$$\vdots$$

娜　拉　(轉身向左)女人做為主體不曾參與革命性的思想和行動。這實際上意味著至少人類的一半在關涉改朝換代的大變局之中被廢掉了。

女工甲　(轉身向左)一個嚴肅有尊嚴的男人也許會對我們低頭致意，會用他的手帕擦拭我們的血，會拿柔軟的毛巾包裹我們的身體，並且把我們迎接到他的汽車裡去。

艾　娃　(轉身向下)這位好好先生還會清理掉我們留在那雪白毛巾上的點點血污。

女工乙　(轉身向右)他絕不會是個勢利的人。

艾　娃　但是，他也不能那麼完美，必須有一點小毛病，要不然我們拴不住他。

女工甲　(向前走)最好不是陽痿，不是身體殘疾，不是智障或者懦弱的性格；哪怕是個老頭也還能夠接受。

女工乙　(向前走)可是我還是喜歡年輕人……

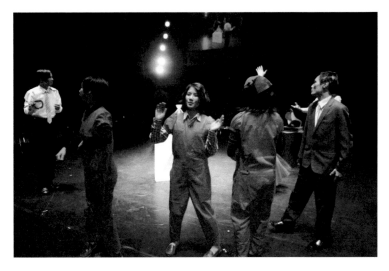

圖 3.28

圖 3.29

由劇中的人物來傳遞她的看法，為她發聲。

2.如果以一般寫實的表演方法來呈現，會產生極為突兀的感覺，同時演員不易建立角色的動機，因此，導演將這一段戲分為兩個段落來處理。前段由工人們表演大合唱，與此同時，魏剛和某先生說出他們心中的獨白；後段在晦暗、冷色調的燈光變換後，演員各自走到經過構圖設計的位置上，以機械、無表情的方式高聲朗誦台詞，節奏時快時慢，呈現出類似夢境般迷幻的情境。(圖 3.30-35)

3.工人們的合唱曲使用具宗教色彩的歌謠《我是主羊》，以此喻示工人們無知的服從與娜拉未來命運的危機。

4.配合著人物朗誦般的口白，娜拉在音樂聲中以舞蹈的方式穿插在其他角色之間並與他們產生連結，舞蹈的內涵隱喻著娜拉與其他角色的內在心境，是對過去、現在與未來的失落、擔憂與期待。(圖 3.36-41)

5.投影幕上同時播放著幻燈片，內如配合著人物的台詞而變化。

6.某些晦澀難懂的台詞以投影的方式打出字幕。(圖 3.33)

場景基調：抽離現實的詭譎感；熱鬧但帶著疏離的突兀感。

圖 3.30

圖 3.31

圖 3.32

圖 3.33

女工甲　　妳可配不上年輕人。

女工乙　　我正當青春年華。

艾　娃　　**(向前走)**但願年輕又有錢，可別是那種又老又窮的。

女工甲　　也許陽萎也無所謂。

女工乙　　我覺得相貌如何無所謂，有愛情，再加上性格好就夠了。

◎音樂變換，娜拉開始跳舞；先來到領班與女祕書區，再到女工區，最後回到魏剛區。

◎幻燈轉投射在觀眾席上。

魏　剛　　**(轉身走，面向上方)**據說那些純潔的女性根本不知性欲為何物，她們只知道愛情。這樣的女人擁有使男人滿足的自然本能。

某先生　　**(轉身走，面向上方)**可惜的是，女人們常常故意在工作崗位上消耗自己。

魏　剛　　幸而還有我們這些女性的愛好者。

經　理　　**(轉身走，面向上方)**一但投資興趣下降，新的工業模式就會開始出現，那是一種以美麗的女性來取代越來越昂貴的勞動力的工業。

　　　　　　　　　　　　　　：
　　　　　　　　　　　　　　：
　　　　　　　　　　　　　　：

女工甲　　**(轉身走，面向下方)**我覺得精神上受點傷害算不了什麼，只要我們有愛情，只要我們相互關心，相互容忍，我們能夠彌補這種創傷。

女工乙　　**(轉身走，面向下方)**我覺得性格應該最重要。他不漂亮沒關係，可是他不能酗酒。

女工甲　　其實我的丈夫一點都不好看。

女工乙　　我的也一樣。

艾　娃　　**(轉身向下)**你們都有丈夫了，可是我寧願單身，為了他等待！

女工甲　　只要有錢，生多少孩子都沒關係。

艾　娃　　陽萎有陽萎的好處，那樣就用不著生養孩子了。

女工乙　　性格最重要。

◎娜拉舞至魏剛邊，魏剛挽著她從出口3下場；經理、某先生跟下。

◎音樂乍停；燈光恢復先前的色調。

◎女工甲、乙、艾娃三人走到舞台1區，女祕書領著她們把桌子從出口1搬下。

◎領班看著出口3呆望，一會兒之後轉身也從出口1下場。

◎燈光漸暗，過場樂進。

圖　3.35

圖　3.34

圖　3.36

圖　3.38

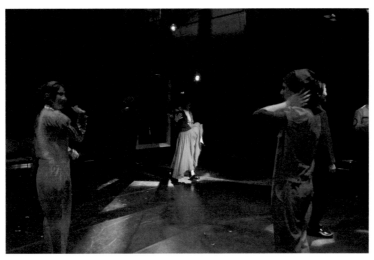

圖　3.37

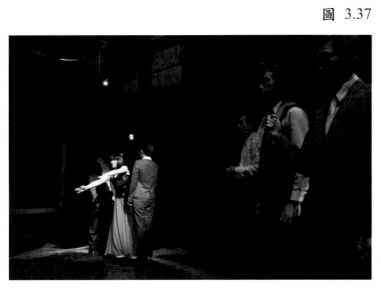

圖　3.39

圖　3.41

圖　3.40

第四場(原第八場)

◎舞台中央上空的大吊燈升起。

◎舞台 3、4 區中間的上空垂吊下一個大沙袋。

◎秘書從出口 1 上場，手上拿著兩個椅子，將之擺放在舞台 1 區偏左下(椅 1)、2 區偏右下(椅 2)，之後再從出口 4 下場。

◎這場呈現的是魏剛的家。

◎燈光漸進。

◎魏剛從出口 2 上場，手上拿著兩條大毛巾和兩付拳擊手套，走到椅 2 把東西放在椅上，再把身上的袍子脫下也放在椅子上，戴上手套，走到舞台中間打沙袋。

◎過場樂漸收。

◎一會兒之後，秘書領著部長從出口 4 上場。魏剛停下動作。

部　長　娜拉在您的家裡已經待了好幾個月了，時光可沒有傷害到她的美貌呀。

魏　剛　說到女人，我總是將她們描述成消耗品，質量重於數量。

部　長　可是考慮到您如此之快地更換您的庫存，或者說得的更確切一點，習慣於補充您的庫存，也許在計算的時候應該考慮到一個固定的數量。

魏　剛　對於娜拉的腰身您有什麼要說的嗎，親愛的部長先生？(說完向秘書示意，秘書從出口 1 下場)

部　長　令人難以置信！我聽說她已經生過幾個孩子了，竟然還保持這樣的體態。

魏　剛　人都是在自己的事業裡實現自我。

部　長　人可以這麼不一樣啊。

魏　剛　(走到椅 2 拿毛巾擦汗)經濟必須採取措施，不是為了一個現實中並不存在的理想世界，而是為了有助於現實存在的世界。

　　　　　　　　　　　　　　　　　　　　　：
　　　　　　　　　　　　　　　　　　　　　：
　　　　　　　　　　　　　　　　　　　　　：

魏　剛　那麼說來，外頭的那些謠傳都是真的啦？

部　長　什麼謠傳？

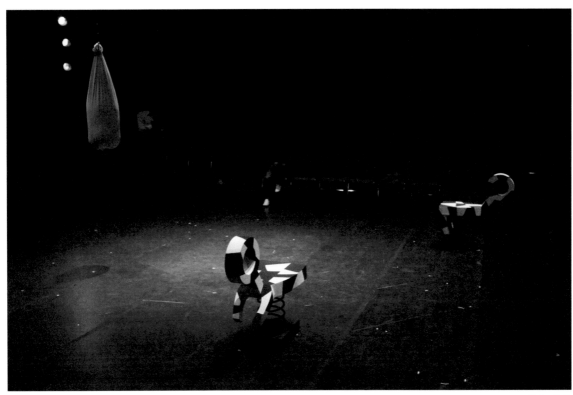

圖 4.1

第四場

場景主題：

魏剛為進行併購工廠的案子，邀請部長到家中給予熱情
的招待並向之行賄，部長毫不客氣地表示他要娜拉做為
交換的條件，魏剛不置可否的應對著。部長走後，魏剛
對他的秘書提及其實他早就安排好一切了，他要把娜拉
賣個好價錢，利用她達成他的目的。

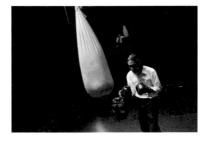

圖 4.2

圖 4.4

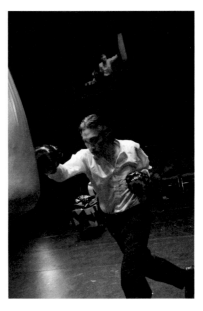

圖 4.3

魏　　剛　我指什麼您知道得很清楚。我參觀過那家工廠。我得說，有人以半調子的方
　　　　　式製造著某種假象，試圖讓人以為那是一家基礎設施很齊全的公司。

◎魏剛邀請部長一起加入打沙袋，部長走向椅1，把外套脫下，從魏剛手中接過手套
　戴上；二人靠近沙袋，魏剛在舞台右側，部長在舞台左側。

部　　長　難道還有什麼別的評價嗎？
魏　　剛　早就瀕臨破產了。長期以來他們已經承擔不了運輸的費用了。他們一直
　　　　　打算搬遷，可是要那樣做就得有一個人物，他對把整個工廠賣給我有興
　　　　　趣。
部　　長　就我所知，監事會的大多數成員都想先停工，然後平心靜氣地等待，
　　　　　這裡的地價將來也許會有所增長。
魏　　剛　我可等不了那麼久，您也知道這一點。我希望您知道這一點！我必須把
　　　　　那個人物給找出來，此人可是整個鏈條裡最關鍵的一環。
部　　長　變化無窮的大自然教會了我們，個人總是最弱的那一個環節。
魏　　剛　(打沙袋，部長扶著)那塊土地目前還不是我的，承蒙您把這個消息透露給我，
　　　　　它將來會成為我的，我就是在那裡認識了娜拉，她現在是我的。
部　　長　這樣的一個女人……
魏　　剛　我的娜拉，我的陽光，我最珍貴的財產。
部　　長　最好也能夠成為我的陽光。

　　　　　　　　　　　　　　　　　：
　　　　　　　　　　　　　　　　　：
　　　　　　　　　　　　　　　　　：

魏　　剛　(停下動作)您指的是什麼？
部　　長　指什麼？這一次單靠錢是解決不了問題的，親愛的先生。
魏　　剛　資本擁有畏懼的天性。它害怕虧本，或者說，哪怕是最小的利益損
　　　　　失所帶來的威脅都讓它懼怕，正如自然懼怕虛空一樣。
部　　長　自然從來不懼怕什麼虛空。它努力將虛空填滿，這一點剛好和我個人
　　　　　所崇尚的哲學一致，這種哲學來源於熱力學。

　　　　　　　　　　　　　　　　　：
　　　　　　　　　　　　　　　　　：
　　　　　　　　　　　　　　　　　：

◎二人動作稍停，然後繞著沙袋一起打。

　　　　　　　　　　　　　　　　　：
　　　　　　　　　　　　　　　　　：
　　　　　　　　　　　　　　　　　：

調度說明：

1. 這場戲藉由魏剛與部長二人之間勢力消長的推拉，呈現資本主義社會錢權交易的醜態。魏剛為獲取更多利益向部長行賄，言談間神色自若、胸有成竹；他非常熟悉這些遊戲，也非常有把握一切都在他的掌握之中。

圖 4.5

2. 部長身為政府官員手中握有重要的資訊，他對於買賣這些機密是毫無困難也絕不感到愧疚。他所表現出來的態度與神情，充份說明了這是他經常在做的事，同時他也樂在其中。

圖 4.6

3. 這場戲透過拳擊與打沙包的遊戲，象徵魏剛和部長兩人錢權交易、你來我往的鬥爭形態。進行的方式先由魏剛戴上手套獨自打沙包練習，然後輪到部長重複同樣的動作，接著二人走到場中對打；在打鬥的過程中，二人的動作持續配合台詞做出節奏上的變化。

4. 沙包做成一個女性乳房的形狀，象徵女性在這場男性的交易之中逃不過成為買賣條件的命運。

5. 秘書在執行賄賂的動作時要呈現出一種機械化、儀式化的方式；這是他工作中的一個例行事項，他的任務之一。

圖 4.7

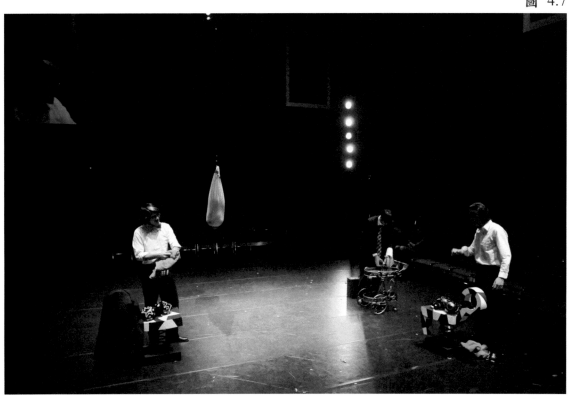

圖 4.8

105

魏　剛　您指什麼？

部　長　您的娜拉對我可是充滿了誘惑呀。

魏　剛　我可是從來不拿我愛的女人討價還價，我寧可出賣我自己或者我的右手。

部　長　(停下動作)然後呢，您還有什麼？

魏　剛　(停下動作)和娜啦，我打算的是白頭偕老，像菲立門和巴烏希斯那樣。

◎秘書推著推車從出口 1 上場，推車上放著一瓶酒、兩個酒杯、雪茄煙盒、一盒巧克力和一個手提式皮箱。秘書停在舞台 4 區。

◎魏剛和部長二人走向椅子拿下手套，魏剛把一條毛巾遞給部長，二人擦汗。

部　長　和她白頭偕老的打算我肯定是沒有。

魏　剛　以我的經驗，我對女人的激情不會維持太長的時間。只要您願意等，到我的激情漸漸消退的時候，她就是您的了。

◎魏剛走到推車旁，拿起雪茄遞給部長，點上火，再倒兩杯酒與部長舉杯。

部　長　一言為定。

魏　剛　失去娜拉會像刀子挖我的心。

部　長　您應該拿她賣個好價錢，有三個州的政府正在爭奪這筆買賣，而這筆買賣的鑰匙就掌握在我的手心裡。

魏　剛　那麼好吧，我們就說定三個星期。資本才是最美的。

◎魏剛向秘書示意，秘書拿起皮箱打開，裏面裝滿了鈔票；秘書將皮箱轉向部長，部長看過以後，秘書再將箱子合起放在原位。

部　長　您完全知道那塊土地有多麼值錢，那兒人口稀少，冷卻水充足，有能夠滿足各種企業需要的運輸線路，卻還沒有值得一提的工業企業。

　　　　　　　　　　　　　　⋮
　　　　　　　　　　　　　　⋮
　　　　　　　　　　　　　　⋮

魏　剛　最大的股東是合資股份銀行，對不對？而在合資股份銀行裡有一個薄弱的環節。

部　長　不錯。

魏　剛　部長先生，我衷心感謝您對我的這番指教。

◎部長戴上一副太陽眼鏡，拿起皮箱從出口 4 下場。

魏　剛　你知道嗎，有一個連部長都不知道的秘密，誰是合資股份銀行的經理之

6.魏剛在向著秘書丟巧克力時，二人的拋接動作十分自
在、熟稔；這是他們常玩的遊戲。

氛圍基調：輕鬆間帶著相互較量的緊繃感；愉快中含
有銳利的衝突感。

圖 4.11

圖 4.9

圖 4.12

圖 4.10

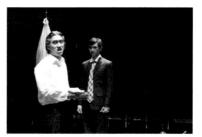

圖 4.13

圖 4.15

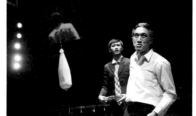

圖 4.16

一？

秘　書　不知道，魏剛先生。

魏　剛　海爾茂。

秘　書　我不知道海爾茂是誰。

魏　剛　可是妳知道娜拉是誰，她曾是他的妻子。

秘　書　真令人難以置信，魏剛先生。

<p style="text-align:center">：
：
：</p>

魏　剛　(轉身向推車走去，拿起巧克力每一個都咬一口，然後再吐掉)我得出賣海爾
　　　　茂，還要讓他不生疑竇。也許這件事並不是那麼困難，因為他反正是要賣的。

秘　書　那當然好了，魏剛先生。

魏　剛　我要讓娜拉去對付他，就好像放一條警犬去追蹤他那樣。她將從他的嘴
　　　　裡把一切都掏出來。

<p style="text-align:center">：
：
：</p>

魏　剛　這個美麗、野蠻、寬敞、無拘無束而又瘋狂的世界！

秘　書　是呀，魏剛先生！

魏　剛　那麼好吧，今天我不再需要你了。

秘　書　好的，魏剛先生！

魏　剛　資本擁有最妙不可言的美麗。它的增值不會給它帶來什麼損害，只不過是越
　　　　來越多罷了。

◎燈暗，過場樂進。

◎秘書把原本放在舞台 2 區的椅子移到舞台 3 區，將椅子上的毛巾、手套拿走，然後
　從出口 3 下場。

◎魏剛把舞台 1 的椅子連同上面的毛巾、手套拿起，從出口 1 下場。

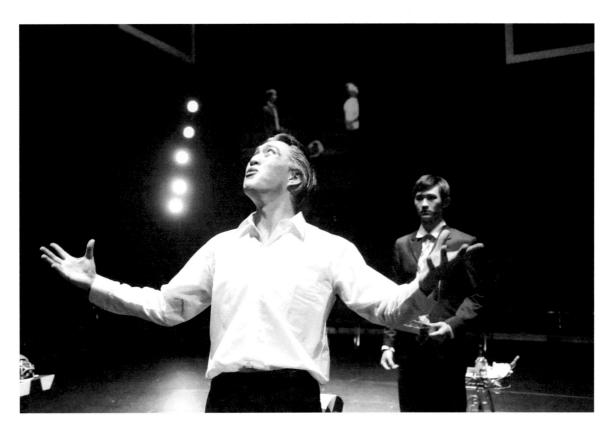

圖 4.1

第五場(原第九、十場)

◎舞台2區的金屬框上(衣櫃)，掛著許多華麗的衣服。

◎娜拉和一個工作人員把一個化妝台搬上場，上面放著化妝椅和一些化妝品。化妝台
　置於舞台1區，化妝椅置於它的左側；然後娜拉坐在椅上照著鏡子(無實物)。

◎這景呈現的是娜拉在魏剛家中的房間。

◎燈光漸進，過場樂漸收。

◎安娜抱著一堆鞋盒從出口4上場，把它們放在舞台3區的椅子上(椅3)。

娜　拉　哦，安娜，生活又變得美妙了，它就在我的眼前，我都看見了。

安　娜　我的娜拉小姐終於好運當頭了！(停了一會兒)我常常說：男人丟就丟了，孩
　　　　子可是自己的。(從鞋盒中拿出鞋子，一雙雙地放到衣櫃下)

娜　拉　我的老安娜，這個男人我可不會丟！

安　娜　如果能再回到自己媽媽身邊，他們肯定會很高興。娜拉，也許妳不久就又會
　　　　體驗那種甜蜜的小秘密……？我是說，也許妳將會第四次體驗做母親的感
　　　　覺……？

娜　拉　現在我才剛剛當上貴婦，我還想好好享受這種感覺，才不想馬上就再生兒育
　　　　女……

　　　　　　　　　　　　　　　　　　　：
　　　　　　　　　　　　　　　　　　　：
　　　　　　　　　　　　　　　　　　　：

◎魏剛從出口3上場。

娜　拉　妳出去吧，安娜瑪麗，先生來了。

◎安娜從出口4下場。

娜　拉　我最親愛的，愛情的波濤在我心裡翻滾，越來越洶湧！這種情感是如此強
　　　　烈，我好害怕，覺得自己那麼柔弱。

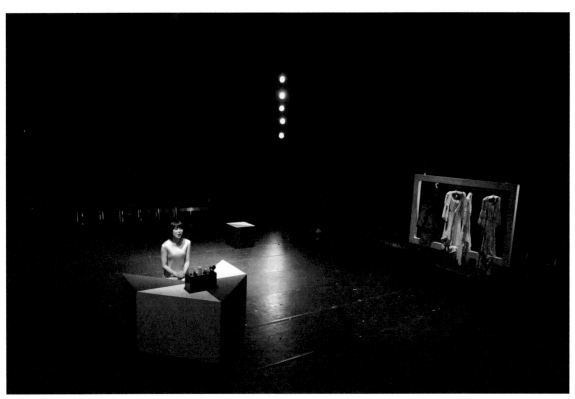

圖 5.1

第五場

場景主題：

娜拉穿著昂貴的衣服在房間中與她過去的奶媽聊著
天，奶媽認為娜拉應該要帶回自己的小孩，或是應該要
為魏剛再生養一個孩子；娜拉卻認為現在是她享受幸福
生活的時候，她不想再成為一個母親。一會兒之後，魏
剛進來，他先與娜拉熱情地互動然後提出他的計劃；娜
拉立刻拒絕了他。魏剛以軟硬兼施的態度‘命令’娜拉一
定得照著他的要求去執行；在無法抗拒魏剛強硬的態勢
下，娜拉只能表示順從。娜拉在房間中對自己現在的處
境感到矛盾，奶媽在旁一邊編織著送給孩子們的禮物一
邊又叨唸著要娜拉再做好母親的角色；娜拉一時激動地
把禮物甩在地上。正在此時魏剛拿著一束花進來安撫娜
拉；二人又展開一場嬉鬧的遊戲。奶媽在旁對眼見的一
切表示無耐與嘆息。

圖 5.2

圖 5.3

調度說明：

1.娜拉原本為了找尋自我的價值而離開丈夫，但在現
　實環境中她卻未能保有一貫的理想精神；在遇到一
　個強大的誘惑下，她又走回家庭重拾被人圈養的生

圖 5.4

111

 ：
 ：
 ：

魏　剛　對一個女人來說，內心和外表一樣重要。

娜　拉　我滿懷期待地看著房門並且問 "我們今天不外出嗎？"，我只需要幾分鐘就能把衣服換好。(走向衣櫃)

 ：
 ：
 ：

魏　剛　是不是我的小金絲雀又胡亂花錢啦？

娜　拉　哈哈，嘻皮笑臉的人裝不了嚴肅。我情不自禁地展開我的衣袖，在這屋子裡跳舞。(轉身跳舞)

魏　剛　唉，我今天可是無論如何也高興不起來，我的寶貝。

娜　拉　再來兩個快速旋轉動作，最後，完成了！多好呀，在愛情當中沒有什麼你的我的，有的只是我們倆的！

魏　剛　可惜還有一個更強大的我。

娜　拉　我從來也沒有找尋我自己，我一直都在找你！(走到衣櫃前，試穿一件又一件的衣服)

魏　剛　(走來走去)資本才是不斷追求升值的唯一東西，而當資本追求升值的時候，美根本不會受到損失。倒是女人們，一味地追求自己個性的發展往往會使得她們衰老變醜。

娜　拉　我可沒有打算讓我的外貌變醜。

魏　剛　(走到化妝台，玩娜拉的化妝品)那麼我的小百靈鳥能夠承擔一點點責任嗎？能夠成為我真正的夥伴嗎？這種夥伴的類型正是一種慢慢地開始變得現代起來的女人類型。

娜　拉　但是我比較是一個老派的女人，是一個跟在男人身後，也不拋頭露面的女人。

 ：
 ：
 ：

魏　剛　我的小百靈鳥大概想要縱聲大笑。(擦上口紅)

娜　拉　與其在職業生活中給一個男人支持，還不如有一個不需要支持、獨自創業的男人。

魏　剛　事情牽扯到一宗大買賣，娜拉，所以我才會這麼非同尋常地嚴肅和意味深長。(起身走向舞台3區，背對娜拉)

娜　拉　這樣一種意味深長的嚴肅簡直讓人覺得如同大難臨頭。

魏　剛　海爾茂，妳原來的丈夫，和這宗買賣有牽連。(轉向娜拉)

娜　拉　不！(轉向魏剛，二人面對面)

魏　剛　資本按其本身固有的規律性也能夠發展，能夠升值。

活。在魏剛的家，她過著貴婦般的生活，完全把‘成為一個人’的心願拋在腦後；在這個家中，她更像是一隻美麗的寵物，時時打扮得漂亮、乾淨以討主人歡心。在這段戲裡，娜拉與先前穿著陳舊衣服卻帶著十足自信的樣子已經大大地不同，此時的她神情呈現出幸福洋溢，並懷著一股有錢人的驕氣。在她的房間中，衣櫃裡掛滿了昂貴的服飾，地上、椅子上堆滿了拆開的、沒拆開的鞋盒、帽盒；她穿梭在這些她過去不曾擁有的奢侈品中，像一隻雲雀般快活地飛舞、歌唱。

2.奶媽是一個傳統、守舊的女人，對待娜拉就像對待自己的女兒一樣，不斷提醒她做女人的本份，也不時叮嚀她做母親的責任。

圖　5.5

圖　5.6

圖　5.7

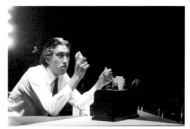

圖　5.8

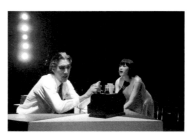

圖　5.9

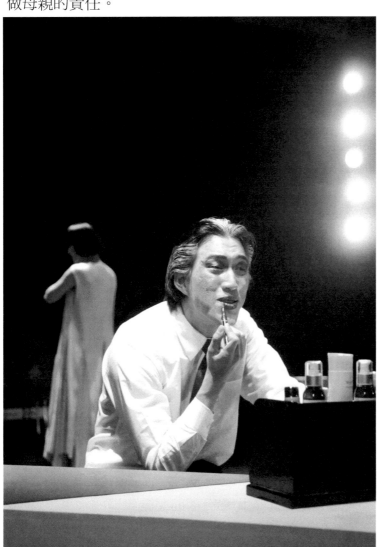

圖　5.10

113

娜　拉　(走向化妝台)我現在和海爾茂只是一般的朋友，這你知道。

魏　剛　妳不願意跨過這小小的感情障礙，超越妳自己嗎？

娜　拉　你指的是什麼？

魏　剛　(走向娜拉)這可是一筆利潤巨大的投資生意。

娜　拉　你的頭腦發昏了！如果我們女人……用我們嬌嫩的小手……不能抑制你們胡作非為……

魏　剛　(走到娜拉的背後)我一定要達到目的，讓他聽從我的差遣，而且還得讓他以為是我在聽他的差遣。

娜　拉　我對你柔順，卻委屈我自己，正是因為如此我才是一個脆弱的女人。

魏　剛　妳身體上曾經吸引我的那些特殊的地方，也一定能夠吸引別人。

娜　拉　哦，呸！真粗俗！(走向舞台4區)

魏　剛　看我在妳身上所做的投資，有投資就得有回報，這是天理，我的投資可不能有去無回。

娜　拉　但是你也消費了我呀！你這個粗胚！我可以為你做任何事，就是不能做這種事！

魏　剛　對於像我們這樣慷慨的人，這種事算什麼！(扳過娜拉，在她臉上畫口紅)

娜　拉　我將自己的身體向後彎曲，以表達我的拒絕。

魏　剛　(把口紅丟開)像妳這樣的小女人，常常獻身於其他的男人，這傷害不到妳們那小女人的形象。妳們甚至能讓其他人順從妳們，拔出槍來射殺自己。

娜　拉　你怎麼會說這麼難聽的話！

魏　剛　我不這麼做，我的買賣就完蛋了。

:
:
:

魏　剛　(換上嚴肅、有點脅迫的口氣)那種吱吱叫個不停、把什麼都浪費掉的小鳥，人們管它們叫什麼來著？

娜　拉　金絲雀。

魏　剛　有一句格言適用於以後幾個禮拜，別像金絲雀那樣一味消費，而是要奉獻自身。

娜　拉　可是我已經奉獻了很多了……包括我自己！

魏　剛　我也付出了很多，我自己，還有好多錢。

娜　拉　你不能這樣要求我。

魏　剛　(換回先前的口氣)如果現在妳的小野人彬彬有禮而又誠懇地向妳提出請求……

娜　拉　怎麼樣？

魏　剛　(將娜拉拉到椅3，把鞋盒甩在地上；娜拉坐在他的腿上，背對著他；二人愛撫面向3區下方)如果妳和藹可親而又溫柔順從，妳的小野人一定會快樂得手舞足蹈，還會開各種各樣的玩笑。那麼妳會照我的要求做嗎？

3. 魏剛把娜拉視為是一個美好的禮物，剛收到這個禮物時，他會帶著快樂、幸福、好玩的心情好好的享受擁有的樂趣；如果這個禮物出現了其它附加價值時，他也可以視情況把它當做交換的條件再送給別人；不過在送人之前他還會盡情的把玩一番。

4. 在魏剛向娜拉提出要求時，娜拉首先表現嚴正的拒絕，在那一刻間，她腦中女性自覺的意識與原有的是非價值觀突然運作了起來；她指責魏剛的理由正是她當初離家的原因。然而，在感受到魏剛的態度轉趨強硬，再看到一整個房間那些美好的禮物，她立刻做出退讓。

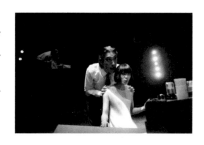

圖 5.12

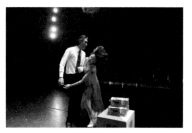

圖 5.13

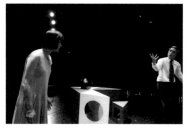

圖 5.14

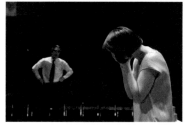

圖 5.15

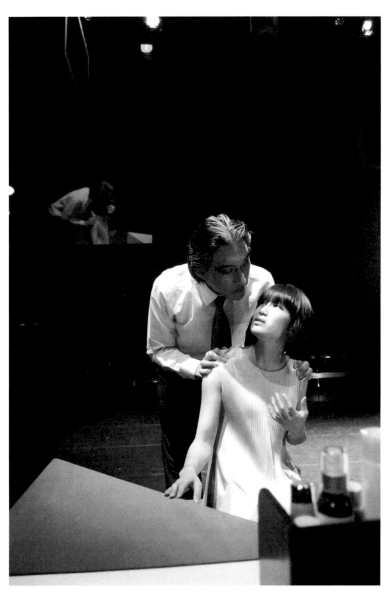

圖 5.11

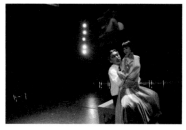

圖 5.16

> ：
> ：
> ：

娜　拉　我真正聽見的就是兩個名字——娜拉和魏剛。我的回答是：不錯，或許
　　　　是這樣！

魏　剛　哦，我的親親！

娜　拉　我更加肯定地回答：對，誰知道？！這麼說來，我要在那裡做的事情真的不
　　　　卑鄙嗎？不。

魏　剛　那麼妳真的願意通過婚姻來給我們之間的關係加冕嗎？也許是。哦，小親
　　　　親，我終於真正屬於妳啦。我的小百靈鳥，財產的情況也是如此呀。(擁抱
　　　　娜拉，娜拉呆滯地站著)

◎魏剛笑著從出口 3 下場。
◎安娜從出口 4 上場，手上拿著一個籃子，裏面裝著未織完的毛衣。
◎娜拉坐在化妝椅上，面向舞台 1 區上方。

安　娜　(看到散亂在地上的鞋盒，先把籃子放在椅 3，然後整理鞋盒、鞋子)妳的神
　　　　色看上去這麼溫柔，娜拉，這說明妳還在懷念妳原來的生活……

娜　拉　懷念？我？

安　娜　不管怎麼說，妳現在看起來有一點蒼白，也許是因為妳總是惦記著妳的孩子
　　　　們……

娜　拉　妳到底想說什麼？

安　娜　我們的好先生海爾茂和我們的好先生魏剛都不會拒絕任何人的要求，更不要
　　　　說是一個母親為了她的孩子提出的請求。

娜　拉　(照鏡，整理面容)就讓我心滿意足地和那個野蠻人過日子吧！

> ：
> ：
> ：

安　娜　也許過不久又要添一個小可憐了……

娜　拉　可是編織剛好相反……(站起)編織不好看。除此之外，資本主義是我深惡痛
　　　　絕的男權統治達到了極端的產物。(把毛衣搶過來丟在地上，走向舞台 2 區)

安　娜　這可是給伊娃的禮物！為了她生日織的一件毛衣。(撿起毛衣)

娜　拉　我們的再生產能力現象是恆定的因素，每當女人們談論她們的孩子或者她們
　　　　的月經的時候，都要服從這個道理。

安　娜　我得先把這件毛衣整理好，然後再把給愛蜜的布娃娃包好。

◎魏剛從出口 3 上場；手上拿著一束花。

5.魏剛先以柔軟的方式要求娜拉'幫他的忙'，但在遭到拒絕後他毫不留情面地指出他在娜拉身上所做的投資是需要回報的；正是這強硬無情的態度嚇壞了娜拉，使她不得不服從。為了讓事情進行地順利，魏剛隨即換上另一個面孔，假意地再允諾娜拉更多的禮物，包括金錢、房屋、甚至婚姻。這些虛偽的技倆給了娜拉一個下台階，也讓她再度屈服在美麗的謊言中，做著虛華的夢。

6.娜拉身上所穿的衣服是金黃帶橘的顏色，表示她此時貴氣的婦人形象。

7.金屬框代表的衣櫃裡掛著些華麗、色彩柔美的衣服。

8.由 cube 拼裝成的化妝台上放滿了化妝品；演員對著無形的鏡子做出化妝的動作。(圖 5.1-3)

9.椅子上擺放著鞋盒與帽盒。

10.魏剛在玩弄娜拉的化妝品時，將口紅擦出嘴唇外塗成一個血盆大口；在稍後他親吻娜拉時，把鮮紅的唇色印在娜拉臉色，以此凸顯魏剛邪惡的本質。(圖 5.10)

11.魏剛在說服娜拉後，二人在椅子上表現赤裸裸地情欲，藉此描繪娜拉身為女人對性與欲望的屈服。(圖 5.16-17)

12.燈光以橙黃色調營造幸福家庭溫暖的感覺，藉以對比這個家的虛偽表象。

氛圍基調：不自在的浪漫感，令人窒息的壓迫感；無法抵抗的厭惡感。

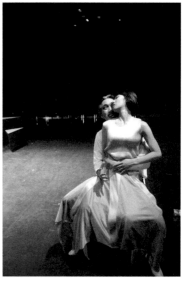

圖 5.17

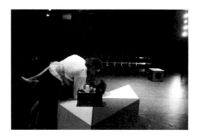

圖 5.18

圖 5.19

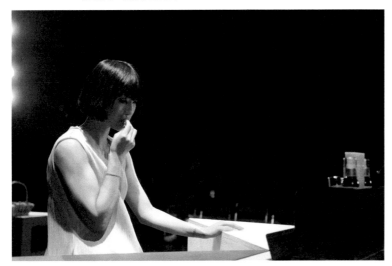

圖 5.20

安　娜　我馬上退下，女主人和男主人希望單獨待在一起。(從出口 4 下場)

魏　剛　我要再一次和這位愛使性子的小女人談談心，我要說出我的心裡話，同時還要欣賞著我愛生氣的小女人，因為憤怒會使一個女人更加美麗。它燃起了熊熊的烈火。(把花給娜拉)

娜　拉　(接過花)當男人和女人單獨待在一起的時候，常常會有火花擦碰出來。所以人們說：擦出了愛情的火花。

魏　剛　我感覺到了，塔蘭泰拉的音樂還在妳的血液裡喧囂，這使得妳更加具有誘惑力。哦，妳秋波似水，臉頰嬌豔，還有妳的笑容，調皮而燦爛！

娜　拉　人們得先把家庭拋開，然後還得把其他的一切都拋開。

魏　剛　妳長髮飄逸，吹氣如蘭！還有妳的胸脯，它伴著妳的呼吸起伏。(娜拉跳上魏剛的懷抱)妳整個身體都在發抖⋯⋯(二人轉圈圈)

安　娜　(從出口 4 上場，一上場立刻停下，看著娜拉和魏剛)孩子們需要的是一個有條有理的環境，為的是能夠正常健康地成長。可是，這算什麼？

◎燈漸暗；過場樂進。

◎announcement；中場休息十五分鐘。

◎觀眾席燈亮。

◎工作人員將舞台清空。

◎中場十分鐘之後，幻燈在音樂的配合下投射在地面上；舞者進場。

◎中場十五分鐘之後，幻燈收，舞者退場。

◎工作人員上場放置下一場的佈景。

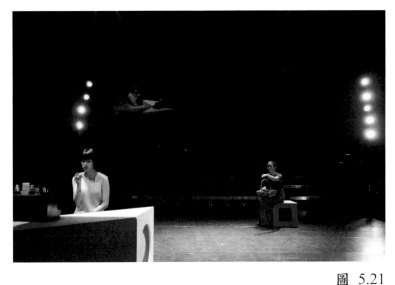

圖 5.22

圖 5.23

圖 5.21

中場休息

1.在觀眾陸續離開劇場後，舞台換景成第六場。

2.燈光以清白色調營造場面的冷漠感。

3.地板上打著玫瑰的圖形豐富畫面的視覺感觀。

4.下半場開演前兩分鐘，舞者進場。這段舞蹈與序場在意涵上是大不相同的，舞者同樣以懸絲偶的方式來表現，但在動作上較先前為破碎、扭曲，音樂的調性偏悲沉，節奏則屬急躁；以此喻示人在身處環境間所做的無力、無奈的掙扎。(圖中 1-2)

5.舞者行進的路線為：

出口 3

圖 中.1

6.投影幕上播放劇中的某些台詞片段。

氛圍基調：壓抑的躁動感；徬徨的詭譎感。

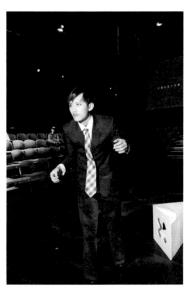

圖 中.2

第六場(原第十一場)

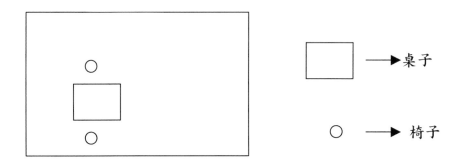

◎舞台4區擺放一張餐桌和兩張椅子。
◎演員場上 stand by。海爾茂坐下方的椅子；面向右側，看著報紙。
◎燈光漸進，音樂漸收。
◎此景為海爾茂的家。

林　　丹　(從出口2進，手上捧著托盤上面有茶具、糖罐、蛋糕)最親愛的托佛，茶已經泡好了！是不是很棒？味道這麼好的茶，你以前的太太娜拉肯定泡不出來。親愛的，你是加一塊糖，還是兩塊，還是三塊？

海爾茂　四塊。

林　　丹　可是你以前從來也沒有加四塊糖呀？！桌布也已經鋪好了，是不是很棒？你不知道，哪怕是那些看起來微不足道的小事情，比如像往茶杯裡頭加糖什麼的，都會使我感到莫大的幸福！(坐另一張椅子)

海爾茂　我可看不出來這種事情有甚麼幸福可言。

林　　丹　每當我在做這些事情的時候我都會想到，以前我一直都在閒置和浪費我的能力和才華。

> ⋮
> ⋮
> ⋮

海爾茂　人們不喜歡某一些人靠近自己，比如正在戀愛的女人。(轉向上方)

林　　丹　由於你對愛情還心有餘悸(把食物吃掉)，托佛，你才會逃避(把盤子放在桌上)。請你相信我，把娜拉忘了吧！我這雙堅強的女人的手，會使一切在不久以後得到改變。我們女人有一個優勢，我們能等待，必要時哪怕等上好多年！

海爾茂　(放下報紙，起身向舞台3區走過去，面向左上)自從娜拉離開我以後，我需要的是獨處，我需要傾聽內心深處的聲音。我在那裏聽見的一切，將決定我的未來。可是我隱約已經聽見了，我的內心說的是'金融鉅子'這幾個字。

林　　丹　別讓我等得太久！你的內心低聲告訴你的，也許剛好是錯誤的。一個男人不應該總是一味地追求進取，他也可以過一過家居的日子。(轉身向舞台1區

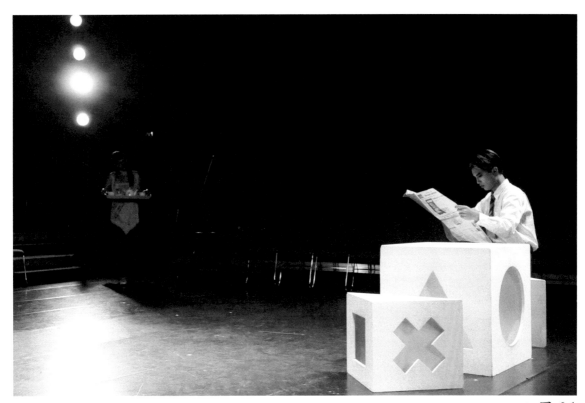

圖 6.1

第六場

場景主題：

娜拉離開家庭之後，現在在海爾茂家中的女主婦是林
丹，她表示她的舊情人柯樂克已經滿足不了她的需求，
她看上了海爾茂現在身為銀行經理的經濟能力與社會地
位；她願做為他的小女人。另一方面，海爾茂仍舊擺著
大男人的態勢來對待林丹，並顯得有些不削的樣子。二
人單獨在家中，林丹烤了餅乾，極為殷勤地討好著海爾
茂，而海爾茂卻不斷地吹噓著自己目前的重要性，在言
詞間參雜了些輕視與挑釁的味道。過了一會兒，林丹引
誘著海爾茂趁孩子們不在的時候，玩一場‘主僕’－ 林丹
是主人，海爾茂是僕人－的性愛遊戲，海爾茂深受吸引；
就在這一刻，孩子們卻回來了，林丹馬上迎向他們，做
作地向他們噓寒問暖。

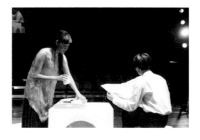

圖 6.2

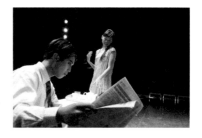

圖 6.3

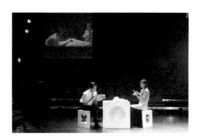

圖 6.4

調度說明：

1. 海爾茂在娜拉離開之後並沒有太大的變化，只是他現
 在把他過去隱藏在裡的虛偽面貌直接表現在外。他吹
 噓著自己的重要為的是要安撫心中沒有自信的不安
 全感；他和林丹間的性遊戲也是為了藉著扮演把他身

121

走過去，面向右下)除此之外，使我憂慮的是，和我相比你在外頭可能還有更讓你著迷的東西。

:
:
:

海爾茂　(向前走)我們是些孤獨的證券商人，我們只關心我們的錢袋鼓不鼓。我們張牙舞爪、肉弱強食、從別人那裡攫取金錢……

林　丹　(向前走)你身上散發出來的是追逐權力的味道，托佛。很少有人有機會聞到它，正因為如此，我才這樣愛你。(繞著海爾茂繞半圈，停在他的左側)我愛你還因為我，只有我，知道你有多麼的溫存和體貼。

海爾茂　(轉向林丹)我溫存體貼？有什麼人曾這樣評價過我嗎？

林　丹　你的林丹知道這一點就夠了。你需要這樣一個人，她能夠用她那纖細柔嫩的小手把你和日常瑣事隔離開來。

海爾茂　(走回桌子，坐在上方的椅子)金錢是一件美好、有吸引力而且合乎自身規律的事情。

:
:
:

林　丹　柯樂克毫無我所沉迷的權力，而你卻擁有強大的影響力。柯樂克在經濟生活之中根本沒有地位，可是你卻擁有絕大多數我可能追求到的東西。
(開始脫去身上的衣服，將之丟在地上；最後剩下內衣)

海爾茂　以我的條件，我能夠滿足比妳強得多的女人。

林　丹　你是想要讓你的小林丹心裡生出妒意來嗎？在精神上折磨一個比自己地位低得多而又深陷愛河的人，可是不怎麼高尚啊。

海爾茂　那麼妳就去接受一個像柯樂克那樣比妳地位低下的人物吧，那樣你們之間就平等了。說不定他不會折磨妳(回頭看林丹，愣住)……

林　丹　(向前一步)你這樣說話，為的是傷害我的女性尊嚴。

海爾茂　(轉回身，假裝吃東西)我們孤獨的狼就是經常傷人，有意無意地就這麼做。我們只聞得到錢的味道。

林　丹　(向海爾茂走過去)那你聞到已經烤好了的小點心的香味了嗎，(拿走他手上的蛋糕，把奶油抹在自己的脖子上)我最親愛的托佛？我只為你一個人烤的。

海爾茂　對這類小事情我是不會去注意，這妳是知道的。

林　丹　聞聞吧，海爾茂，我最親愛的，求你啦！只要一下！

:
:
:

林　丹　一個大男人，一向都主動出擊，可是就在他那幽暗的臥室裡頭，在那一向只有正常的事情發生的地方，他竟然容忍自己，成了受虐的對象；這才是大自

122

為男人卻被一向從屬於自己的妻子拋棄的受挫感反轉地投射出來。

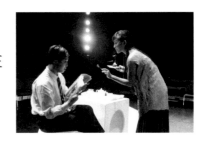

圖 6.5

2. 林丹在來到海爾茂家之前曾有過一段辦公室的工作，在那裡她看到了周圍人追求權力的野心，也感受到權力可以帶來的好處。但身為一個女人，她的能力無法與男人一較高下，於是她期待著她的男人可以擁有她想要而得不到的力量；在認清她的男人柯樂克並沒有具備這些競爭條件時，她來到海爾茂家取代娜拉的位置，付出自己以享有不用努力、依賴男性的寄生生活。(圖 6.6-9)

圖 6.6

3. 海爾茂和林丹的主僕遊戲是這場戲後半段的重點；藉著這場變態的扮演呈現二人人格的異狀。(圖 6.11-13)

圖 6.8

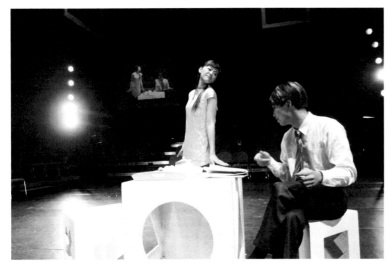

圖 6.7

圖 6.9

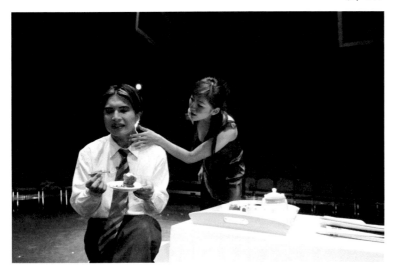

圖 6.10

圖 6.11

　　　然所要求的平衡啊。

海爾茂　哦，我的小林丹……(向她走過去，扳過她，把她脖子上的奶油舔掉)

林　丹　我們可是超越了道德狹隘的標準，托佛，對不對？我不會告訴別人的。

海爾茂　妳現在就……想要……？

林　丹　你的女主人已經準備好啦，托佛！(解開海爾茂的腰帶，把它套在他的脖子上，然後拉著他走)

海爾茂　可是此刻我沒有時間呀……我得……這些交易所的消息……

林　丹　來吧，托佛，來吧！快點兒，過來！

海爾茂　這事妳可別向任何人透露！

林　丹　一點兒都沒有！這是我們倆的小秘密，托佛。

海爾茂　這畢竟是我需要的平衡，一個投機商人和一個激情洋溢的遊戲者之間的平衡。(他跪下，林丹騎在他的背上)

林　丹　對了，對了，海爾茂寶貝，來吧！到你的女主人這兒來吧！快點兒，我說！銷魂的時刻馬上就要到啦！

　　　　　　　　　　　　　　　：
　　　　　　　　　　　　　　　：
　　　　　　　　　　　　　　　：

海爾茂　那就快來吧！(反身把林丹壓在地上時，出口1外傳來孩子們的聲音；海爾茂起身整理儀容，之後坐回餐桌)

林　丹　嘿，該死的！(推開海爾茂，走到衣服處)此刻我的理智突然之間告訴我，我應該撲向孩子並且把他們摟在自己的懷裡。(穿上衣服，對著出口1高聲喊)很顯然，是壞天氣把散步的時間給縮短了，你們這些沒有媽咪的小可憐！(從出口1下場；OS)你們看上去是多麼的稚嫩而又活潑可愛呀！看看你們的小臉蛋兒，活像蘋果，賽過玫瑰。你們玩得好不好？當然好。啊，你竟然把愛蜜和巴布多拖上了雪橇，她們倆？你真是一個能幹的小傢伙，伊娃！噢，我的可愛的小傢伙們！你們還打了雪仗？哇，我要是在場該多好哇！

◎燈光漸暗，過場音樂進。

◎海爾茂出口4下場。

4. 這場戲前段二人閒話家常時節奏是平緩的，到了他們進行遊戲時速度轉快，表演的強度增大，節奏也隨之產生變化。

5. 林丹前段表現出一個小女人的樣子，不斷地討好著海爾茂，對海爾茂無禮的回應顯得忍氣吞聲。後段遊戲中，她轉趨強勢。二種狀態間的變化要大，以凸顯其可笑。

圖 6.12

6. 海爾茂前段表現出一付事不關己的態度，對於林丹的奉承也有些不耐煩；後段則轉成充滿期待、躍躍欲試、極度渴望的樣子。

7. 當他們的遊戲被突然打斷時，二人要立刻變回之前的態度，以此描繪他們在現實生活中多重的面相。(圖 6.14)

8. 燈光以溫暖的黃光為基底，再襯上清冷的淡藍光，象徵溫暖家庭的假象。(圖 6.1-4)

圖 6.13

氛圍基調：乏味的；突兀的。

圖 6.14

第七場(原第十二場)

◎舞台 2、3 區各放一張椅子。

◎舞台 4 區的金屬框(窗戶)放下，窗前放著一個天文望遠鏡。

◎這場是魏剛的辦公室。

◎演員配合換景在舞台上 stand by。

◎燈亮後，音樂漸收。

◎魏剛在望遠鏡前調焦距，一會兒之後，秘書領著海爾茂從出口 1 上場。

魏　剛　您大概知道，親愛的海爾茂，我們今天是為了什麼聚在一起，是因為資本。

海爾茂　哦，領事先生，您說得一點兒都沒有錯，是資本把我們倆個給染成了一個顏色，這話我也常常跟我的女管家林丹太太說起。我也正致力於站在我的立場上不斷地履行我對於資本的職責。

魏　剛　好極了，海爾茂。**(示意秘書離開，秘書從出口 2 下場；魏剛領著海爾茂坐在椅 2，自己坐椅 3)**您參加我們俱樂部的時間還不長，是嗎？

海爾茂　我擁有這個榮幸的時間還很短，領事先生。可是我已經像一條鯊魚一樣，對不起，像一條梭魚一樣，不時地在巨額資本這些有點兒老朽的柱子之間鑽來鑽去，而且還給俱樂部帶來了新鮮的空氣，領事先生！

魏　剛　您用不著叫我領事，我希望您還沒有覺得我也是一根已經老朽了的柱子吧？

海爾茂　可敬的魏剛先生，我從來也沒有冒犯……

魏　剛　當然啦，我們總是需要些新鮮的空氣。**(走向望遠鏡，找目標)**

海爾茂　如果有一天我成了企業家，魏剛先生，我會像一頭巴甫洛夫的狗一樣，或者說，像兒女對遺產一樣，對任何一點的刺激都會做出反應。

魏　剛　啊哈，不錯，您也有孩子，我的朋友。

海爾茂　是的，領事先生，活潑可愛的孩子。

魏　剛　如果我得到的消息可靠的話，您現在還是實業銀行的經理，對不對，海爾茂？
(示意海爾茂一起看望遠鏡；海爾茂向他走過去)

海爾茂　我可是全力以赴地在把儲蓄變成本金，領事先生。

魏　剛　啊哈，我們還是先把生意放在一邊，海爾茂！

海爾茂　這我可是做不到，領事先生，因為生意已經成了我的血肉。我很可能就是為了作投機生意而生的啊，領事先生。

圖 7.1

第七場

場景主題：

魏剛在家中招待海爾茂。二人在言談中，魏剛以曖昧、
暗示的用語，表示將賄賂、買通海爾茂，利用他在銀行
的位置幫助他進行計謀；海爾茂也以同樣的方式回應了
魏剛。魏剛先行以'性招待'來做為饋贈，海爾茂深感興
趣；在他離去前，二人做了約定。

圖 7.2

圖 7.3

調度說明：

1. 魏剛找來海爾茂先探探他的虛實，在短暫的對話後，魏
 剛已掌握了狀況；在'例行'的金錢賄賂之外，他同樣以
 性招待做為'加購價'。

2. 海爾茂來到魏剛家中，尚未開口他那可以'談價碼'的表
 情就展露無遺；在深具手段的魏剛面前，他不過是個容
 易打發的三腳貓。

3. 魏剛與秘書重複他們在賄賂部長時的同樣動作，呈
 現出俐落、熟稔的態度；這是他們這類人常玩的一
 種遊戲。

4. 一開場的時候，魏剛在窗戶前從高倍望遠鏡中向外看
 著，似乎在尋找目標物。鎖定目標後，在與海爾茂

圖 7.4

魏　剛　您本人就是一個極好的交易現象，海爾茂。

　　　　　　　　　　　　　　　　　　　　　：
　　　　　　　　　　　　　　　　　　　　　：
　　　　　　　　　　　　　　　　　　　　　：

◎秘書從出口2上場，推著推車；魏剛重複第四場中對待部長的動作。

魏　剛　保持平衡，而且別忘了，一個天才的經營者有時候也應該把經營放一放，讓自己休息休息……

海爾茂　我也經常和我的管家林丹太太這樣說，我或許應該多解脫自己，領事先生……

魏　剛　您應該在適合您的圈子裡頭得到一些放鬆……

海爾茂　這個圈子在哪兒？這個圈子在哪兒？領事先生？

魏　剛　您覺得您已經足夠成熟了嗎？

海爾茂　太成熟了，太成熟了，令人尊敬的領事先生！

魏　剛　如果您真的覺得自己已經足夠強大了，那麼我可以給您引見一位女朋友……

　　　　　　　　　　　　　　　　　　　　　：
　　　　　　　　　　　　　　　　　　　　　：
　　　　　　　　　　　　　　　　　　　　　：

魏　剛　(搭著海爾茂的肩，帶著他向舞台4區下方走去)我剛才提到這位女士，她打發時間的方式就是和男人們周旋。

海爾茂　剛一轉這樣的念頭，口水就已經從我的嘴角流下來啦，領事先生。

魏　剛　這位夫人是一個可愛的外國小尤物，沒有任何道德觀念，可是看上去還像一個孩子那麼純真。噢，她有時候也會很殘暴……

　　　　　　　　　　　　　　　　　　　　　：
　　　　　　　　　　　　　　　　　　　　　：
　　　　　　　　　　　　　　　　　　　　　：

海爾茂　我該怎麼感謝您的一番好意呀，領事先生？！

魏　剛　您還不知道是不是能受得了呢，海爾茂……

海爾茂　(二人轉身)噢，對您的邀請深表感謝！替我問候那位女士……哦……可別忘記了，得準時到啊……(接過秘書遞過來的帽子)

魏　剛　我也是這樣要求，守時是最高的禮節，小海爾茂！

◎海爾茂、秘書從出口1下場，魏剛從出口3下場。
◎燈光漸暗，過場樂進。

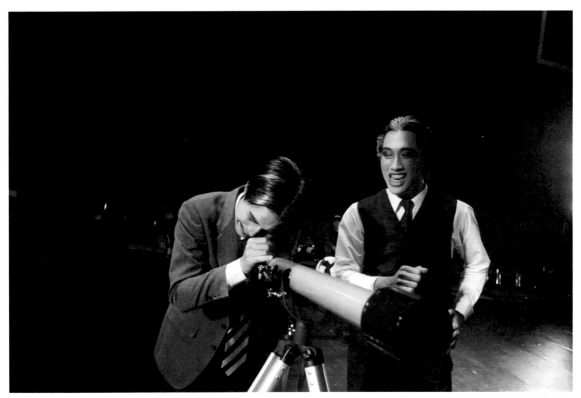

圖 7.5

先進行一段對話後，他邀請海爾茂觀看望遠鏡裡的景
像；導演以這個動作解釋魏剛以'偷窺'的遊戲掌握海爾
茂喜愛性變態的行為。(圖 7.1、7.5-7)

5.燈光以清白的藍色調營造二人熱絡卻不誠懇的互動。

6.演員在這場的表演較為誇張，明顯呈現劇中人物的浮誇
　與虛偽。

圖 7.6

氛圍基調：故做輕鬆的、虛偽的；虛張聲勢的做作感。

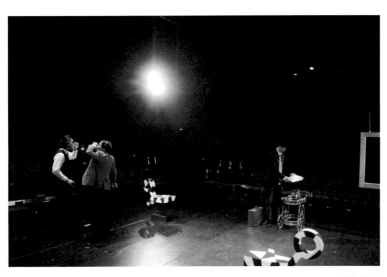

圖 7.7

圖 7.9　　　　　　　　　　　　　　　圖 7.8

第八場(原第十三場)

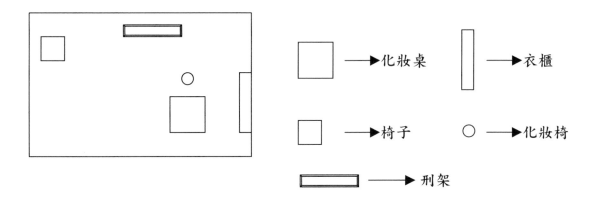

◎舞台4區的金屬框(衣櫃)掛著一條皮鞭、一個面具、一個項圈、一條金屬鍊條。

◎舞台4區下方放置一個刑架。

◎舞台1區擺放一張椅子；舞台3區擺放一個化妝桌，桌上有一個花瓶和化妝品；它的右側有一張化妝椅。

◎這個場景是娜拉的房間。

◎娜拉坐在化妝桌前化妝；安娜在衣櫃前整理東西。

◎燈光漸進，過場樂漸收。

安　娜　這我可是絕對受不了……這一定會讓那些先生很難過！

娜　拉　他們願意，他們自己找罪受，安娜瑪麗！

安　娜　我記得我小的時候，我老爸抽我的那些鞭子……

娜　拉　你老爸天生就是一個可憐蟲加老廢物，安娜瑪麗，而這些先生都是天生富貴的人。

安　娜　天生富貴的男人讓人這樣打自己？……妳也許應該打妳自己的孩子，娜拉，必要的時候打他們幾下也應該，這才是女人的天性呀。

娜　拉　我絕對不會打我自己的孩子！

安　娜　做這樣的事，女人一定比男人受更多的苦，因為女人這樣做違背了她的天性。

娜　拉　這妳不懂，我的老安娜瑪麗。

安　娜　妳要的是開始新生活，而不是把生活給毀了，這是我們說好了的。

娜　拉　那是妳要的，可不是我。(鈴聲)去看看是誰在外頭。時候還早，他不應該這個候就來的。

安　娜　一個有教養的男人是不會這樣準時的。

◎安娜從出口1下場，一會兒帶著海爾茂再上場。

◎娜拉走到衣櫃，把長靴穿上；面向舞台4區左側。

海爾茂　(手上拿著一束花)嚴守時刻！做到這一點很可能正是一個人升遷榮耀的前

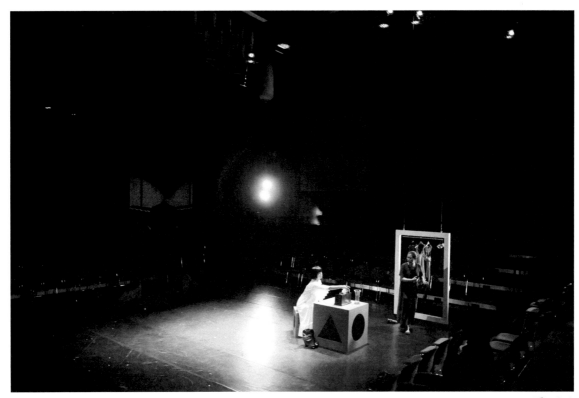

圖 8.1

第八場

場景主題：

娜拉在房間裡準備依照魏剛的要求招待海爾茂，她做了
一身性虐待的打扮；奶媽在旁力勸娜拉不要做這種違反
女人天性的事。一會兒之後，門鈴響起，奶媽開門之後
發現是過去的主人海爾茂；在通報娜拉時，她叮嚀著要
她一定得為了孩子的緣故與海爾茂重修舊好。娜拉不耐
煩地打發了奶媽，並要她不准透露身份。海爾茂進來後，
娜拉即與他玩起性虐待的遊戲；娜拉一邊抽著鞭子一邊
要從他的口中打探出魏剛所要的內幕消息。海爾茂全然
不知娜拉的真實身份，逕自享受著被鞭打的快感。片刻
之後，娜拉取得了消息，但她也發現原來她先前工作的
工廠將成為魏剛買賣的標的；她憤怒地用力鞭打海爾茂
出氣，最後她取下面具向海爾茂顯露身份。海爾茂立刻
板起臉孔指責娜拉，並為自己找理由以掩飾窘態。娜拉
按鈴叫來奶媽，奶媽送走了海爾茂後，嘀咕著娜拉所做
的錯事。

圖 8.2

圖 8.3

提條件。所以像這樣細小的事情人們也不應該忽略……妳是……居然是妳……

安　娜　安娜瑪麗，我的主人，海爾茂先生！(走向娜拉)娜拉夫人，娜拉夫人！是海爾茂先生！竟然是海爾茂先生！

娜　拉　我知道他是誰，安娜瑪麗。(拿起鞭子，戴上面具)

安　娜　他一定是要和妳說說孩子的事情，妳就理智一點對他吧，我的娜拉。(要拿走娜拉手裡的鞭子，摘下她的面具，被娜拉一把推開了)上帝撮合你們，你們就散不了。娜拉！別做糊塗事！(娜拉對安娜連推帶拉，安娜腳底下一踉蹌，差一點摔倒)我的小娜拉肯定會做出正確的選擇的，說不定先生和妳這一回又走到一起，又重修舊好了。

娜　拉　別胡說八道了，安娜瑪麗！記住了別告訴他我是誰！

安　娜　你們之間的關係那麼脆弱，比屋子裡的蜘蛛網還不如，我才不會在你們中間搞亂。

◎安娜從出口2下場。

海爾茂　(走進面對娜拉)噢，您好，夫人，哦……如果一個人在生活裡沒有個堅實的依靠，就是說他站不住腳，要來這兒可是不容易……請允許我……(娜拉轉身把鞭子打在地上，海爾茂嚇了一跳坐在椅子上)我的天，難道這就開始了嗎？我馬上來，馬上！……您就下命令吧，您就對我說：喂，我的小奴隸，為了讓你的血液循環更暢通，我把你又結實、又漂亮、又牢靠、還施虐味十足地捆成了一個大包裹……(走向化妝台，把花放進花瓶裏)多漂亮的地方！家具時髦又有韻味。我更喜歡深顏色的高加索核桃木而不是淺顏色的橡木，不過…品質高級…喔，我們的秩序是以作為個體的人為出發點的。只有在一種自由經濟裡，人才有可能保障他的個性。(走到娜拉的面前)

娜　拉　跪下！(甩鞭)

海爾茂　(突然跪下)對不起，夫人，(抬頭看娜拉)您怎麼會讓我覺得很熟悉……(想要動手去摸她，卻沒有敢那樣做)您真像某個人。您要如何處罰我？我請求您，如果可以的話用一件您的內衣把我的臉蒙上，蒙得我自己都解不開，根本就沒有反抗的能力，求您隨便折磨我吧，和我說那些粗話吧……

◎在海爾茂說話的同時，娜拉把項圈圈住海爾茂的脖子並扣上鍊條。

娜　拉　閉嘴！(甩鞭)

◎娜拉將海爾茂拉至刑架，把他綁在上面。

海爾茂　請原諒我，我馬上就閉嘴。夫人是不是願意看看外頭是否有人在偷聽？您這

圖 8.4

圖 8.5

圖 8.6

圖 8.7

圖 8.8

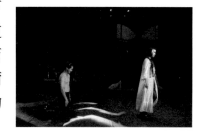

圖 8.9

調度說明：

1. 如果娜拉在答應魏剛的要求之後能再有反思的能力，或許她還可以再次離開以擺脫這次的困境；無奈的是，她已深陷在她應付不來的泥沼中，只能硬著頭皮一路走下去。面對自己以前的丈夫，她心中又氣又悔，氣的是這些出現在她生命中的男人為何盡是靠著壓迫、控制她而得利，悔的是她為何又讓自己走到這步田地。隨著海爾茂越來越變態的表現與他越說越多的內幕消息，娜拉的鞭子打得越來越急，也越來越重。

2. 海爾茂不識面前戴著面具的娜拉，一心急著想從被虐待的性遊戲中得到快感；他以為他身處在一個安全的環境之中，他盡情地把變了調的脫序行為毫無掩飾地曝露出來。

樣做會使我心裡踏實些。在外面的那位女士，我認識……還有您……我
也……除此之外，請您用您的褲襪緊緊地把我的嘴堵上，堵得越緊越好，要
達到那種施虐的程度，讓我連一聲都喊不出來…

娜　拉　(甩鞭)別人告訴我說你是位實業家，如此說來你一定知道關於實業的本質……

海爾茂　太好了，太感謝啦，夫人！現在請您大膽地穿上那種肉感、緊身、撩人情慾的
衣裳吧，比如說穿上一件黑顏色的貼身小衣，裹著您的小胸脯，緊繃繃地，肉
乎乎地，軟綿綿地，妙不可言……(娜拉脫下外袍，丟在地上)妳這個小婊子……
我還要請妳穿上黑色的長絲襪，還有最輕巧可愛的鞋子，只要是妳有的……

娜　拉　(甩鞭)夠了，夠了，別再囉哩囉唆的！我原諒你的粗俗，盡管那對我來說是
一種冒犯。我原諒你的這種冒犯，因為這是你對我的偉大的愛的證明。(用
手掐著海爾茂的脖子)

海爾茂　求您，別這麼緊，夫人！

娜　拉　一旦有那麼一天經濟的利爪死死地把一個人抓住，它就絕不再這麼快放開那
個人。你必須把一切都告訴我。你告訴我的越多，我就讓你越痛快。

海爾茂　我願意把一切都說出來！妳說話的聲音越來越讓我覺得耳熟！

娜　拉　我根本就不應該說話，應該是你說！(放手)

　　　　　　　　　　　　　　　：
　　　　　　　　　　　　　　　：
　　　　　　　　　　　　　　　：

娜　拉　如果你不談你的職業秘密，我馬上就住手！

海爾茂　我說，我說……人類不可能獨自存在，他需要其他人。實力越高利潤就越大。
(娜拉甩鞭)別這麼用力，求求妳啊！

娜　拉　囉哩囉嗦，毫無價值。

◎娜拉轉身向舞台2區走過去，海爾茂拖著刑架跟著她走。

海爾茂　別，別停下來，我的小祖宗！……下一次我再來妳這兒的時候，求妳啦，也
許妳能把我結結實實地、一圈一圈地網綁起來，包在防水的圍裙裡頭，包得
密密實實地，(娜拉甩鞭)再用妳的內衣把我的臉給蒙上，讓我根本就不可能
自己掙脫出來，一直到第二天甚至第三天，就讓我這麼躺著，等著妳再回
來……求妳了，就這樣把我監禁起來吧……喔喔喔……

娜　拉　(停下動作)我需要細節！海爾茂　我說！我馬上說！下一次妳一定要把皮鞭
子先放在水裡泡一陣子，求妳啦……(娜拉甩鞭)

娜　拉　我還是再歇一會兒吧。

　　　　　　　　　　　　　　　：
　　　　　　　　　　　　　　　：
　　　　　　　　　　　　　　　：

海爾茂　萊辛瑙，是萊辛瑙，那個白天黑夜都灰濛濛的地方。我沒說過妳應該再狠一

圖 8.11

圖 8.12

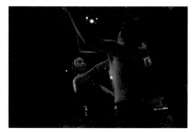

圖 8.13

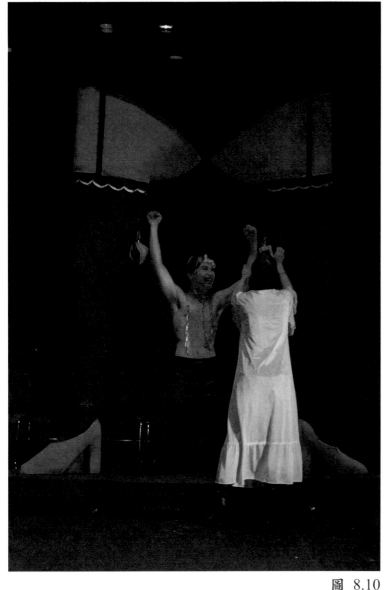

圖 8.10

圖 8.14

圖 8.15

3. 這場遊戲充分地反應了性、暴力、錢與權之間醜陋的鬥
　爭形態；人物的每個動作與肢體表情必須呈現極為細
　節地刻畫，他們做得越認真，場景就顯得越荒謬。

4. 衣櫃裡掛著的是性感、猥褻的衣物與飾品，海爾茂稍後
　將拿起來穿戴。(圖 8.1)

5. 化妝台上擺放著一些化妝品，娜拉一開場時在鏡前化
　妝，稍後海爾茂重覆她化妝的樣子並誇大這些動作，
　他把化妝品塗得滿臉、滿身，呈現出他沉迷在這些變
　態的樂趣之中。(圖 8.17-19))

6. 當娜拉脫下面具時，海爾茂臉上充滿著訝異的表情，凸
　顯他身上裝扮的尷尬、可笑與突兀。

7. 場上擺放著一座巨大的女性下半身形象的性遊戲刑

點打我嗎？

娜　拉　(停下動作)甚麼？你說萊辛瑙？

海爾茂　在那封信裡我只寫粗話，比如寫我穿高跟鞋，在冬天裡穿細跟的高跟鞋，穿黑色的緊身性感內衣和深顏色的絲襪，有暗條紋的那種……

◎海爾茂走向衣櫃，把娜拉丟在地上的外袍撿起來穿上。

娜　拉　萊辛瑙？(呆坐在椅子上)

海爾茂　一般說來好像還沒有人打這塊地皮的主意。而通過四處遊說，我已經成功地將某些人物說動了，要在那裏修建一條鐵路……造成虧本的原因就是交通運輸問題。

◎海爾茂走到化妝台前坐下，拿口紅塗滿自己的嘴。
◎娜拉走到他的背後。

海爾茂　我越來越覺得我們認識，夫人。

娜　拉　那麼說來工廠要被賣掉？

海爾茂　和從前相比，我們今天的生活在本質上與我們的選擇結果越離越遠。(娜拉將海爾茂推倒在地，鞭打他)可是我還是希望妳擁有我在信裡給妳提到的一切，包括一件黑色的胸罩。

娜　拉　這麼說來你就是那個要出賣萊辛瑙的人…那麼你一定還知道其他的細節，我敢肯定……算了，我知道個大概就夠了，你的小百靈鳥憑著細枝末節就能夠猜他個八九不離十。

海爾茂　停手！停手吧，求求妳，我可受不了啦！(娜拉越打越狠)妳不停手有妳的道理，雖然我一直喊停。(呻吟)下次我還有一個請求，求求您，為了我穿上絲襪吧，然後用繩子把我那穿絲襪的大腿從上到下能捆多緊就捆多緊，使勁地捆上吧，(呻吟)哎喲，還有其他的請求，可是我說不出口，下次我寫信告訴妳吧，(呻吟)其實只不過就是按照藝術的全部準則強姦我吧……使盡妳所有的力氣折磨我吧，把我的臉塞到妳那肉乎乎、色迷迷的屁股底下去吧，貼到你的胸脯上去吧，拿你那緊繃繃的穿著襪子的大腿夾著我的腦袋吧……(呻吟)我說我們認識，夫人。

娜　拉　(抽打)今天我真是要瘋了！(粗野地抽打)

海爾茂　(呻吟)我還會接著往下寫，求妳用妳的(呻吟)，啊，不，這我可不能大聲說出來，我要把它寫出來。(拿過娜拉手上的鞭子)一旦絕望的混亂不應該拒絕任何一點經濟收益的時候，規則就應該……在沒有獲取利益的情況下剎車……

娜　拉　現在我用不著再這麼橫眉豎目、張牙舞爪的了。(摘掉面具)托佛！這兒是你的金絲雀在和你說話。

海爾茂　(慢慢緩過神來)娜拉！

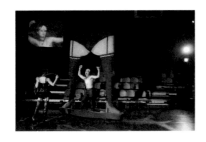
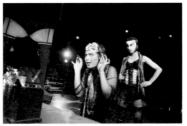
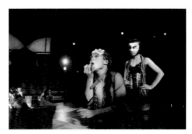

圖　8.16　　　　　　　　圖　8.17　　　　　　　　圖　8.18

具，海爾茂被娜拉綁在刑具的雙腿之間，喻意甚濃。(圖
8.10)

8.遊戲開始時，燈光轉成紅紫色調，以烘托場景氣氛(圖
8.7-24)。在娜拉丟下面具後，燈光恢復清藍色調(圖
8.25-26)。

氛圍基調：興奮的、各有所圖的；令人生厭的情色感。

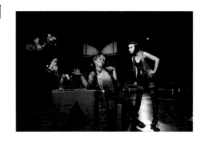

圖　8.20

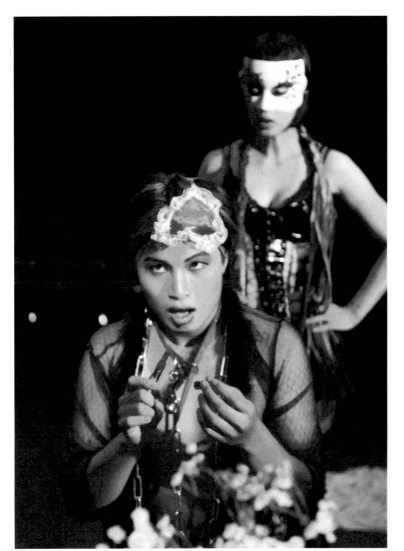

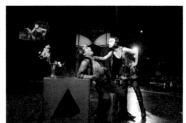

圖　8.21

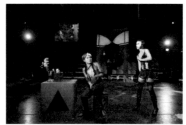

圖　8.22

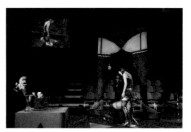

圖　8.23

圖　8.19

娜　拉　你確實是要賣掉萊辛瑙……但願你別魯莽行事！你最好別借錢！

海爾茂　我的天，娜拉……我沒有打算幹甚麼缺德事啊。他們不久前才歡天喜地地把他們的房子修繕過……妳可不能這樣不相信我。

娜　拉　但願如此。

海爾茂　(到鏡前卸妝)我說過謊，我得承認，儘管這使得我心情沉重，娜拉！

娜　拉　在那兒嘟嘟噥噥的是我的小松鼠嗎？

海爾茂　至少不要告訴魏剛先生，儘管那根本就不是真話。

娜　拉　或者是我的小金絲雀在那兒嘰嘰喳喳叫著。

海爾茂　除此之外，如果到處說我以前的太太變成了什麼之類的話，我在社會上也完蛋了……那樣妳也就把一種才剛剛建立起來的關係給毀了，娜拉，變成了個小尤物。

娜　拉　那就更好了。

海爾茂　(靠近娜拉)娜拉，為了我們的孩子……我懇求妳……別對任何人說起這件事……別，我求妳，這是妳欠我的……因為是妳離開了我，不守婦道拋下了一切……

娜　拉　呸！你還有臉說這種話！

海爾茂　為了我們從前的愛情……

娜　拉　呸！你還敢說這種話！你骨子里還是瘋瘋癲癲，我知道，而那使得你更加有性的吸引力。

海爾茂　娜拉，做為女人妳怎麼敢這樣說話？記住我的話，娜拉！

◎海爾茂從出口 1 下場。

娜　拉　不錯，生活確實應該更美好，更幸福。也許我又能夠到大海邊去休養啦！

◎安娜從出口 2 上場。

安　娜　(整理混亂)這可不應該是我那從小懷抱著的小娜拉幹得出來的事情！

◎燈光暗，過場樂進。

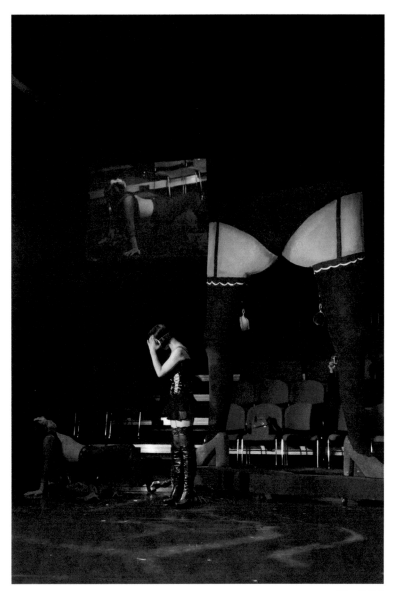

圖　8.24

圖　8.25

圖　8.26

第九場(原第十四場)

◎舞台 2 區放著一張桌子及兩張椅子。
◎舞台 4 區地上放著套圈圈的遊戲。
◎海爾茂和柯樂克在舞台 3 區；林丹在 4 區擺放遊戲的工具。
◎燈光漸進，過場樂漸收。

海爾茂　在接下來的一段時間裡，我將沒有太多時間考慮我個人的幸福。
林　丹　噢，最親愛的！你可不能在你的私人幸福和你的職業幸福之間設置障礙，否則你就會一事無成！
海爾茂　(不耐煩地)飯還沒好嗎？
林　丹　在我的獻身和你之間也不存在障礙。我的獻身是無限的。(把圈圈拿給海爾茂)
海爾茂　妳沒聽見嗎？

◎林丹從出口 1 下場。

林　丹　(os)怎麼了？這麼說有一條大狗在追你們？可是它還沒張開嘴咬？不，狗不咬乖孩子。什麼？我們應該玩遊戲？那我們應該玩什麼遊戲？捉迷藏？好吧，我們玩捉迷藏。巴布要先藏起來？我也藏？好吧，我願意先藏起來。

◎吵鬧聲從廚房里傳出來，然後是碰撞聲和東西破碎聲。

海爾茂　你說說看，柯樂克……我們從易卜生的劇本裡已經知道了一切，就是你曾經愛過，現在在廚房裡的那個女人。
柯樂克　(丟圈圈)我把這種感情深深地埋在心裡。不久之前我做出了一個決定，我要成為一個有獨立經營能力的商人，也就是說和您一樣，海爾茂先生，所以我今後再也不可能有什麼感情了。
海爾茂　(撿回圈圈)也許我會讓出林丹。可能你還不知道，我將結婚，娶一個好出身的年輕小姐。

圖 9.1

第九場

場景主題：

海爾茂找柯樂克到家中吃飯，林丹在旁招呼著，她故意
表現出與海爾茂要好的樣子，但海爾茂粗魯地打發她去
廚房準備用餐。海爾茂告訴柯樂克娜拉可能對自己會造
成的傷害；他並以要把林丹送回給柯樂克以及一筆產業
為誘餌，暗示柯樂克去‘處理’娜拉，柯樂克欣然地表示同
意；隨後二人在林丹的服務下用著餐點。

圖 9.2

調度說明：

1. 海爾茂在驚覺自己遭利用後，為了不讓醜態曝光，他以
 他這類人會採用的方法來解決這件事，他以魏剛做為他
 學習的榜樣，用錢、用女人來當做利益交換的條件；只
 是他的手法粗糙得太多。

2. 柯樂克正在學習如何做一個商人，以他的現在的條件，
 海爾茂則是他學習的對象。

圖 9.3

3. 這場的遊戲以融合西洋棋與套圈圈的概念來呈現。西
 洋棋是一種需要智慧、冷靜、深思熟慮的高級娛樂；
 海爾茂和柯樂克二人並不具備這些條件。他們把它當
 做套圈圈的遊戲來玩，不斷地投出手上的圈圈嘗試碰

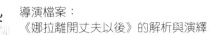
柯樂克　我雖然已經做出了決定，要成為一個有獨特經營能力的商人，可是我還根本就沒有自己的產業。

海爾茂　(丟圈圈)如果您從我這兒接受林丹，您就能得到您的產業，除此之外您還能從林丹那兒得到一種確實可靠的幫助。

柯樂克　您認為她會順從地接受這種安排嗎？

　　　　　　　　　　　　　　　　　　　　：
　　　　　　　　　　　　　　　　　　　　：
　　　　　　　　　　　　　　　　　　　　：

海爾茂　您聽著，您曾經非常了解娜拉……

柯樂克　是的。

海爾茂　我又看見她了，是在一種對於她來說簡直難以啟口的屈辱的情況下，還是別讓我再想起那些細節了！

柯樂克　那麼說這次重逢必定是很不愉快的。

海爾茂　(拿出手槍把目標物一一打倒)最糟糕的是，她完全有可能把一切都給毀了，我的孩子，我的家庭生活，我本人，我的職業，您，林丹太太，我的未來，我的產業，我的職位，我的社會地位，我將來的婚姻……

柯樂克　我簡直不能想像，她竟然有可能把這一切全都給毀了。

海爾茂　我不知道她從哪兒得到消息，可是她突然之間成了一個商業上的消息靈通人士，我可什麼都沒告訴她。

柯樂克　您指的是什麼？

海爾茂　她會把我拖到深淵前，甚至會把我推下去。

柯樂克　這麼說她手裡一定掌握著一些權力。

海爾茂　現在我能夠想出來的主意就是，讓她到國外去旅行一段時間，會怎麼樣……

柯樂克　或者不復存在……

海爾茂　請您別說這麼兇狠的話！您最好還是說說您的野心，您追逐成功的願望，您謀求利益的渴望，您飛黃騰達的念頭，您的責任和職業道德，柯樂克。

林　丹　(從出口 1 上場，手上拿著一個托盤進來，上面放了餐具和幾盤菜餚)飯好啦！你看見了我和托佛是如何的緊繫在一起，你是不是覺得心如刀割？

◎海爾茂和柯樂克走向桌子坐下，林丹站著為二人分菜。

柯樂克　但願別是豆子，我可不能吃那東西！

林　丹　如果這兒有一個人有資格挑剔食物，那這個人只能是我的托佛。(向海爾茂表現親密，海爾茂很嫌惡地躲避她)你看見了，現在他根本就不想自己，只是想著我和我的名譽……因此我們現在還沒結婚……一個男人能夠如此細緻同時又顯得這般剛硬多好啊！(分食物)漫漫長夜，直到他放下手裡那些乏味的工作……

柯樂克　哦，有燉牛肉，這個我喜歡……妳一定是為了讓我高興才做這個的，對不對，

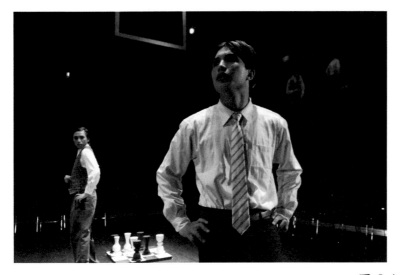

圖 9.4

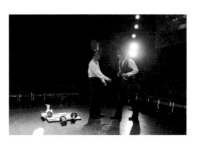

圖 9.5

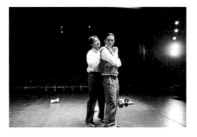

圖 9.6

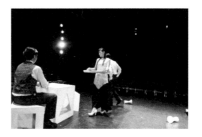

圖 9.7

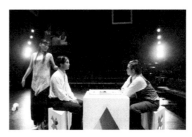

圖 9.8

運氣圈住自己看上的目標物；他們的表現讓人啼笑皆非。(圖 9.1、9.2)

4. 當海爾茂想結束這場套圈圈的遊戲時，他從口袋中拿出玩具手槍，朝著棋子亂射一通。導演藉此刻畫海爾茂狂躁、不穩定的內在性格。

5. 林丹故意在柯樂克面前對海爾茂表現得十足的殷勤。在她眼中，柯樂克是個不成氣候的男人；和海爾茂感情好，意味著她自己超越柯樂克的地位。(圖 9.7、9.8)

6. 海爾茂也故意表現出對林丹不屑一顧的態度；他想藉此提升自己在柯樂克面前的優越。(圖 9.10)

氛圍基調：緩慢的、荒謬的、可笑的。

圖 9.9

 我的小克里絲汀？

林　丹　呸！我是為了托佛，僅僅為了托佛！我們倆之間的關係如此親近，如此緊密，你竟然還想插一腿？你就別再做夢了！

柯樂克　還有嫩豌豆，真不錯。**(伸手向盤子)**

林　丹　**(擋住他)**先輪到我的托佛。把手拿開！

海爾茂　閉上妳的嘴巴，林丹！

林　丹　**(停頓了一會兒掩飾尷尬)**他這麼說是因為當著你的面，他想要掩飾他那顆善良敏感的心，我們倆單獨在一起的時候他可是常常對我表露出來的。

海爾茂　夠了，林丹……

林　丹　你看得出來嗎，這個敏感而又自尊的男人，有些時候他還有一個女主人，那就是我！

柯樂克　馬鈴薯……這個我也喜歡。

◎燈漸暗；過場樂進。

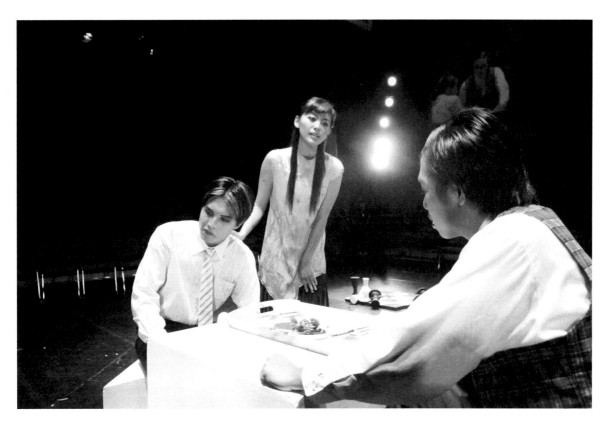

圖 9.10

第十場(原第十五場)

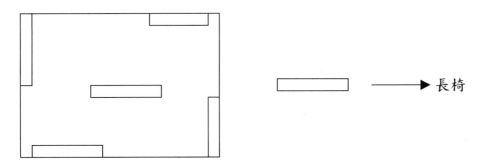

◎四個窗框降下，舞台1區的框中垂吊著幾本精裝書籍。

◎舞台中央擺放一張長椅。

◎燈光漸進；過場樂漸收。

◎娜拉從出口3進場，環顧四週，停在舞台1區。

◎艾娃從出口2、女工甲從出口3、女工乙從出口4進。

◎領班坐在左側觀眾席中的某一個位置。

女工乙　妳看見了，這裏有了很大的進步，(指著垂吊著的書)那是工廠允許我們新設
　　　　立的小小圖書館。(娜拉轉身向著書櫃)

艾　娃　他們這麼做是有目的的，妳們等著看吧。

女工甲　不要聽她的，娜拉。

娜　拉　(撥弄著書籍)教育是為了創造美，美是人們所要追求的。

艾　娃　美是上天創造的。

娜　拉　(轉身向舞台內側，走向中央)教育也是為了創造文化，它也應該被追求。

艾　娃　(走到窗框前，面向觀眾)它能消除貧困，讓大家無憂無慮嗎？再過不久你們
　　　　就要陷於可怕的貧困之中，為了生活絞盡腦汁，到了那個時候什麼都別說了。

女工甲　(走到窗框前，面向觀眾)大家可別聽她的，那種沒有人愛的女人往往口出惡
　　　　言，讓人討厭。

女工乙　(走到窗框前，面向觀眾)工廠經理已經允許我們……

女工甲　為了本廠職工的孩子建一所幼稚園。

艾　娃　為的是讓我們別聽信那些有關工廠要關門的傳言。

女工甲　工廠本來就不可能關門呀……

女工乙　……因為社會民主黨人反對關門，我們都知道的。

艾　娃　(轉身向舞台內側)最好是那些社會民主黨人親口對妳這樣說。他們要是能夠
　　　　馬上就把質量好一點的建築材料運來才好呢！

◎艾娃快步走向舞台1區，用力把書籍扯下，掉落地面。

◎其餘三人轉身看艾娃。

◎場面停滯了一會兒。

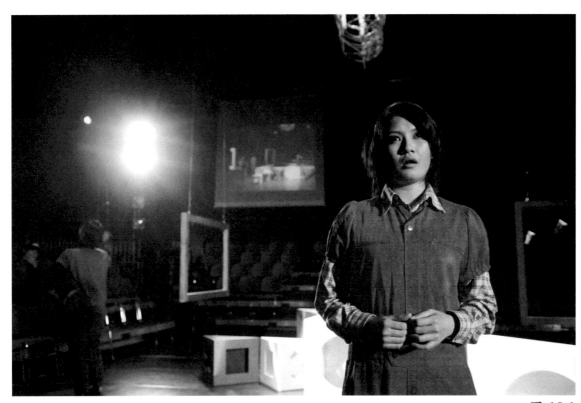

圖 10.1

第十場

場景主題：

娜拉來到工廠想把魏剛的計劃——工廠停工以變賣土地
——告訴女工們。工廠已經有些改變，資方為掩飾即將
到來的計劃，為她們增設了圖書館以及托兒所來轉移焦
點；女工們大都滿意這樣的改變，唯獨艾娃仍是冷嘲熱
諷的態度。娜拉想揭穿這些假象，並激發女工們正視自
己權利的意識，但女工們並不認為現狀有什麼不好，而
且比起以前女人和工人的地位，如今已經提升很多了。
娜拉看到她們的無知，以更嚴肅的口吻警告她們，而領
班和女工們都認為她太偏激了。突然之間，艾娃聲嘶力
竭、歇斯底里地大叫，口中說著女性與工人們深受社會
歧視與被資本主義剝削的處境；在她說完後，女工們安
慰著她，領班在旁抽著菸冷眼看著，而娜拉認為自己應
該要揭下這些社會的假面具。

圖 10.2

圖 10.3

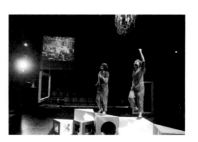

圖 10.4

調度說明：

1.娜拉雖然做了魏剛要求她做的骯髒事，但她內心仍舊
　是存有一點社會道德與正義的觀念。她藉著警告工廠
　的工人危機將至，一方面想要讓自己好過一點以減低

女工甲　這下妳把它給弄壞了！

艾　娃　(諷刺地)多可惜啊！

◎艾娃走回舞台2區；女工甲、乙轉身向觀眾。

◎娜拉走向舞台1區外的觀眾席，坐在某一個位置上。

女工乙　他們不會別的，就是愛背後議論，諷刺挖苦，甚至還……

　　　　　　　　　　　　　　　　　　　：
　　　　　　　　　　　　　　　　　　　：
　　　　　　　　　　　　　　　　　　　：

艾　娃　幸虧你們沒受過什麼教育，只知道工作。

女工乙　可是這種情況很快就會得到改變！(說完走向舞台1區撿起地上的書翻閱，並將書本整理好堆成一落)

艾　娃　在戰爭年代裏妳們已經奉獻了太多的東西，如今妳們依然在奉獻！

女工乙　通過書本可以瞭解別的國家和民族。

艾　娃　(惱火地，轉向舞台內側)妳們怎麼就不能睜開眼睛看看自己眼前的事情！

女工乙　(丟掉書本跑上長椅)有一個例子，社會民主黨人在街頭組織一次集會，警察們鋒擁而至，其中有一支騎警的隊伍，領頭的是一個脾氣火爆的傢伙，騎著一匹高頭大馬，朝著他們就撞過來，一直把他們擠到了路旁的大樹底下。

女工甲　(轉身看女工乙)我可是不喜歡這樣的場面。

艾　娃　(轉身看女工乙)這一回你們就等著社會民主黨人來解救吧！

女工乙　1905年的時候，我還記得，舉行選舉權遊行，已經有很多婦女加入遊行的行列了。

女工甲　(被女工甲激勵，逐漸靠近她)那些婦女扔下了孩子和家庭，為了普選權而示威抗議。

女工乙　黑壓壓的隊伍裡所有人屏氣凝神；大概沒有人會把議會大廈門前那壯觀的遊行隊伍給忘了。在那樣的環境裡，只有一種聲音可以聽見，(雙手迎向女工甲，將她帶上長椅)那就是工人隊伍那堅定有力的腳步聲(二人用力踏步)。那麼多人為了自己被剝奪的權利而戰。(二人臉上掛著喜悅的笑容)

女工甲　(停了一下，笑容消失)但那些女人們，在政治上還是奴隸。

艾　娃　可是現在你們終於掙脫你們的鐐銬，甚至還爭取到了自己的托兒所！很不錯了呀！

　　　　　　　　　　　　　　　　　　　：
　　　　　　　　　　　　　　　　　　　：
　　　　　　　　　　　　　　　　　　　：

艾　娃　(叫喊)難道你們沒有注意到嗎，他們為什麼偏偏在這個時候想起了做好事？在這裡的一切都已經快要完蛋了的時候？

女工乙　(再次激情地)他們良心發現了，想要做一點善事來彌補！

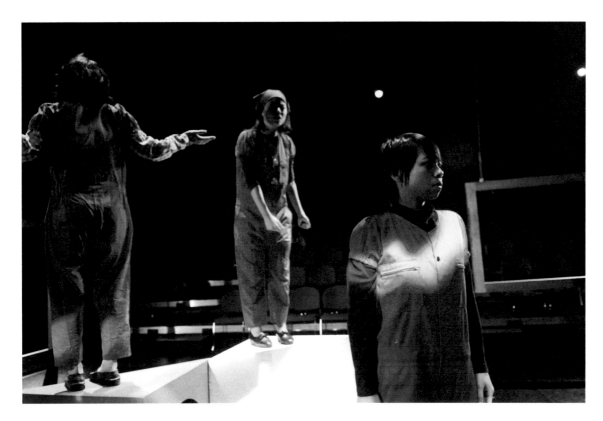

圖　10.5

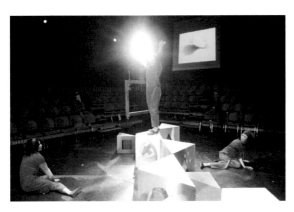

圖　10.6

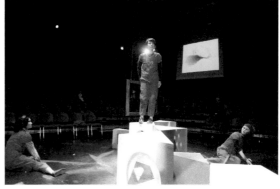

圖　10.7

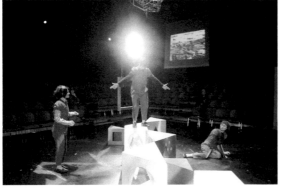

圖　10.8

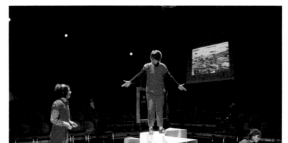

圖　10.9

女工甲　(再次激情地)他們為自己以前做過的壞事感到羞愧！

艾　娃　(奮力地把女工甲、乙從長椅上推下，二人跌倒在舞台上方；艾娃站上長椅)
　　　　柏林的同志們埋葬了 31 個殉難者，他們憤怒了，他們不顧禁令走上街頭去
　　　　參加大遊行，以捍衛自己的權利！但是最後他們卻死在社會民主黨的警察頭
　　　　子佐格貝爾和他指揮的保安警察的槍口下！

女工甲　(站起身)老天，艾娃，這件事早就過去了！

女工乙　(站起身)現在社會民主黨可不是這麼蠻幹了！

娜　拉　(在觀眾席中站起)我是一個女人！女人的歷史迄今為止都是遭受殘殺的
　　　　歷史！如果不是通過某種新的暴力，我看不出人們怎麼可能使得謀殺得
　　　　到平衡！

女工甲　妳是什麼意思?

領　班　(在觀眾席中站起)你忘記了，娜拉，資本家們和公司的老闆們得到的是總收
　　　　入裡越來越小的部分，在我們看來，和施加於我們的那些謀殺相比，這個進
　　　　步已經不小了。

女工甲　如今我們總算是可以活命了，娜拉！

娜　拉　(走上舞台，停在 1 區)這裡的一切很快就要被拆除並且被出售，也就是說，
　　　　買賣已經完成，拆除還沒開始。

領　班　(走上舞台，停在 4 區)社會民主黨就是最好的擔保人，沒有和我們商量，什
　　　　麼也不會發生。

艾　娃　(走下長椅，移向 2 區)你們都得失業。

女工乙　幸虧那樣的時代已經過去了，除非再打仗，可是戰爭根本就不可能爆發。

娜　拉　他們會告訴你們說，你們的職工住宅必須給一條鐵路騰出地方，那會給你們
　　　　帶來極大的好處，因為你們可以通過這條鐵路去渡假！

艾　娃　工作的地方沒有了，工作丟了，這回可算是徹底休假了。

娜　拉　可是實際上這兒要修建的是更有危害的東西，你們孩子的托兒所也要完
　　　　蛋了。

　　　　　　　　　　　　　　　　　　　　：
　　　　　　　　　　　　　　　　　　　　：
　　　　　　　　　　　　　　　　　　　　：

娜　拉　就因為妳們是女人，所以人家才讓妳們受這種待遇。就因為存在著一種對婦
　　　　女的巨大仇恨，或許還因為人們察覺到了女人們的強大，卻又不能夠採取什
　　　　麼反對的行動。

女工甲　(轉向娜拉)這個我不明白，娜拉。

娜　拉　男人們感覺到了潛藏在女人當中巨大的內在能量，出於對此的恐懼他們否定
　　　　我們女人。

領　班　妳說的話可真是稀奇，娜拉，今天從妳的話裡頭我聽到是偏激和仇恨。

女工甲　不錯，我也覺得她不如從前那麼美麗了。

娜　拉　這是另外一種美，一種內在的美，它雖然不像那種外表的美那麼現代。

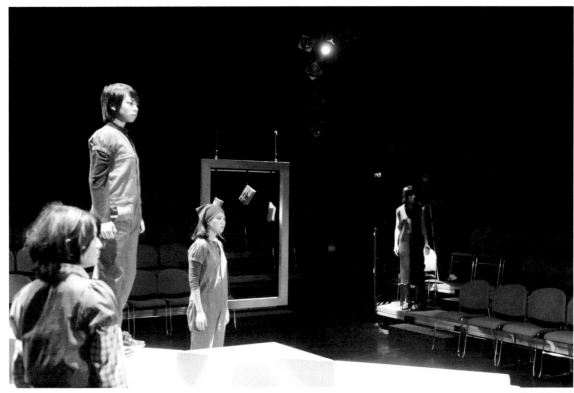

圖 10.10

面對自己時的羞愧感，另一方面她真得不希望工人們
成為經濟交易中的犧牲品。不過，工人們的表現再次
讓她失望；她改不了自己，也救不了別人。

2. 工人們在看到工廠的改變，或是謙遜地或是無知地接受
擺弄；他們的生活造就了他們的態度，他們無力改變
也不想抵抗；在他們的認知中，如果沒有工作他們如
何生活。

圖 10.11

3. 這場戲與第三場一樣，是劇作家做為發聲所用；藉著人
物間的交談標語式地提出相互間的辯論。

4. 艾娃這段突如其來歇斯底里地插話，同時喊出了女性與
弱勢階級在現實社會中備受壓迫的心聲。在她說話的
同時，配合著語言的節奏，加入舞蹈般的肢體動作。
動作的強度較大，形態上是破碎不連續的。（圖
10.14-19）

圖 10.12

5. 這場戲娜拉與領班會在某一時刻中坐到觀眾席中的保
留席上，藉著二人與觀眾距離的拉近，增加場面的緊
張感。(圖 10.11)

6. 窗框上垂掛著以線綁著的書籍，象徵工廠為工人們新設
的圖書館。艾娃在開場不久將其扯下表達憤怒。

7. 投影幕裡隨著人物的台詞打上新聞影片與照片，以做
對照。

圖 10.13

女工甲　我更喜歡那種外表的美，吸引每一個人的目光。

娜　拉　什麼人都比那種靠性過著寄生生活的人要好，我再也不願意過那樣的日子。

女工甲　妳現在簡直是面目猙獰，還說什麼寄生生活之類的話。像妳這樣的女人也會衰老……

娜　拉　(站上長椅)難道你們看不出來我的內在美嗎？(向著大家轉身一周；其餘的人，除艾娃外，都看著她)那種由理性生變出來的？我現在的美可是重要得多……

艾　娃　我們現在站著的這片土地，將要被毀滅了！

娜　拉　女人不屬於自己，可是從現在開始我只屬於我自己。

女工甲　所以你很醜，因為你不再願意成為整體裡的一部分。和整體的美相比，個人的美簡直不算什麼。

艾　娃　(轉身向舞台內側)你們還記得那個反社會主義非常法的時期嗎？倍倍爾的《婦女和社會主義》，還有卡爾·馬克思的《資本論》以危害國家的罪名遭到禁止。

女工乙　儘管如此我們都讀過。

⋮
⋮
⋮

娜　拉　(從口帶袋中拿出一支無線麥克風賣力地說)墨索里尼曾說當一個女人效命於一台機器的時候，她不僅失去了她的女性特徵，與此同時她還剝奪了男人的尊嚴，她從他們嘴裡奪走麵包，令他們感到屈辱。

女工甲　我們可不是法西斯！

娜　拉　你們必須燒毀那些剝奪妳們自由的東西，哪怕是連同妳們的男人都一起燒掉也沒關係，因為是他們把機器交到妳們的手裡，並且由此加倍甚至三倍地加重了妳們的負擔，而不曾給妳們什麼補償。

女工甲　這可是無政府主義再加上恐怖主義！

娜　拉　妳們的男人有你們，而妳們什麼也沒有！

女工甲　這話不對，我們是相互擁有。此外，我們還有孩子呢。

娜　拉　男人們才不願意要孩子，他們要過無牽無掛的日子。

領　班　對於一個男人來說，妳的所作所為很不美，娜拉。(走向娜拉並搶走她手上的麥克風)。

女工甲　即使對於一個女人來說她也不美。我不喜歡娜拉。

娜　拉　(停了一下，走下長椅移向4區)女人向自由邁出第一步後，就不再讓人喜歡了。那是聚集了沉默的力量向權力金字塔邁出的第一步。

艾　娃　(突然大聲地尖叫，面對觀眾)我也是一個女人。我和娜拉一樣都是女人！(在舞台上手舞足蹈)我快樂得四處蹦跳、到處打轉，一直到人們幾乎無法分辨清楚我的形體，我和我遇上的第一個男人親密地擁抱(抱著領班)，我不放過任何機會和人親嘴(親吻領班)，我舉止放縱地跳上他的身體(跳上領班的

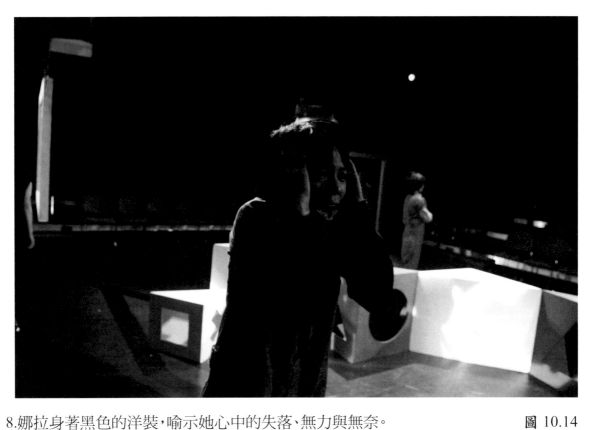

8.娜拉身著黑色的洋裝，喻示她心中的失落、無力與無奈。

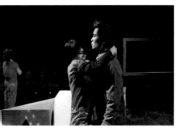

圖 10.14

9.這場戲裡在幾次強調性的發言時，人物站上 cube 使用麥克風說話，音量與音質經過特殊處理，並加上迴音效果，讓演員的嘶吼聲持續迴盪在空間中，藉以營造場面上的緊繃感。

10.這一場的燈光同樣以 gobo 製造畫面的光影變化。

氛圍基調：激烈的、衝突的；令人窒息的壓迫感。

圖 10.15

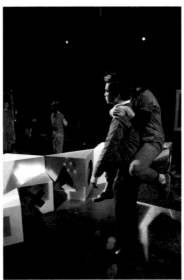

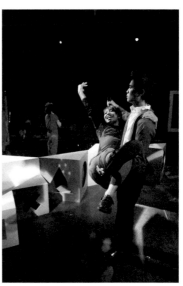

圖 10.16　　　　　圖 10.17　　　　　圖 10.18

背)，歡天喜地的投入隨便哪一個可愛的男人的懷抱(**領班雙手抱著她**)，我為了一塊巧克力而熱烈地表達我的感謝(**從領班口袋裏拿出一盒巧克力，跳下領班的懷抱，撕開包裝把巧克力丟向觀眾**)，我倒立行走並且撐住自己，為了惡作劇的得逞而放聲大笑，(**跳上長椅，向領班伸出手；領班走向她，把麥克風給她，接過麥克風後把腳踩上領班的肩膀**)我把腳拽向靠近我的男人(**領班被她踢倒在地**)；我表演《讓強盜行軍通過，通過金橋》，我按照出場的順序給強盜取名字：(**對著麥克風**)德意志股份銀行，柏林匯率股份銀行，德累斯頓工商業股份銀行，共同經濟股份銀行，抵押和兌換股份銀行，國家交換銀行，(**麥克風產生迴音，艾娃的聲音也越來越大**)聯合銀行，柏林貿易銀行，哈迪－斯羅曼銀行有限公司，馬格特股份銀行，小馬克斯·梅克公司，開戶銀行股份公司，西蒙銀行股份公司，H.J.施坦因，瓦爾堡，布林克曼，威茨……(**再次尖叫；昏倒在長椅上**)

◎領班站起，向艾娃靠近；女工甲、乙跟上；三人一起把長椅，連同艾娃，從出口 2 抬下場。

◎娜拉跟著走到舞台中央，停下，看著三人的背影。

◎燈光漸收；過場音樂進。

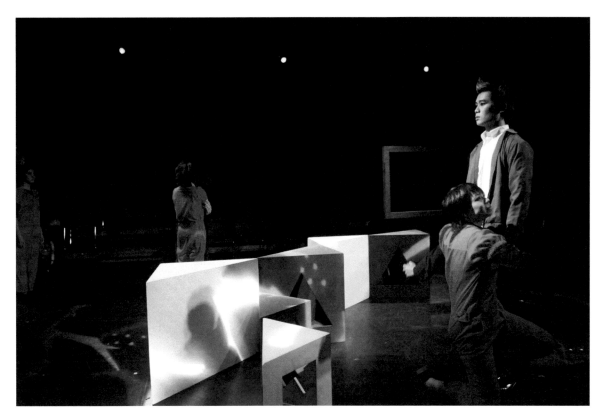

圖 10.19

第十一場(原第十六、十七場)

◎舞台1區放置化妝台和化妝椅。
◎舞台3區有一把椅子。
◎舞台2區的金屬框(衣櫃)降下，掛著娜拉(高貴)的衣服。
◎這個場景是娜拉在魏剛家的房間。
◎娜拉坐在化妝台前。
◎燈光漸亮，過場樂漸收。
◎魏剛從出口3進場，雙手各提一個皮箱，站在舞台3區。

十一之一

娜　拉　(走向魏剛，用雙手環著他的脖子)我要立刻向你坦白，我最親愛的！我們之間這種不正常的狀態簡直讓我受不了。(魏剛冷淡無反應，娜拉放開手，看他)我得對你承認，我的內心已經和你有了距離，可是在外面我看見了那麼可怕的事情，使得我不得不馬上又和你親近。這是不是很有意思？

魏　剛　我可不覺得。

　　　　　　　　　　　　　　　　　　⋮
　　　　　　　　　　　　　　　　　　⋮
　　　　　　　　　　　　　　　　　　⋮

娜　拉　(轉身看魏剛)現在我不再懷疑，我們之間還存在著一種很密切的聯繫。你應該幫助我重新開始！

魏　剛　(提著箱子走向衣櫃，放下，用手指撥撥架上的衣服)我不懷疑，妳面臨的是一個垂死的年齡。特別是更年期。妳的身體還有活力，可是妳的性器官卻漸漸地枯萎。我可不願意面對這樣的時刻。

娜　拉　胡扯！命運對我說的可是完全不同的話。它輕聲告訴我說，我們彼此會永遠擁有。

魏　剛　男人是一具賒賬的死屍，女人是一個分期付款的朽物。

娜　拉　(走到椅3，站上去)命運要求我和你一起再做一次努力。他可是沒有說過什麼我會枯萎之類的話。

魏　剛　(把其中一個皮箱打開)再也沒什麼好努力的！還有，我在妳的大腿和手臂上

156

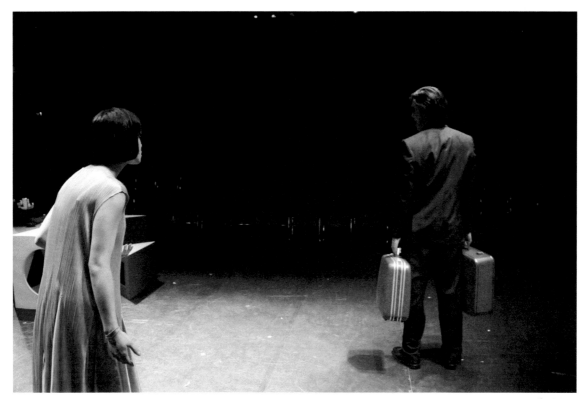

圖 11.1

第十一場

十一之一

場景主題：

魏剛走進後，娜拉向他做出親暱的動作，但魏剛極為冷漠地對待著她。娜拉想以從海爾茂那裡得到的消息做為手段，讓魏剛再次接近她，然而魏剛早已將土地買下並出賣了海爾茂使他被趕出銀行而破了產。娜拉使出渾身解數想再得到魏剛的青睞，但是魏剛已對她失去興趣並嫌惡她逐漸衰老的軀體；魏剛明白地指出他不要娜拉再留在此地，只要她對他所做的事保持緘默，他可以出錢給她經營一份小買賣。魏剛無情地揚長而去，留下呆滯的娜拉，不知所措。

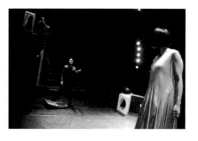

圖 11.2

圖 11.3

調度說明：

1.在為魏剛完成任務後，娜拉感到自己的處境驟變，魏剛不再對她談情說愛，甚至不正眼看她；為了挽回頹勢，她想以過去取悅他的方式來向他示好，就算不能再次贏回他的心，起碼讓自己還可以過著富裕的生活。然而，她的舉動只是更進一步地讓自己把僅存的自尊都踩在腳下。魏剛把她趕出去後，她只能過著更

圖 11.4

157

看見爬滿了褶皺的肉皮，那可是女人們全都害怕的；男人害怕那樣的女人。

娜　拉　我的皮膚根本不像你說的那麼可怕。即使真的是那樣，一個戀愛著的男人看見的總是女人的感情。

$$\vdots$$
$$\vdots$$
$$\vdots$$

魏　剛　對此我倒是挺好奇。(從口袋裏拿出一袋櫻桃，一邊吃一邊把籽任意吐在地上)

娜　拉　(走到化妝台前照鏡子)你必定會迷戀我的理由就是萊辛瑙。據說那裡將會有一個很大的整建計劃。居民稀少，充足的冷卻水，地價暴漲。這個理由和我，都屬於你。

魏　剛　那已經是過時的舊聞啦，我的寶貝。

娜　拉　我一個字都沒跟別人說！我只對你毫無保留。

魏　剛　交易已經達成。娜拉還不知道最新的情況，順便說一句，海爾茂已經破產了，他給銀行監管會議踢出銀行了，真丟臉！(走到娜拉後方，把一粒籽吐在她的旁邊)那條鐵路的收益者是我魏剛的。

娜　拉　(走向衣櫃把衣服一件件地往身上穿)一個毫無自尊的男人也許會把這稱為敲詐。我們這些自負的人對這種感覺有所顧忌，並且會不顧那種感覺去促成這筆生意。我最親愛的，我現在建議你去做這筆生意。

魏　剛　我真感到吃驚。

娜　拉　這樣我才不失體面。

魏　剛　(把櫻桃袋放在桌子上，向娜拉走過去)如果妳保持沉默，我會給妳投資開一個小小的服飾店或者一個文具店，也許妳比較喜歡服飾店，畢竟妳是個女人嘛。

娜　拉　我要告訴工會、親聞媒體和銀行監管會。

魏　剛　為什麼？

娜　拉　事實上我只想要你，我親愛的。只有你和我有關。

魏　剛　妳怎麼不聽我說的話？我說過我已經把那塊地皮買下了，海爾茂就是那個笨蛋。

娜　拉　敲詐，敲詐！我是故意的而且要再一次做我心愛的體操，以向你證明我的活力。(把衣架撥開，做勢要攀上去)

魏　剛　(阻止她)每次妳坐那些動作時，妳那大屁股和大奶子都讓人覺得噁心。(脫掉娜拉身上的衣服，放進打開的皮箱裏)所以還是別爬上去了！告訴我妳要服飾店還是文具店。

娜　拉　我要什麼？

魏　剛　服飾店還是文具店？

娜　拉　可是我更想要留在你身邊……

魏　剛　妳不能再待在這裡了，妳本來就應該自己生活。就因為妳總是待在我身邊，

圖 11.5

低賤的寄生生活。

2.在魏剛眼中，娜拉此時已是一個破舊、髒了的玩具，他毫不留情地把她丟掉；對他來說，給她一筆錢開個小店已是至高無上的恩惠了。

3.衣櫃裡依舊掛著華麗的衣服。

4.魏剛進場時手上提著兩個皮箱，裡面裝的是些俗豔的服裝。(圖 11.1)

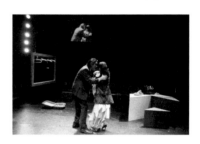

圖 11.6

5.待魏剛表明要趕娜拉離開時，娜拉走向衣櫃將所有華麗的衣服全穿在自己的身上，以此動作表現她面對即將被拋棄的內心恐懼。(圖 11.5-7)

6.魏剛在說話中間，一邊吃櫻桃一邊隨意吐籽的動作，再次呈現出他目中無人，踐踏他人尊嚴的霸凌行徑。

7.魏剛毫不留情地將她身上華麗的衣服強行脫下，此時魏剛的殘酷、粗暴對比娜拉被暴力對待不知所措的無助感，傳遞戲劇的內在精神。

8.隨後，魏剛把從娜拉身上脫下的衣服裝進一個皮箱，揚長而去。娜拉把另一個皮箱裡俗豔的衣服掛上衣櫃；導演以此動作暗示娜拉未來沉淪為妓女的處遇。(圖 11.8)

氛圍基調：無情的、尖銳的；令人頹喪的、無力的、無奈的。

圖 11.7

我對妳已經感到厭惡了，還有一個原因，妳的皮肉變得越來越醜陋。

◎魏剛把皮箱關上，從出口 3 下場。娜拉呆愣地站著。一會兒之後，她慢慢地打開另一個皮箱，把裏面俗艷的衣服拿出來，掛上衣櫃，並穿上其中一件。

◎燈光轉變，營造妓院的氛圍。

◎情境音樂進。

◎部長從出口 4 上場，娜拉轉身迎上。她解開部長上衣的釦子，然後走回化妝台，坐在桌子上；部長跟上，站在娜拉兩腿之間；娜拉拿起鏡子擋在二人的臉之間，化上濃妝，並戴上眼罩。

◎情境音樂收。

十一之二

部　長　(釦上上衣的釦子，走向舞台 2 區)這一段時間以來妳老是沒精打采的，親愛的。比如說妳好長時間沒有在這裡做體操了，那可是我什麼時候都愛看的。只有在妳做體操的時候才會出現那樣的場面，妳忘我地做動作，甚至摔倒在地。妳現在這個樣子讓我覺得很乏味。

娜　拉　我對這種生活已經厭倦了。

部　長　妳說這話是想要暗示我，是我使得妳厭倦了？對此我想要說的是，一個操皮肉生涯的女人總是比買她皮肉的男人更讓人厭倦。

　　　　　　　　　　　　　　　　　⁝
　　　　　　　　　　　　　　　　　⁝
　　　　　　　　　　　　　　　　　⁝

娜　拉　(向部長走過去)您覺得我是像一隻小松鼠呢還是一隻小雲雀，我的部長？

部　長　更像一隻豹子，因為妳再也離不開地面了。對於妳在這裡提供的服務，我可以不打折扣地付錢給妳，這妳可是看見了。

娜　拉　魏剛領事為了我簡直要自殺。他陷在對我的激情之中不能自拔，除去自殺看不見別的出路。

部　長　如果妳成天圍著我轉，我也會想要自殺的。

娜　拉　我隨時可以決定什麼時候接受那個生意。

部　長　魏剛出錢嗎？

娜　拉　當然。因為他想要懲罰他自己。他還不知道呢，他隨時都可能回到我身邊來。我們倆都在等待著對方邁出第一步。

◎柯樂克從出口 4 上場，手上拿著一把玩具噴水槍，他四處噴水。

柯樂克　海爾茂太太，這個東西簡直和真的一樣棒。

娜　拉　警察會阻止你的。(拿下眼罩)

柯樂克　這附近沒有警察。我可以斷定，您現在正忙著談戀愛呢。至於我本人，我正

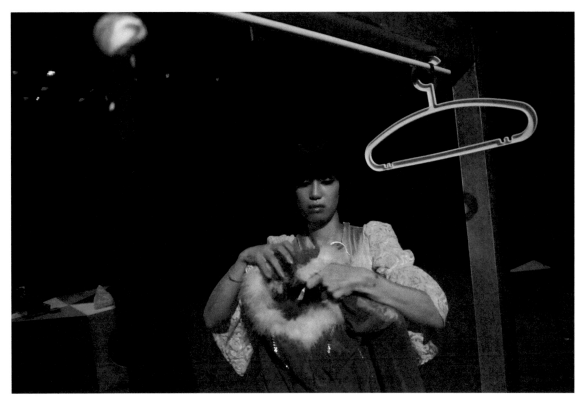

圖 11.8

十一之二

場景主題：

娜拉在房間中接待男客，她成了一個操皮肉生涯的女
人；部長也是她的常客。部長取笑著娜拉，認為她已失
去了吸引力，而娜拉卻故做姿態地表示魏剛隨時會回來
找她。正當二人在拌嘴時，柯樂克拿著一把水槍進來，
他說他是受到海爾茂的委託要來'解決'娜拉的，部長告訴
他海爾茂已經完蛋了；柯樂克轉而向部長示好，要他提
攜他。部長怕自己嫖妓的事曝光，於是隨便地敷衍了柯
樂克。娜拉在旁眼見這一切醜態，精神受到極大的打擊，
遂向著二人破口大罵；部長與柯樂克見狀趁隙溜走。娜
拉想跳上雙槓證實自己仍然年輕的體態，然而卻無力地
摔倒在地。

圖 11.9

圖 11.10

調度說明：

1. 部長如願地得到魏剛的二手玩具，他不介意與別人共享
 她；在他眼中，娜拉不過就是個滿足他色慾的工具罷
 了。(圖 11.9-11)

2. 柯樂克找到娜拉並非真得是為執行海爾茂的交託，他是
 為更大的利益而來的；他仍然以他以前慣用的威脅的技
 倆來換得他想要的東西。(圖 11.14-20)

圖 11.11

忙於金融交易。您從前的丈夫，海爾茂先生，讓我幹掉您，因為您斷了他發達的路了。

娜　拉　你打算幹什麼？你走吧！

部　長　儘管你得到了派遣，可是你來得太晚啦！你難道還不知道，海爾茂已經完蛋了？

柯樂克　什麼？我臨時出了點事，到今天才來幹這宗謀殺的買賣。

娜　拉　（轉身背對二人）現在我來逐一列舉那位大人物的名譽頭銜，他可是高踞於你們之上：拉丁美洲某國榮譽領事和國際武器貿易中的活躍人物，某個最大的工業和商業協會主席，國際和國內商業聯合會主席，化學工業經濟聯合董事會成員，國家業主聯合會董事會成員。

柯樂克　就我眼前在這兒所看見的一切，妳很顯然是一項大規模的、計劃得很周密的計劃的犧牲品。

部　長　我親愛的娜拉，請妳別讓妳的客戶彼此之間這麼冒冒失失地相互打量吧，否則我以後再也不給妳小費了。

柯樂克　你不就是我在《信使日報》上看過的那位部長嗎？大量的消耗只會造成新的飢餓，事實證明，國家對百姓越是關心就越是讓個人對給他們提供的錢和食物不夠感到惱火。

部　長　那麼說妳現在已經開始接待工會代表了。

柯樂克　根本就沒有人派我來，是資本差遣我到這兒來的。借這個機會請允許我請求您提攜我，部長先生。我畢竟是在這兒親眼目睹了您的窘態了。

部　長　你才不是為了資本的事來的，這不難看出。有其他的事情您就去找我手下的人吧。

柯樂克　我本人並沒有說過我就代表資本。此外資本也已經不再像從前那樣親自登場了，它只是存在罷了。

娜　拉　你們這兩條野狗！(轉身看二人)一旦我有了新的生意，我有生之年再也不願意看見你們倆當中的任何一個！現在你們倆快滾蛋吧，夾著尾巴滾吧，否則我要動手趕你們了！

　　　　　　　　　　　　　　　　　　：
　　　　　　　　　　　　　　　　　　：
　　　　　　　　　　　　　　　　　　：

娜　拉　我的服飾店將會乾淨整潔。在那兒我可不願意看見你們，因為我要和我的過去一刀兩斷。（走向衣櫃，把衣服一件件地放進皮箱中）

柯樂克　部長先生，我是否可以確信，如果您給我提供重新開始的資本，我將站在權力中心的立場上向公眾的貪欲作堅決的抗爭！

部　長　那樣最好，你去抗爭吧！

娜　拉　（朝著正在離開的二人喊叫）你憑什麼相信這位部長先生應該要給你錢？

3.娜拉在這一場的開始便換上俗豔的衣服，代表她現在所從事的工作。

4.部長與娜拉進行性交易時，燈光以紫紅色調來營造氛圍。

5.在部長與柯樂克離開後，某先生進場代表其他的嫖客；他與娜拉重覆先前部長與娜拉的動作，喻示娜拉機械化的職業程序。(圖 11.21-23)

圖 11.13

圖 11.14

圖 11.15

圖 11.16

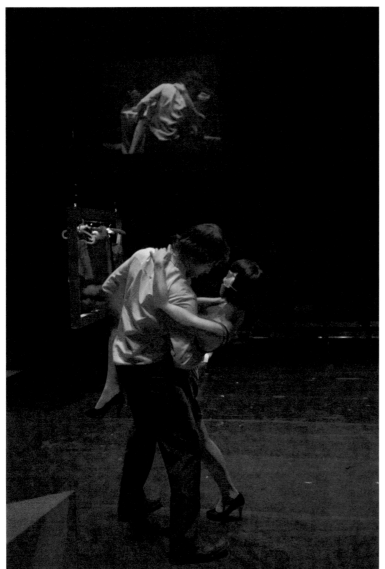

圖 11.12

圖 11.17

163

◎部長、柯樂克二人從出口 4 下場，與正要上場的某先生擦身而過；某先生站在舞台 4 區，娜拉戴上眼罩走到化妝台前坐上桌子，某先生朝著她走過去，一邊把上衣的釦子解開。

◎燈光漸暗，過場樂進。

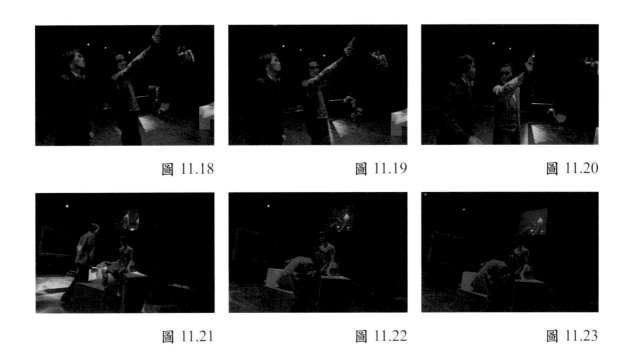

圖 11.18　　　　　　　圖 11.19　　　　　　　圖 11.20

圖 11.21　　　　　　　圖 11.22　　　　　　　圖 11.23

第十二場

◎舞台正中擺放著一張餐桌及兩張椅子。桌上放著茶具。

◎舞台2區放著一個櫃子，上面有一個收音機和一些報紙、雜誌。

◎這個場景是海爾茂家的餐廳。

◎演員 stand by 在台上之後，燈光漸進，過場樂漸收。

海爾茂　（坐在餐桌的下方；從茶杯裡喝一口茶）妳又只放了三塊糖！妳不能注意一點嗎？

娜　拉　（坐在餐桌的上方）你就會發牢騷。昨天夜裡你的表現可是又讓我很失望。

海爾茂　只有資產階級才會出現性欲高潮障礙，無產階級根本就不知道這種障礙為何物。

娜　拉　謝天謝地，我是資產階級而不是無產階級。(場面停頓了一會兒)

海爾茂　那個情人，就是那個把你拋棄了的傢伙，他大概比我強吧，是不是？

娜　拉　他沒有拋棄我，我還要跟你說多少次！那種不斷生活在資本的陰影裡的日子使得我意氣消沉，我簡直一點興致都沒有了。(場面停頓了一會兒)你的經理職務現在怎麼樣了？

海爾茂　娜拉，你在差辱一個男人。

娜　拉　和我可能得到的男人相比，你簡直什麼都不是。

海爾茂　你並沒有得到你想要的男人，這才是重要的。

娜　拉　是我放棄了，由此我證明了我擁有那種我願意擁有的剛強的性格，當初我離開你的時候我就想擁有它。

◎娜拉走到櫃子邊拿報紙、雜誌，走回餐桌，把報紙遞給海爾茂，自己看雜誌。

◎場面停頓了一會兒。

海爾茂　妳知不知道，我們在過去的幾個月裡累積了什麼？那是一種資本，娜拉！

娜　拉　你看過今年春季流行的服裝式樣了嗎，托佛？女裝布料的圖案非常花俏，大廣場上那些店鋪可是很久沒有選這樣的……

：

166

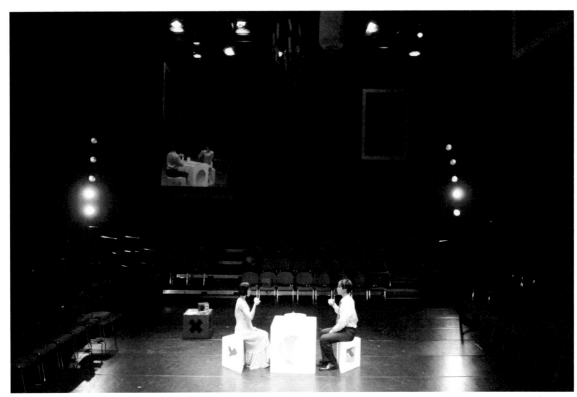

圖 12.1

第十二場

場景主題：

晚餐時分，娜拉與海爾茂在用餐，二人以冷嘲熱諷的語氣彼此取笑對方現在的處境，但二人仍端著架子指稱目前的生活是自己所選擇而非是因為失敗所至。過了一會兒，二人無趣地將話題轉向日常的瑣事；此時，收音機播報的新聞中提到魏剛的紡織廠發生了大火，而他將保證盡一切的努力保障員工工作的權利。娜拉和海爾茂很明白這是魏剛陰謀的一部份，二人一方面以自己曾與魏剛這位重要人士有過關係而自豪，另一方面卻又像被鬥敗了的公雞一樣，只能不斷吹噓過去的輝煌來裝點自己。娜拉走向收音機想關上它，海爾茂出氣似地大聲斥責，表示現在收音機播放的正是他最愛聽的音樂。

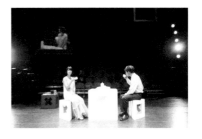

圖 12.2

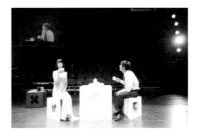

圖 12.3

調度說明：

1.在認清自己並非當初以為可以幹出一番大事業的人之後，娜拉再次回到海爾茂身邊，重拾舊生活。但是，畢竟她也在外歷練了一段時間，她與海爾茂之間的關係已與從前大不相同；她回來並非為了再做他的小金絲雀，也不是想扮演好身為人母的角色；除了這裡，

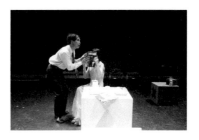

圖 12.4

167

：
：

海爾茂　……(停頓了一會兒)還有，(站起，走向舞台 1 區，背向娜拉)妳知道不知道，當我得到消息說我完蛋了的時候，我覺得我已經握住了那把手槍，就是我從我父親那裡繼承來的那把手槍……這沒有讓妳聽了以後嚇得渾身顫抖吧？

娜　拉　這件事你每天都要跟我說上三遍。

海爾茂　（轉身向娜拉）沒有餐後點心嗎？妳真不可愛，娜拉！我多麼渴望飯後甜點呀！現在我不得不剛一吃完飯就聽經濟新聞了，妳知道的，這對我很不好！
　　　　（走到櫃子邊，打開收音機）

◎出口 3 外傳來孩子們的喊叫聲，娜拉走過去，對著外面喊叫。

娜　拉　還不給我閉嘴，你們這些討厭的小孩子！沒聽見嗎，你們的父親現在要聽經濟新聞了！

◎孩子們的聲音停止。

播音員　據本台獲得的消息，由首位人造纖維的發明者阿爾弗雷德·帕耶爾所創立聞名於世的 【帕耶爾－纖維】紡織廠，在星期六的深夜被一場大火化為灰燼。這家工廠不久以前才更換了所有者……

娜　拉　（轉身看海爾茂）你聽見了嗎？一定是哪個大膽的傢伙一把火燒了它！這回他可以獲得保險金了……這才叫有遠見！

海爾茂　我才更有遠見呢，娜拉！我所預見到的一切把我嚇得寧願躲起來，待在我們可愛的小巢裡頭……

娜　拉　(回憶著，走向舞台 4 區)我知道，是一雙奇妙的手把我們倆撮合在一起，他一生閱人無數，經手過很多最美麗的女人，不過我才是他最重要的經歷……(轉向海爾茂)然而他還是有一種內心的恐懼，怕重新面對你，我的丈夫。（向海爾茂走過去）現在我們整夜瞪著通紅的眼珠子警醒地躺著，彼此遠離，互相不能……

海爾茂　閉嘴！我要聽經濟新聞！

◎娜拉走回餐桌坐下。

播音員　現在是經濟消息。首先報導新聞。三月一日萊茵化學股份公司德克索集團與由儲蓄銀行股份公司控股的帕耶爾紡織公司達成聯合……

海爾茂　現在他們馬上就要說到我了！妳聽！他們說我了！

娜　拉　我倒是想知道還有誰對你感興趣！

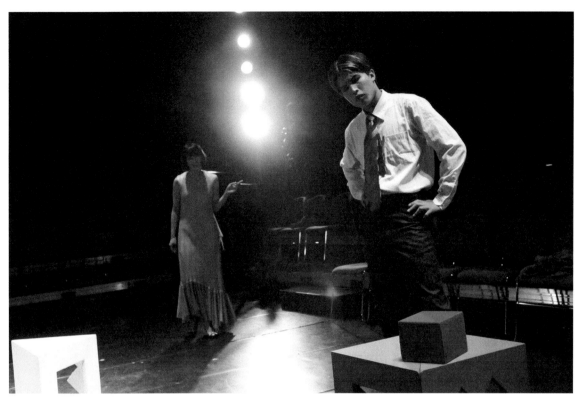

圖 12.5

她還可以去哪裡？

2.在魏剛事件中，海爾茂玩了一次他玩不起的遊戲，這讓
他失去工作，林丹也離開了他。他接受娜拉回到家中並
非為了表示他對她的寬宏大度，而是為了營造一個家庭
的假像，自我欺騙、自我安慰。

3.在二人的互動中，以輕鬆的方式來'閒聊'著過去的這場
風暴，如同在說別人的事一般；他們無法認真地面對這
段經歷，因為他們無法負擔面對真實的那個徹底失敗自
我的真相。(圖 12.1)

4.娜拉穿回一開場的衣服，代表著她人生軌跡的重覆。

5.燈光以橙黃色調營造溫暖的家的形像，對比著人物 故
做輕鬆但內心充滿挫敗的心境；嘲弄意味十足。

6.終場時，演員保持著 pause，在音樂聲中持續到燈暗。

圖 12.6

氛圍基調：故做輕鬆的尷尬感，自我欺瞞的可笑感。

圖 12.7

◎**在下一段廣播中，海爾茂一直在舞台 2 區走來走去；娜拉不經意地翻著雜誌。**

播音員　……【停頓】您正在收聽的是晚間新聞，帕耶爾纖維紡織廠在昨天到今天的夜裡遭到一場大火的焚燒，起火的原因目前仍不清楚。關於這家工廠的其他情況，還有屬於這家工廠的工人住宅的情況，我們也不得而知。弗里茨‧魏剛領事，這家企業從屬於他的公司，目前只能保證盡快考慮重建廠房，以確保工人們不會因此而失業。帕耶爾紡織公司最初是由於和法國的百貨公司康采恩合作以及生產優質小商品而獲得市場聲譽的。

海爾茂　（走回餐桌坐下）妳聽見了嗎？妳聽見了沒有，娜拉？他們剛才說到我啊！

◎**娜拉給他倒咖啡，收音機裡傳出音樂聲。**

娜　拉　我還是應該請那個大人物來喝咖啡。但願這些青花瓷的咖啡杯別讓那些小鬼給打碎了。

海爾茂　就算是你請他一百次，他也不會來……

娜　拉　那是因為他有一種內心的恐懼，面對你……

海爾茂　放火的那些傢伙會不會是猶太人？（娜拉走向櫃子，正要關掉收音機時）住手，娜拉！我就喜歡聽這種音樂！(娜拉回頭看看海爾茂，然後故意將收音機音量轉至最大)。

◎**畫面停滯。**
◎**燈光漸暗，音樂在黑暗中持續約十秒。**
◎**燈光再亮起；謝幕音樂進。**
◎**謝幕結束，舞台燈暗，場燈進。**

圖 12.8

圖 12.9

圖 12.10

圖 12.11

圖 12.12

導演檔案：
《娜拉離開丈夫以後》的解析與演繹

導演檔案：
《娜拉離開丈夫以後》的解析與演繹

檔案四
參考書目

丁君君譯：《埃爾弗里德‧耶利內克傳——一幅肖像》；(奧地利)薇蕾娜‧邁爾
　　(Verena Mayer)、(奧地利)羅蘭德‧科貝爾格(Roland Koberg)著；作家出版社；
　　北京；2008。

刁承俊譯：《我們是誘鳥，寶貝！》；(奧地利)埃爾弗里德‧耶利內克(Elfriede Jelinek)
　　著；深圳報業集團；深圳；2005。

王枚、王鋒、李巧梅、蕭湛譯：《性面具》(美)卡米拉‧帕格裡亞(Camille Paglia)著；
　　內蒙古大學；內蒙古；2003。

王寧：《易卜生與現代性——西方與中國》；百花文藝；天津；2000。

王寧、孫建：《易卜生與中國——走向一種美學建構》；天津人民；天津；2004。

朱侃如譯：《女性主義》；(美)Susan Alice Watkins 著；立緒；台北；1995。

艾曉明、柯倩婷：《女權主義理論讀本》；(美)佩吉‧麥克拉肯(Peggy McCracken)著；
　　廣西師範大學；桂林；2007。

吳振能　傅世良　陳營生譯：《性格型態》；(美)Don Richard Riso 著；遠流；台北；
　　1994。

吳康、丁傳林、趙善華譯：《心理類型》；(瑞士)榮格(Carl Gustav Jung)著；桂冠圖書；
　　台北；1999。

沈錫良譯：《托騰瑙山》；(奧地利)埃爾弗里德‧耶利內克著；深圳報業集團；深圳；
　　2005。

杜新華、吳裕康譯：《貪婪》；(奧地利)埃爾弗里德‧耶利內克著；長江文藝；武漢；
　　2005。

余匡復譯：《米夏埃爾：一部寫給幼稚社會的青年讀物》；(奧地利)埃爾弗里德‧耶利
　　內克著；上海藝文；上海；2005。

周靖波、李安定譯：《戲劇理論與戲劇分析》；(德)曼佛雷德‧普菲斯特(Manfred Pfister)
　　著；北京廣播學院出版社；北京；2004 年。

姚一葦譯：《詩學》亞里斯多德(Aristotle)著；國立編譯館；台北；1982。

馬振騁譯：《閣樓裡的女人：莎樂美論易卜生筆下的女性》；(德)莎樂美(Lou Salomé)
　　著；華東師範大學；上海；2004。

陳民、劉海寧譯：《美好的美好的時光》；(奧地利)埃爾弗里德‧耶利內克著；譯林；
　　南京；2005。

陳良梅譯：《逐愛的女人》；(奧地利)埃爾弗里德‧耶利內克著；譯林；南京；2005。

莫光華譯：《啊，荒野》；(奧地利)埃爾弗里德‧耶利內克著；長江文藝；武漢；
　　2005。

許寬華、黃玉云譯：《情欲》；(奧地利)埃爾弗里德‧耶利內克著；長江文藝；武漢；
　　2005。

焦庸鑑譯：《娜拉離開丈夫以後》；(奧地利)埃爾弗里德‧耶利內克著；深圳報業集團；
　　深圳；2005。

曾棋明譯：《魂斷阿爾卑斯山》；(奧地利)埃爾弗里德‧耶利內克著；長江文藝；武漢；
　　　2005。

錢定平：《鋼琴教師－耶利內克》；長江文藝；武漢；2005。

魏育青、王濱濱譯：《死亡與少女》；(奧地利)埃爾弗里德‧耶利內克著；上海藝文；
　　　上海；2005。

譚霈生：《論戲劇性》；北京大學出版社；北京；2009 年。

譚霈生：《戲劇本體論》；北京大學出版社；北京；2009 年。

嚴程萱、李啟斌：《西方戲劇文學的話語策略》；雲南大學出版社；昆明；2009。

Alberts, David：《*Rehearsal Management for Directors*》；Heinemann；Portsmouth；1995.

Bogart, Anne：《*A Director Prepares: Seven Essays on Art and Theatre*》；Routledge；New
　　　York　；2001.

Cole, Susan Letzler：《*Directors in Rehersal: a Hidden World*》；Routledge；New York　；
　　　2001.

Converse, Terry John：《*Directing for the Stage*》；Meriwether Publishing LTD；Colorado
　　　Springs；1995.

Dean, Alexander：《*Fundamentals of play Directing*》(5th edition)；Holt Rinehart Winston；
　　　Austin；1989.

Dietrich, John E.：《*Play Direction*》；Prentice Hall；N.J.；1996。

Huxley, Michael & Witts, Noel：《*The Twentieth Century Performance Reader*》；
　　　Routledge；London；1996.

Rodgers, James W. & Rodgers, Wanda C.：《*Play Director's Survival Kit*》；Prentice Hall；
　　　New York；1995.

Sabatine, Jean：《*Movement Training for the Stage and Screen*》；Back Stage Books；New
　　　York；1995.

後記

　　這是我寫的第八本書了。

　　回想起當初寫書的目的，一方面為了將自己舞台上的創作以另一種形式永久留存，另一方面也為了便利我的教學；寫著、寫著，竟也寫出興趣來了。

　　從《盲中有錯－停電症候群──導演的創作解析》出版至今，忽忽已有九年的時光，在這段期間，我陸續地出版了其它同類型的六本導演書；我的用意已從單純的創作紀錄，轉而為以一個戲劇演出作品為例，引介劇場導演的理論與技巧。在這幾本書裡，我用了不同的劇本分析方法、人物性格解析理論，也因為每次演出劇本與導演的風格選取，引述了不同的劇場導演方法理論，並在導演本中詳述導演場面調度的技巧。

　　學而後知不足。在這條創作與教學的路上，雖然看似久長，但隨著每一次的演出和每一本書的出版，我內心的惶恐卻越是加劇。在這本書出版的同時，我的人生也將邁向半百；我期許自己的未來更加努力、更加謙恭、也更加海闊天空。

<div align="right">

黃惟馨

2010 年 12 月

於汐止白雲山莊

</div>

美學藝術類　AH0040

導演檔案：
《娜拉離開丈夫以後》的解析與演繹

作　　者 / 黃惟馨
責任編輯 / 蔡曉雯
圖文排版 / 鄭佳雯
封面設計 / 王嵩賀

發 行 人 / 宋政坤
法律顧問 / 毛國樑　律師
印製出版 / 秀威資訊科技股份有限公司
　　　　　114 台北市內湖區瑞光路 76 巷 65 號 1 樓
　　　　　電話：+886-2-2796-3638　傳真：+886-2-2796-1377
　　　　　http://www.showwe.com.tw
劃撥帳號 / 19563868　戶名：秀威資訊科技股份有限公司
　　　　　讀者服務信箱：service@showwe.com.tw
展售門市 / 國家書店（松江門市）
　　　　　104 台北市中山區松江路 209 號 1 樓
　　　　　電話：+886-2-2518-0207　傳真：+886-2-2518-0778
網路訂購 / 秀威網路書店：http://www.bodbooks.com.tw
　　　　　國家網路書店：http://www.govbooks.com.tw
圖書經銷 / 紅螞蟻圖書有限公司
　　　　　114 台北市內湖區舊宗路二段 121 巷 28、32 號 4 樓
　　　　　電話：+886-2-2795-3656　傳真：+886-2-2795-4100

2011 年 02 月初版
定價：720 元

國家圖書館出版品預行編目

導演檔案:《娜拉離開丈夫以後》的解析與演繹 / 黃惟馨
著. -- 一版. -- 臺北市 : 秀威資訊科技, 2011.02
　　面 ;　　公分. -- (美學藝術類 ; AH0040)
BOD 版
ISBN 978-986-221-704-7(平裝)

1. 導演　2. 劇場藝術　3. 舞臺劇　4. 戲劇劇本

981.4　　　　　　　　　　　　　　　　　100000714

讀者回函卡

感謝您購買本書，為提升服務品質，請填妥以下資料，將讀者回函卡直接寄回或傳真本公司，收到您的寶貴意見後，我們會收藏記錄及檢討，謝謝！
如您需要了解本公司最新出版書目、購書優惠或企劃活動，歡迎您上網查詢或下載相關資料：http:// www.showwe.com.tw

您購買的書名：_____

出生日期：_____年_____月_____日

學歷：□高中 (含) 以下　　□大專　　□研究所 (含) 以上

職業：□製造業　□金融業　□資訊業　□軍警　□傳播業　□自由業
　　　□服務業　□公務員　□教職　　□學生　□家管　□其它____

購書地點：□網路書店　□實體書店　□書展　□郵購　□贈閱　□其他

您從何得知本書的消息？

　　□網路書店　□實體書店　□網路搜尋　□電子報　□書訊　□雜誌
　　□傳播媒體　□親友推薦　□網站推薦　□部落格　□其他_____

您對本書的評價：（請填代號　1.非常滿意　2.滿意　3.尚可　4.再改進）

　　封面設計____　版面編排____　內容____　文／譯筆____　價格____

讀完書後您覺得：

　　□很有收穫　□有收穫　□收穫不多　□沒收穫

對我們的建議：_____

11466

台北市內湖區瑞光路 76 巷 65 號 1 樓

秀威資訊科技股份有限公司　　　收

BOD 數位出版事業部

⋯⋯⋯⋯⋯⋯⋯⋯⋯⋯⋯⋯⋯⋯⋯⋯⋯⋯⋯⋯⋯⋯⋯⋯⋯⋯⋯⋯

（請沿線對折寄回，謝謝！）

姓　　名：＿＿＿＿＿＿＿＿＿＿　年齡：＿＿＿＿＿　性別：□女　□男

郵遞區號：□□□□□

地　　址：＿＿＿＿＿＿＿＿＿＿＿＿＿＿＿＿＿＿＿＿＿＿＿＿＿＿＿

聯絡電話：(日)＿＿＿＿＿＿＿＿＿＿＿＿　(夜)＿＿＿＿＿＿＿＿＿＿＿＿

E-mail：＿＿＿＿＿＿＿＿＿＿＿＿＿＿＿＿＿＿＿＿＿＿＿＿＿＿＿＿